KB033781

한국 근대미술의 천재 화가

이인성

이 도서의 국립중앙도서관 출판시도서목록(CIP)은 e-CIP 홈페이지(http://www.nl.go.kr/cip.php)에서 이용하실 수 있습니다.

(CIP제어번호: CIP2006000904)

한국 근대미술의 천재 화가

이인성

신수경 지음

디지털 세대를 위한 우리 미술가

01

아트북스

다재다능한 화가 이인성

　검붉은 피부색을 지닌 여자가 고개를 돌려 어딘가를 응시하고 있는 이인성의 「가을 어느 날」을 처음 보았을 때, 나는 묘한 매력에 빠져 들었다. 그러면서 여러 가지 의문이 생겼다. 순박해 보이는 얼굴을 지닌 그 여자는 왜 가슴을 드러낸 채 들판에 서 있을까? 왜 한쪽 손을 뒤로 내밀고 있을까? 그림의 배경이 된 곳은 어디일까? 등 숱한 질문을 던지며 이인성의 작품에 관심을 갖게 되었다.

　미술사학자들은 이인성을 흔히 향토적 서정주의, 혹은 향토색의 작가로 부른다. 그런데 나는 향토색이 무엇인지, 이인성을 왜 향토색의 작가라고 하는지, 왜 이인성은 유난히 붉은색을 많이 사용했는지 궁금했다. 하지만 이상하게도 이인성에 관해 알아 갈수록 오히려 더 멀어지는 느낌이었다. 답답했다. 그래서 이인성의 고향인 대구에도 가 보았고, 국회 도서관과 국립 중앙 도서관 등 이인성의 자료가 있는 곳은 어디든 열심히 쫓아다녔다. 그러나 몇몇 작품을 제외하고는 작품조차 직접 보기가 쉽지 않았다. 이인성의 작품이라고 해야 흑백 도판으로 전해지는 몇 점이 고작이었고, 관련 자료 역시 조선미술전람회와 연관된 글들만 있었다.

　논문을 쓰기 위해 자료를 모으면서 과연 이인성이라는 화가의 삶을 온전히 그려 낼 수 있을지 걱정이 앞섰다. 절망적인 순간도 있었다. 그 무렵, 이인성

이 세상을 떠나기 두 달 전에 태어난 아들 이채원 선생을 만났다. 이채원 선생은 아버지인 이인성 화백에 관해 연구를 하고 싶다고 하자 많은 자료를 흔쾌히 넘겨 주었다. 지금 생각해도 고마울 따름이다.

　이채원 선생이 준 자료를 들여다보면서 이인성의 꼼꼼한 성격을 그대로 느낄 수 있었다. 자신의 삶의 흔적을 보여주려는 듯 잘 정리해 놓은 사진첩, 부인이나 친구들과 주고받은 엽서, 자신에 관한 신문 기사 한 줄 함부로 버리지 않고 그대로 남아 있었다. 난 이 유품들을 받아 들고 사진 속의 이인성과 대화도 하고, 어디서 무엇 때문에 찍은 사진인지 유추해 보기도 했다. 또 사진에 나오는 장면과 작품이 어떤 연관이 있는지, 어떤 내용의 신문 기사가 정리되어 있고, 어떤 엽서들을 모아 놓았는지도 찬찬히 뜯어 보았다. 이 소중한 자료 덕택에 무사히 석사 학위 논문을 쓸 수 있었다.

　그 후 삼성문화재단에서 기획한 '한국의 미술가' 시리즈를 담당하면서 다시 이인성에 관한 글을 쓸 기회가 생겼다. 그때, 어렵게 이인성 화백의 큰딸인 이애향 여사를 만났다. 이인성에 관해 누구보다도 잘 알고 계신 분이기에 나는 이애향 여사만 만나면 많은 궁금증이 술술 풀릴 것이라고 예상했다. 하지만 이애향 여사가 내게 던진 첫마디는 차가웠다.

　"왜 제 아버지에 대해 글을 쓰기로 하셨어요?"

이미 한참 지난 일이지만, 그때 난 "그림에 이야기가 많이 들어 있는 것 같아서요."라고 답했다. 이인성에 대해 궁금한 것이 많아 꼬치꼬치 물어 봐도 속시원한 대답을 해 주지 않던 이애향 여사는 내 대답이 마음에 들었는지 그때부터 이야기 보따리를 하나씩 풀어 놓았다.

이 책의 많은 부분은 이인성이 애지중지했던 큰딸 이애향 여사에게 들었던 이야기를 바탕으로 하고 있다. 이애향 여사는 이인성이 세상을 떠나던 마지막 순간까지 늘 함께 했기 때문에 누구보다도 이인성에 대해 많은 것을 알고 있었다.

이인성은 정규 미술 교육을 받지 못했다. 그렇기 때문에 그가 누구에게 영향을 받았는지, 어떤 친구들과 어울렸는지, 무엇을 그리고자 했는지 기본적인 정보조차 들려 줄 만한 사람이 없었다. 1936년 자신의 이름을 내건 화실을 운영했고, 해방 이후 이화여자중학교와 이화여자대학교에서 학생들을 지도한 적이 있지만 그에 대해 자세하게 이야기해 줄 제자를 만나기 힘들었다. 그렇다고 이인성이 자신의 생각이나 작품에 대해 써 놓은 글을 많이 남긴 것도 아니었다. 하지만 다행스럽게도 당시 신문과 잡지에서 이인성에 대한 기록을 많이 찾을 수 있었다. 그렇게 모은 각종 기사들과 아들 이채원 씨에게 받은 사진, 엽서, 각종 신문 기사, 유품, 그리고 주변 인물들의 증언을 토대로 이인

성의 삶과 예술을 써내려 갈 수 있었다.

이인성은 우리가 쉽게 떠올릴 수 있는 천재의 모습을 그대로 옮겨 놓은 듯 드라마틱한 삶을 살았다. 또 일제 강점기에 활동한 서양화가 중 가장 뛰어난 기량을 지녔던 화가로 평가받고 있다. 이인성의 제자 손동진에 따르면, 1930년대 이인성은 마라톤 선수 손기정이나 세계적인 무용수로 이름을 날린 최승희에 버금갈 정도로 유명했다고 한다. 실제 당시의 신문 기사를 보면 손동진의 말이 결코 과장이 아니라는 사실을 알 수 있다. 당시 신문들은 '조선의 지보 (보물)', '화단의 중진'이라는 수식어를 달아 가며 이인성을 소개했다. 또 귀신 같은 재주를 지녔다는 의미에서 화단의 귀재라는 말도 그의 이름 앞에 따라다녔다. 우리나라뿐만 아니라 일본까지 천재 화가로 알려졌을 정도였다.

이렇게 생전에는 유명한 화가였지만 지금 청소년들에게 이인성은 그리 친근한 작가는 아니다. 같은 시대에 태어났던 이중섭, 박수근, 김환기가 국민작가로 추앙받는 것에 비하면 이인성에 대한 관심은 초라하기까지 하다. 그 이유가 무엇일까?

아마 서른아홉이라는 이른 나이에 세상을 떠난 게 가장 큰 이유일 것이다. 그는 6·25 전쟁이 일어났던 1950년에 죽었다. 전쟁으로 어수선한 시절이었다. 그래서 젊은 천재 화가가 죽었다는 안타까운 사실만 겨우 알려졌을 뿐이

다. 제대로 된 유작전도 열리지 못했다. 뿐만 아니라 이인성의 작품을 관람할 기회가 오랫동안 마련되지 못했기 때문에 사람들의 머릿속에서 이인성이라는 화가는 점점 잊혀져 갔다.

이인성에 대한 제대로 된 평가가 이루어지지 못한 또 다른 이유는 그가 지나치게 관료적인 공모전을 중심으로 활동했기 때문이다. 이인성은 조선미술전람회, 제국미술전람회와 같은 관전을 중심으로 활동한 탓에 지금까지 관전 작가라는 꼬리표가 따라다닌다. 그리고 그런 전력 때문에 해방 이후에는 친일 논란에 휩싸이기도 했다. 사실 출세를 위해 관전만 고집했던 그의 태도는 비판받을 만하다. 그러나 관전을 중심으로 했다고 해서 그의 예술적 성과마저 무시해서는 안 될 것이다.

마지막 이유는 이인성의 작품 대다수가 사실적으로 묘사한 구상화이기 때문일 것이다. 앞서 말한 이중섭, 박수근, 김환기는 대표작들을 1950, 60년대 주로 만들었다. 이 시기는 우리 화단에 추상화 물결이 거세게 밀려오는 등 큰 변화가 일어났다. 이런 시대적 분위기 때문에 구상화가 대부분인 이인성의 작품은 제대로 대접을 받지 못했다. 같이 활동하던 다른 작가들의 작품이 귀한 대접을 받을 때 이미 고인이 된 이인성의 작품은 지나치게 아카데믹하다는 이유로, 혹은 진부하다고 하여 평단의 좋은 평가를 받지 못했다.

이인성이 살았던 시대는 일제 강점기였다. 1910년대부터 들어오기 시작한 서양화가 우리 화가들에 의해 나름대로 정착되던 시기였다. 이때 활동했던 이인성은 향토색 짙은 작품들로 당시 화단뿐만 아니라 해방 이후 대한민국미술대전을 무대로 하던 작가들에게까지 깊은 영향을 주었다. 그런 면에서 이인성의 작품은 우리 서양화단의 뿌리를 찾기 위해 꼭 거쳐야 할 관문과도 같다.

이 책은 우리 역사상 가장 힘들었던 시기라고 말해지는 일제 강점기의 모습과 그 속에서 꽃피웠던 한 예술가의 작품, 화단의 분위기 등을 그려 나가고 있다. 나는 이인성의 작품을 평가하는 데 있어서 비판적인 시각도 중요하지만 그 이전에 작가의 고민하는 모습을 보다 생생하게 전해 주고 싶었다. 작가가 자신만의 독자적인 세계를 만들기 위해 어떤 과정을 거치고, 얼마나 많은 고민을 하는지, 그 결과 이루어 낸 성과가 무엇인지를 밝혀 내는 것이 중요하다고 생각했기 때문이다. 그래서 친일이냐 아니냐, 일본의 영향을 받았느냐 아니냐의 판가름에 앞서 이인성이 그토록 갈망했던 조선의 회화, 우리의 정서에 맞는 그림을 어떻게 그렸는지에 중점을 두었다.

이인성은 어느 한 분야만 고집해서 그리지 않았다. 풍경화, 인물화, 정물화 등 다양한 장르를 다 잘 다룰 줄 아는 화가였다. 재료에 있어서도 유화, 수채화, 수묵화, 심지어는 판화까지 다양했다. 그렇기 때문에 이인성의 작품을 보

다 보면 장르별 특징이나 제작 방법에 대해서 많은 것을 배울 수 있다. 그리고 이인성이 반 고흐나 고갱 못지않게 색채를 얼마나 잘 다루고, 뛰어난 감각을 지녔는지 깨닫게 될 것이다.

사실 우리는 그 동안 서양의 유명한 미술가들의 이름은 줄줄 외면서도 정작 우리나라 화가들이 어떤 그림을 그렸는지는 제대로 알지 못하고 있다. 나는 그 동안 지나치게 서양 미술 위주로 길들어 온 우리의 시각과 관심이 이제 우리나라 화가들에게 돌려졌으면 하는 바람을 이 책에 담았다. 그래서 많은 분들이 "그렇구나! 우리에게도 이렇게 훌륭한 화가가 있었구나." 하고 무릎을 '탁' 치며 다시 한 번 이인성의 그림을 상쾌한 기분으로 감상하게 되길 바란다.

2006년 봄

신수경

| 일러두기 |

• 작품명은 「 」, 책·잡지·신문명은 『 』, 전시회명은 〈 〉로 각각 표기했다.

인성은 담장을 뛰어넘어 쏜살같이 달리기 시작했다. 얼마나 달렸을까.
뒤를 돌아보니 집이 보이지 않았다.
그제서야 안도의 숨을 내쉬며 후들거리는 다리를 진정시켰다.

천재 소년으로 이름을 날리다

1

우스운 일

어느 일요일이었다. 인성의 머릿속은 밖에 나가서 그림 그리고 싶은 생각으로 꽉 차 있었다. 아버지가 알면 또 한바탕 난리가 날 것이다. 그걸 뻔히 알면서도 도저히 참을 수가 없었다. 인성은 뒷방으로 가 종이와 물감을 조심스럽게 화구통에 집어넣었다. 아버지가 안방에 계신 걸 확인한 인성은 담장을 뛰어넘어 쏜살같이 내달렸다. 얼마나 달렸을까. 뒤를 돌아보니 집이 보이지 않았다. 인성은 그제서야 안도의 숨을 내쉬며 후들거리는 다리를 진정시켰다.

"휴, 이제 살았다. 그런데 어디로 가지?"

좋은 생각이 떠올랐다.

'그래 산격동으로 가야겠다. 산격동에 올라가면 동네가 한눈에 보일 거야.'

인성은 또 한참을 걸었다.

10월에 있는 세계아동예술전람회에 작품을 꼭 내고 싶었다. 하지만 며칠 동안 아버지의 눈치를 살피느라 제대로 그림을 그릴 수가 없었다. 작품을 완성해서 경성까지 보내려면 시간이 많지 않았다. 그 동안 호랑이 같은 아버지 눈치를 보느라 흘려 보낸 시간을 생각하니 너무 아쉬웠다.

산격동에 도착한 인성은 마을을 한참 내려다보았다. 옹기종기 모여 있는 초가집도 보였고, 그 옆으로는 몇 채의 기와집, 그리고 저 멀리

교회도 선명하게 보였다. 그러나 인성의 눈에는 초가집보다 이번에 새롭게 난 널찍한 신작로와 하늘 높은 줄 모르고 뾰족하게 솟아 있는 교회의 첨탑이 먼저 들어왔다. 인성은 마을의 풍경을 빠른 속도로 스케치하고 가지고 온 물감을 꺼냈다.

아직 햇볕이 따가웠지만 마을에는 가을이 오고 있었다. 인성은 황토색과 갈색에 자꾸만 손이 갔다. 물기를 머금은 붓이 종이에 닿을 때마다 스르르 물감이 번지면서 동네의 어귀며, 교회의 모습이 드러났다. 아직 채 마르지 않은 상태라 축축했지만 완성을 해 놓고 보니 꽤 만족스러웠다. 제목을 뭐라고 해야 할지 고민하던 인성은 '촌락의 풍경'이라고 정했다.

날이 어둑어둑해지고 있었다. 더 어두워지기 전에 집으로 돌아가야 했다. 인성은 가지고 온 화구를 챙겼다. 집에 들어갈 일이 벌써부터 걱정이었다. 아버지가 그림 그리고 온 걸 알면 가만 놔두질 않을 텐데…….

집 앞에 도착한 인성은 살짝 안쪽을 들여다 본 후 발소리를 죽이고 살금살금 대문 안으로 들어섰다. 그때였다. 벼락 같은 아버지의 호통이 들려 왔다.

"인성이 니 이놈 또 환쟁이 짓 하고 오는기가?"

아까부터 인성을 기다리고 계셨던 모양이다.

"내가 니보고 얼마나 더 얘기하노. 한시나 배우고 서도나 하라카니까 무슨 놈의 그림을 그린다고 하루 종일 싸돌아다니다 오노. 어디 할 짓이 없어 머슴아가 환쟁이 짓이가. 니 그거 다 이리 내놔 봐라."

아버지는 인성이 손에 들고 있던 팔레트와 물감을 빼앗아서 땅바닥에 내동댕이쳤다. 화가 난 아버지는 급기야 붓이며 연필을 모조리 분질렀다. 인성은 다른 것은 몰라도 오늘 그린 그림만큼은 절대 빼앗길 수 없었다. 인성은 자신을 이해하지 못하는 아버지가 밉고 원망스러웠다. 그렇지만 아버지를 원망만 하고 있을 때가 아니었다. 자칫하다가는 오늘 그린 그림마저 아버지 손에 찢길지도 몰랐다. 인성은 그림을 품에 꼭 끌어안고 밖으로 도망쳤다.

다음 날 인성은 그 그림을 개벽사가 주최하는 세계아동미술전람회에 보냈다. 그림을 보내 놓고 설레는 마음 때문에 며칠 동안 잠을 이루지 못했다. 결과를 기다리자니 아무것도 손에 잡히지 않았다.

1928년 10월 12일 『동아일보』에 결과가 발표되었다.

특선이었다. 인성은 너무나 기뻤다.

'아버지 몰래 보낸 그림이 특선이라니!'

인성은 다시 한 번 신문을 들여다보았다. 회화부와 수공부로 나뉘어 있었고, 회화부 중 개인화부에 이인성이라는 이름이 또렷이 써 있었다. 자기 이름을 본 순간 어느새 인성의 두 볼에는 눈물이 흘러 내렸다. 하지만 인성은 남몰래 혼자서만 기뻐할 수밖에 없었다.

인성은 이 일을 계기로 천재 소년 화가라는 이름을 얻게 되었다. 아무도 이해해 주지 않는 속에서 이룬 성과였기에 더없이 값지게 느껴졌다. 인성은 이 아픈 기억을 두고두고 가슴 한켠에 담아 두었다. 후에 그는 이 일을 '우스운 일'이라고 표현했지만, 인성이 평생 화가로 살 수 있었던 것도 어쩌면 어린 시절에 이런 힘든 과정을 겪었기 때문이

었는지도 모른다.

그림만 그릴 수 있다면

이인성은 1912년 8월 28일 대구시 북내정에서 아버지 이해원(李海元)과 어머니 이전옥(李全玉)의 둘째 아들로 태어났다. 위로는 형이 한 명 있었고, 아래로 남동생 두 명과 여동생 한 명이 있었다. 어질 인(仁), 별 성(星)자로 이루어진 그의 이름은 세 살 위의 형 인출(寅出), 동생 인득(寅得), 인구(寅求)와 음은 같았지만 한자의 뜻이 달랐다. 막내 여동생 인순(仁順)만 이인성과 같은 인(仁) 자를 사용했다. 이인성의 기록을 보면 형제들과 관련된 기록을 거의 찾아 볼 수 없다. 오직 여동생 인순이하고만 이름처럼 각별한 사이였는지 사진도 남아 있고, 작품 「가을 어느 날」 속의 주인공으로도 등장한다.

원래 이인성의 집안은 할아버지 대까지 경기도 안성에 살았는데 아버지의 일 때문에 대구로 이사왔다. 이인성의 수창공립보통학교 학적부를 보면 아버지의 직업이 '주상(酒商)'으로 기록되어 있다. 친구 채현년에 따르면, 이인성의 아버지는 대구 남성로에서 작은 식당을 운영했다고 한다. 그러나 실제 식당 일은 어머니가 도맡아 했고, 아버지는 거의 매일 술만 마셨던 것으로 알려져 있다.

식당 일을 하며 가정 일까지 혼자서 꾸려 나가야 했던 어머니는 일은 하지 않고 술만 마시는 아버지 때문에 속상해하는 날이 많았다. 아버지가 취해 있는 날이 많을수록 어머니와 아버지의 싸움도 잦아졌다.

이인성은 부모님이 다툴 때마다 속이 상하고 자신의 처지를 생각하면 슬퍼졌다. 그럴수록 더 열심히 그림을 그렸다. 그림 그리는 순간만큼은 자신을 둘러싼 환경도 걱정도 모두 잊을 수 있었다. 그러나 넉넉지 못한 형편에 그림을 그린다는 것이 쉽지만은 않았다.

이인성이 살던 시절 그림은 만석꾼이나 천석꾼 자제들이 할 수 있는 비싼 공부였다. 당시에는 그림물감과 미술 용구를 대부분 수입해서 썼기 때문에 여간 부자가 아니고는 그림 그리기가 힘들었다. 그렇지만 부유한 집에서 태어난 사람들은 꼭 그림을 그려야겠다는 목적 의식이 없었기 때문인지 취미 삼아 그리다가 그만두는 경우도 많았다.

이인성은 부유한 집안 출신의 화가들과는 시작부터 달랐다. 그는 캔버스를 살 돈이 없어 누런 마분지에 백지를 발라 그림을 그렸다. 하지만 열심히 그림을 그리면 언젠가 훌륭한 화가가 될 것이라는 꿈이 있었다.

당시 사람들은 이인성의 아버지가 그랬던 것처럼 그림 그리는 사람을 환쟁이라고 부르며 천하게 여겼다. 서양화가들 중에는 주변의 이해를 받지 못해 고생하는 사람이 한둘이 아니었다. 우리나라 최초의 서양화가로 도쿄미술학교를 졸업하고 돌아온 고희동(高羲東, 1886~1965)은 스케치 박스를 메고 밖에 나가면 사람들이 엿장수니 담배장수니 하며 놀렸다고 한다. 친구들조차 고희동에게 "돈 들여 외국에 나가 고생하면서 저건 안 배우겠네. 점잖지 못하게 고약 같기도 하고, 닭똥 같은 것을 뭐라고 배우냐."며 비아냥거릴 정도였다. 서양화를 접해 보지 못한 사람들에게 유채 물감은 그만큼 낯선 재료였다. 이런 몰이해 때문

이었는지 고희동은 결국 한국화로 방향을 돌리고 말았다.

이인성 역시 서양화가에 대한 이런 사회적 편견 때문에 힘들어했다. 아버지는 한시나 서도를 할 것이지 뭐 하는 짓이냐고 했고, 여장부 같은 어머니도 그림만은 그리지 말라며 눈물로 호소했다. 이런 환경에서 값비싼 유채 물감을 쓴다는 일은 꿈도 꿀 수 없었다. 수채 물감만으로도 감지덕지였다. 그저 그림만 그릴 수 있다면 그것만으로 감사할 따름이었다.

고마운 이영희 선생님

이인성은 1922년 11살의 나이에 수창공립보통학교에 들어갔다. 자식 교육에는 무관심한 부모님 밑에서 자랐지만 인성의 학교 성적은 좋은 편이었다. 인성의 눈은 도화 시간만 되면 유난히 반짝였다. 손재주가 좋았던 인성은 연필만 잡으면 동네 풍경도, 길을 걸어가는 사람도 금세 실제 모습처럼 그려 냈다. 친구들은 그런 인성을 보고 모두 탄성을 질렀다. 이렇게 그림 그리기에 두각을 나타냈기 때문인지 인성의 도화 과목 성적은 우수했다. 1학년 때만 10점 만점에 8점을 받았고, 2학년 때부터는 줄곧 만점을 받았다.

3학년 때 담임인 이영희 선생님은 인성의 그림에 관심이 많았다. 그림 그리는 것을 좋아하던 이영희 선생님은 인성의 재주를 칭찬하며 용기를 북돋아 주셨다.

"인성아, 너는 그림 그리는 데 정말 소질을 타고났나 보다. 앞으로

도 열심히 그려라. 선생님은 네가 그린 그림을 보면 마음이 편안하고 즐거워진다."

"선생님. 저도 그림 그리는 게 세상에서 제일 좋지만…… 아버지가 그림 그리는 걸 싫어하세요."

"괜찮아. 열심히만 하면 아버지도 언젠가는 너를 이해하실 거야."

"하지만 우리 집은 제가 그림 그릴 형편이 안 돼요."

"선생님도 네 사정을 다 알고 있어. 선생님이 생각할 땐 말이지, 부자라고 해서 그림을 그릴 수 있고 가난하다고 해서 못 그리는 것은 아니라고 생각해. 물론 그림 그리기 위해서는 많은 돈이 필요하지. 그러니 부자라면 더 좋을 테고……. 하지만 인성아, 그림을 잘 그리려면 그림을 사랑하는 마음이 무엇보다 중요하단다. 너는 누구보다도 그림 그리기는 걸 좋아하잖아? 게다가 넌 다른 사람들보다 재주도 뛰어나고……. 너처럼 재주도 있고 그림을 좋아하는 사람이 진짜 화가가 될 수 있는 거야. 알겠니?"

"예……."

"그리고 인성아, 혹시 네가 그림을 잘 그린다고 소문이 나면 너를 돕겠다는 사람이 나타날지도 모르잖아. 그러니까 용기 잃지 말고 열심히 그려."

"정말 그럴까요. 선생님?"

"그럼. 선생님도 인성이가 그림만 그릴 수 있도록 힘껏 도와 줄게."

자신을 이렇게도 깊이 이해해 주는 선생님이 인성은 너무나 고마웠다. 선생님의 말에 자신감을 얻은 인성은 평생 좋아하는 그림만 그리

며 살겠다고 결심했다.

이영희 선생님은 형편이 어려운 인성을 위해 물심양면으로 신경을 써 주셨다. 인성은 이영희 선생님의 고마운 마음을 평생 동안 잊을 수 없었다.

하지만 5학년이 되면서 인성은 학교 가기가 싫어졌다. 담임인 김명갑 선생님은 중학교에 입학하려면 산술을 잘해야 한다며 매일 산술 시험만 봤다. 다른 과목에 비해 유난히 산술을 못하던 인성은 선생님한테 자주 꾸중을 들었다. 김명갑 선생님은 유난히 튀어나온 인성의 뒤통수를 보고 베개가 필요 없겠다며 '베개'라는 별명까지 붙여 주었다.

"야 베개, 이것 좀 풀어 봐."

인성은 베개라고 부르는 소리가 싫었다. 게다가 자신 없는 산술 문제를 풀어 보라고 시키는 선생님이 밉고 싫었다. 이렇게 선생님도 싫고, 공부에 싫증이 나는 날이면 인성은 밖에 나가서 그림을 그렸다.

향토회 회원들과의 만남

하얀 피부에 황갈색의 눈과 머리카락, 꼭 다문 입, 사납게 생긴 매부리코, 날카로운 눈, 유난히 튀어나온 뒤통수를 지닌 소년이 마치 피아니스트같이 가늘고 긴 손으로 선을 그을 때마다 눈 앞의 광경이 그림 속에서 살아났다.

야외 사생을 나왔던 서동진(徐東辰)과 박명조(朴命祚), 배명학(裵命鶴) 등은 교회 옆에서 스케치하고 있는 소년의 모습을 한참 동안 넋 놓

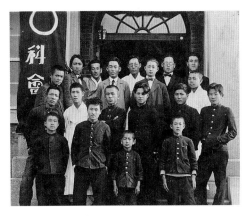
영과회 회원들과 함께 촬영한 기념 사진, 앞줄 왼쪽 끝에 이인성이
서 있다. 1928년경

고 바라보았다. 소년의 빠른 손놀림과 구도를 잡아 내는 능력이 10살 이상이나 나이가 많은 자신들보다도 한 수 위였다.

대구에서 수채화가로 꽤 이름이 알려져 있던 서동진은 소년이 그림 그리는 모습을 유심히 쳐다보았다. 소년의 얼굴엔 아직 어린 티가 완연했지만, 붓질만큼은 꽤 능숙했다. 오랫동안 소년의 뒤에 서서 바라보던 서동진은 자신도 모르게 고개를 끄덕였다.

'앞으로 큰 재목이 되겠어. 보통 솜씨가 아니야.'

소년의 솜씨에 반한 서동진은 이 소년이 누군지, 무엇을 하는 녀석인지 궁금했다. 호기심이 발동한 서동진은 이윽고 소년이 수창공립보통학교에 다니는 이인성 학생이라는 사실을 알아 냈다.

다음날 서동진은 함께 야외 사생을 나갔던 화가들과 소년이 다니는 학교의 교장을 찾아갔다. 일본인 교장은 소년이 교내에서 모르는 사람이 없을 정도로 뛰어난 소질을 지녔다며 입에 침이 마르도록 칭찬했다. 마침 한국인들로 구성된 미술 단체에서 활동하던 서동진은 소년에게 함께 그림을 그려 보지 않겠냐고 제안했다.

이때부터 인성은 대구 미술계를 대표하던 서양화가들을 따라다니며 그림을 그렸다. 1928년엔 이들이 주축이 된 0과회[일본의 이과전(二果

展)에서 생각해 낸 이름으로 어느 과에도 속하지 않는다는 뜻으로 붙인 이름)에도 참여했다. 그러나 0과회의 활동은 오래 가지 못했다. 일본 경찰 고등계의 감시를 받던 0과회는 3년 만에 해체하고, 1930년 향토회가 새롭게 창립되었다. 인성은 나이는 어렸지만 1년에 한번씩 치르는 향토회전에 누구보다도 열심히 작품을 출품했다. 향토회는 1930년부터 35년까지 해마다 가을에 전시회를 열었다. 인성은 후에 일본에 유학 가 있는 동안에도 회원 중 가장 많은 작품을 냈을 만큼 향토회전에 깊은 애정을 갖고 있었다.

대구미술사에 입사

1928년 열일곱 살에 수창공립보통학교를 졸업한 인성은 어려운 가정 형편 때문에 중학교에 진학하지 못했다. 학교에 못 가게 된 인성은 앞으로 뭘 해야 하나 막막하기만 했다. 그때 좋은 소식이 날아 들었다. 평소 인성에게 남다른 관심을 보이던 서동진이 자기가 경영하는 대구미술사에서 일도 하고, 그림도 그려 보지 않겠냐고 한 것이다. 마땅히 갈 곳이 없었던 인성은 자신에게 이토록 관심을 쏟아주는 서동진이 고맙기만 했다. 그에겐 그림을 계속 그릴 수 있게 되었다는 사실이 무엇보다 좋았다.

대구미술사는 석판 인쇄도 하고, 간판도 도안하는 곳이었다. 인성은 이곳에서 서동진과 함께 먹고 자며 생활했다. 그리고 얼마 후엔 인성과 함께 근대 대구 화단을 이끌었던 김용조도 대구미술사에서 같이 생

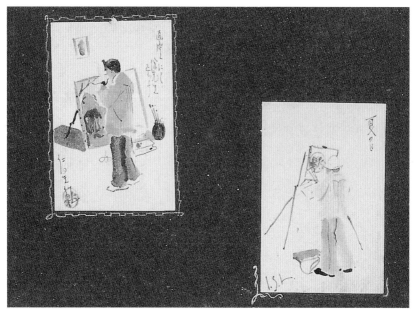

화첩 『운상』에 들어 있던 그림으로 스승 서동진에 대한 생각과 두 사람의 관계를 엿볼 수 있다. 종이에 수채, 9.5×5.9cm, 1930

활하게 되었다. 인성처럼 주로 조선미술전람회에서 활동하던 김용조 역시 서동진이 그의 재주를 보고 데리고 온 소년이었다.

인성은 낮에는 주문받은 광고를 제작하는 등의 대구미술사 일을 했다. 그리고 시간이 나는 틈틈이 그림을 그렸다.

1930년에 만든 『운상』이라는 제목을 단 검고 작은 화첩에는 대구미술사 시절 이인성의 모습이 잘 담겨 있다. 이 화첩에는 명암 크기만한 작은 종이에 그린 그림이 122장이나 붙어 있다. 그 중에는 커다란 캔버스 앞에서 그림을 그리는 서동진과 이젤 위에 작은 화판을 올려 놓고 그림에 몰두하고 있는 자신의 모습을 그린 그림도 들어 있다.

두 그림은 여러 가지로 대조를 이룬다. 우선 그림 속에 보이는 캔버

스의 크기부터 다르다. 스승 서동진에 대한 존경심 때문인지, 아니면 서동진이 커다란 존재로 느껴졌기 때문인지 서동진의 캔버스는 이인 성의 것에 비해 몇 배나 크다. 두 사람의 그림 그리는 자세도 차이가 있다. 서동진은 담배 파이프를 물고 여유로운 자세로 그림을 그리고 있는 반면, 이인성은 팔레트를 쥐고 어깨를 약간 웅크린 채 작은 화면에서 눈을 떼지 못하고 있다. 또 풍경화를 그리고 있는 서동진의 캔버스 속 그림과 달리 이인성의 그림 속에는 인장만이 들어 있다. 이인성은 서동진 옆에는 '화실에서 서선생, 스케치'라는 문구를, 자기 모습 옆에는 '여름날'이라는 설명을 붙여 놓았다.

각기 다른 종이에 그린 그림을 같은 페이지에 붙여 놓아서인지 두 사람 사이의 관계가 잘 드러난다. 작지만 대구미술사에서 생활하던 모습이 아주 생생하게 느껴지는 흥미로운 그림이다. 한참 감수성이 예민하던 무렵 인성은 이렇게 작은 종이에 일기를 쓰듯 한 장 한 장 자신의 모습과 심정을 그림에 담았다.

대구미술사에는 사업과 관련된 일은 그리 많지 않았다. 오전에는 문화계 인사들이 와서 함께 얘기를 나누며 보냈고, 오후에는 향토회 회원들과 밖으로 나가 그림을 그렸다. 대구 문화계 인사들의 사랑방이라고 할 만큼 이곳에는 많은 문화계 사람이 드나들었다. 이곳에서 이인성은 정말 많은 사람을 만날 수 있었다. 그 중에는 고향이 선산이었던 김용준(金瑢俊, 1904~67)도 있었다.

서동진과 가까운 사이였던 김용준은 경성에서 중앙고보를 졸업하고, 동경미술학교에서 서양화를 공부한 유명한 미술 이론가였다. 김용

준은 0과회에도, 향토회가 창립될 때도 함께 했다. 김용준의 미술론과 향토회의 성격이 비슷한 것으로 보아 아마도 김용준의 순수 미술론이 향토회에도 영향을 미쳤을 것으로 보인다. 이인성은 자신보다 한참 연장자인 김용준과 직접적으로 친분이 있지는 않았다. 다만 김용준과 같은 생각을 가지고 있던 스승 서동진을 통해 그의 영향을 받았을 것으로 짐작된다.

이곳에는 미술가들뿐만 아니라, 시인 이상화(李尚和, 1901~43) 같은 문인들이 찾아오곤 했다. 이인성은 특히 동요작가인 윤복진(尹福鎭, 1907~?)과 아주 친했다. 윤복진은 이인성보다 다섯 살이나 나이가 많았지만 두 사람은 마음이 척척 잘 맞아 찰떡처럼 붙어 다녔다. 일본에 가 있을 때도, 방학이 되어 잠시 고향에 돌아올 때도, 전람회를 할 때도 윤복진은 그림자처럼 항상 이인성의 곁을 떠나지 않았다. 이인성은 예술에 대해 회의가 느껴지거나 그림이 잘 안 될 때면 윤복진을 만났다. 윤복진을 만나서 이야기를 나누고 나면 기분이 좋아져 그림이 술술 잘 그려졌다.

윤복진은 이인성과 달리 집도 부자고, 일본에서 대학까지 나온 수재였다. 하지만 전혀 표내지 않고 허물없이 대해 주는 윤복진이 인성은 그렇게 좋을 수가 없었다. 인성은 그런 친구를 위해 윤복진이 쓴 동시를 그림으로 그리기도 했고, 동요집의 표지를 맡아 제작해 주기도 했다. 그리고 후에 한 사람은 동시를 쓰고, 또 한 사람은 그것을 그림으로 그려 실내장식 전문 가게인 무영당에서 시화전도 열었다. 두 사람의 우정은 이렇게 계속되었지만 윤복진이 월북하고, 그 무렵 인성이

세상을 떠남으로써 결국 끝이 났다.

이인성은 윤복진만이 아니라 많은 문학가와 친분이 있었다. 「송아지」 「자전거」 등 우리 귀에 익숙한 동요를 쓴 윤석중과도 잘 아는 사이여서 그가 쓴 동시를 그림으로 그려 주기도 했다. 또 대구 출신의 문학평론가인 장혁주·김문집과도 잘 아는 사

이인성이 판화로 제작한 윤복진 작사, 박태준 작곡의 동요집 『물새 발자욱』 표지. 1939

이였다. 이인성은 이런 문학가들의 영향 때문이었는지 그림뿐만 아니라 자신의 처지를 시로 써서 남기기도 했다.

우지마라 우지마라

오늘은 이 재 넘어

내일은 저 재 넘어

가는 곳마다 집이 있을 것이요

가는 곳마다 밥이 있을 것이다

우지마라 우지마라

비오면 비맞고

눈오면 눈맞고

자라라 자라라 병없이 잘 자라라

나는 가다가다 시들어 지더라도

너는 가다가다 자라서 자라서

행복스러운 꽃 피여라

이인성은 자신의 처지가 서글펐지만 우지 마라며 스스로 마음을 다
잡았다. "행복스러운 꽃 피여라"라는 마지막 시구처럼 이인성은 꿈을
향해 한 걸음 한 걸음 앞으로 나아갔다.

화가로 인정받던 날

대구미술사에서 매일 수채화를 그리며 인성은 화가로 인정받을 날
만을 기다렸다. 중학교에도 가지 못한 처지에 화가로 인정받을 수 있
는 가장 빠른 길은 조선미술전람회에 입상하는 것이었다. 조선미술전
람회는 일본이 식민지 지배를 위해 만든 공모전이기는 했지만 대구라
는 지역적 한계에서 벗어나 화가로 인정도 받고, 자신의 실력을 검증
받을 수 있는 유일한 곳이었다.

이인성에게 수채화를 가르쳤던 서동진이나 박명조도 이미 조선미술
전람회에 입선한 적이 있었다. 서동진과 박명조는 1920년대 일본에서
미술 공부를 하고 돌아와 수채화전을 여는 등 대구 지역에 수채화를
알리는 데 선구적인 역할을 했다. 지금까지도 이어지고 있는 대구의
수채화 열기는 바로 이들에 의해 심어지기 시작했다고 해도 과언이 아
니다. 인성 역시 대구 화단의 이런 분위기를 이어받아 수채화를 통해
조선미술전람회에 데뷔할 생각이었다.

그의 나이 열여덟 살이 되던 1929년. 매년 5월에 열리던 조선미술전람회가 그 해에는 8월 16일까지 작품을 제출하고, 9월 1일부터 한 달 동안 열린다는 공고가 있었다.

계성학교 정문에서 휴식을 취하고 있는 노동자들을 보고 그린 「그늘」, 수채, 1929. 이 작품으로 조선미술전람회에서 처음으로 입선했다.

인성은 조선미술전람회에 출품할 작품을 구상하기 위해 여러 곳을 돌아다녔다. 계성학교 정문 앞을 지나고 있을 때였다. 무더위에 지친 사람들이 나무 그늘 아래서 휴식을 취하고 있는 모습이 보였다. 여름이면 덥기로 유명한 대구에서 흔히 볼 수 있는 광경이었다. 인성은 재빨리 이 모습을 수채화로 그렸다. 그리고 「그늘(陰)」이라는 제목을 붙였다.

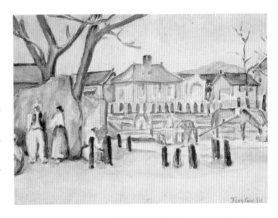

이인성에게 수채화를 가르쳤던 서동진의 「역부근」, 종이에 수채, 30×43cm, 1928, 개인 소장

「그늘」은 단순한 구도지만 녹음이 우거진 나무 그늘과 옹기종기 모여 앉은 사람들의 모습을 생동감 있게 잘 표현한 그림이다. 사람들의 모습은 연필 자국이 드러날 정도로 얇게 칠하고, 화면 가장자리의 녹음은 진하게 칠해 관람자의 시선이 화면 안쪽에 머물도록 했다. 그리

고 화면 안쪽에는 다시 계성학교의 정문을 그려 시선을 화면 위까지 시원스럽게 연결시켰다.

이 그림은 그에게 수채화를 가르쳤던 서동진의 「역부근」과 자주 비교되곤 한다. 이인성이 그린 「그늘」보다 한 해 앞서 그려진 서동진의 「역부근」은 철도에 화물을 운반하는 노동자들을 소재로 한 그림이었다. 서동진은 후에 신문에 기고한 글에서 "한복 차림을 한 노동자들이 말죽을 먹으며 바위에 등을 기대고 있는 것을 보고 피압박 민족의 애수가 느껴져" 이 작품을 그리게 되었다고 회고했다.

빼앗긴 나라에서 노동으로 하루하루를 살아가는 화물 운반 노동자들을 그린 서동진의 그림은 이인성에게 의미심장하게 다가왔을지도 모른다. '휴식을 취하고 있는 노동자'를 소재로 하고 있는 것을 보면 이인성의 「그늘」은 서동진의 영향을 받았음이 분명하다. 그러나 이인성의 그림은 물감이 촉촉하게 번지는 모습이라든지, 강약 조절, 사람들의 각기 다른 자세가 서동진의 「역부근」보다 훨씬 자연스럽다. 이렇게 이인성은 벌써부터 스승의 실력을 능가하고 있었다.

1929년 8월 인성은 「그늘」이 조선미술전람회에서 입선했다는 연락을 받았다. 처음엔 그저 가벼운 흥분만 일어났다. 그러나 다시 한 번 생각해 보니 이 믿기지 않는 사실에 날아오를 듯이 기뻤다. 드디어 자신이 화가로서 공식적으로 인정받게 된 것이다. 어쩌면 이번의 입상은 크고 넓은 꿈을 향해 가는 첫 걸음이었다.

한 해 전 세계아동미술전람회에서 특선을 하고도 혼자서 기뻐할 수밖에 없었지만 이번 입선의 기쁨은 혼자만의 기쁨이 아니었다. 많은

사람들이 축하해 주고 격려해 주었다. 그에게 수채화를 가르쳤던 서동진도 같이 입선했기 때문인지 더 많은 관심이 쏟아졌다. 신문사에서는 스승과 제자가 함께 입선했다며 인터뷰를 하러 오기도 했다.

인성이 입상했다는 사실을 누구

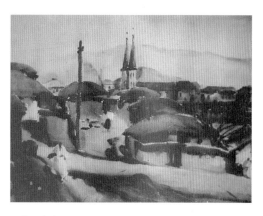

근대 도시 대구의 상징물인 계산동 성당을 화면 중앙에 배치한 「겨울 어느 날」, 수채, 1930, 제9회 조선미술전람회 입선작

보다도 기뻐했던 서동진은 기자들에게 말했다.

"저보다도 이인성 군이 입선한 일이 얼마나 기쁜지 모르겠습니다. 이군은 제가 2년 전부터 가르쳐 금년 처음으로 출품한 것으로서 18세 소년입니다. 장래에 두 사람이 같이 연구하여 일인자가 될 결심입니다."

인성과 같이 그림을 그리던 사람들도, 환쟁이 짓을 한다며 구박하던 아버지도 그의 입상 소식을 듣고 모두 박수를 보냈다. 조선미술전람회에서 차지한 입선으로 인성은 그 동안 받아 왔던 구박도, 고민도 다 날려 버릴 수 있었다.

그림 속의 근대 도시 대구

이인성은 제8회 조선미술전람회에서 입선한 것을 시작으로 조선미술전람회가 22회로 막을 내릴 때까지 계속 작품을 출품했다. 1930년

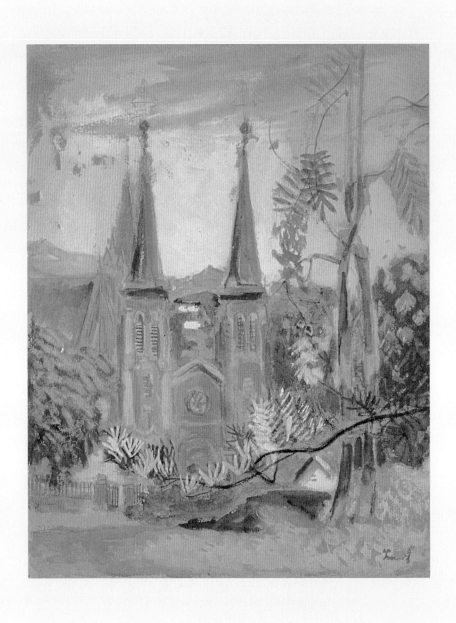

푸른 하늘을 배경으로 서 있는 계산동 성당의 정면을 그린 「성탑」
종이에 수채, 37.5×29.5cm, 1930년대, 개인 소장

에는「겨울 어느 날」과「풍경 제1작」으로 입선했다. 이 그림들은 노동자들이 휴식하는 모습을 그린「그늘」과는 주제가 약간 다르다. 얼핏 보면 어디서나 만날 수 있는 평범한 마을이지만, 잘 보면 근대 도시 대구의 모습이 상징적으로 그려져 있다.

「성탑」의 현장

「겨울 어느 날」에서 초가집들 사이로 난 꼬불꼬불한 남산동 길을 올라가는 인물들을 따라가다 보면 그림의 위쪽 중앙에 위치한 건물을 만나게 된다. 바로 대구에서 유명한 계산동 성당이다. 1918년 증축된 이 계산동 성당은 대구 최초의 고딕 식 건축이었다. 주민들은 하늘 높은 줄 모르고 뾰족하게 솟아오른 이 고딕 식 건축을 보고 신기해하고 놀라워했다. 그 동안 보아 왔던 건물과는 전혀 달랐기 때문이다. 화가들 역시 이 서구식 건물에 관심이 많았다. 그들은 크고 웅장한 계산동 성당을 자주 그림의 소재로 삼았다. 대구에서 활동하던 화가들 중 이 성당을 그려 보지 않은 화가가 없을 정도였다.

이인성은 초가집들 사이에 우뚝 서 있는 이 성당을 보면서 자랐다. 가끔은 위압적으로 느껴지기도 했지만 이 건물은 항상 호기심의 대상이었다.「겨울 어느 날」에서 이인성이 이 성당을 그림의 위쪽 중앙에 위치시킨 것은 그의 관심이 바로 성당에 있었기 때문이다.

이인성은 이 작품 외에도 계산동 성당을 그린 작품을 여러 점 남겼다.「성탑」과「계산동 성당」은 서명이 없어 언제 그렸는지 정확히 알

수 없지만 밝은 색채와 능숙한 필치로 보아 1930년대 중반에 그린 것으로 보인다. 「성탑」은 성당의 정면을 그린 것이고, 「계산동 성당」은 측면을 그린 것이다. 바라본 방향은 각기 다르지만 두 그림 모두 푸른 하늘을 배경으로 계산동 성당이 아주 당당하게 서 있다. 아마도 이인성은 이 크고 신기하기만 하던 계산동 성당을 새롭게 변해 가는 근대 도시의 상징물로 느꼈던 것 같다.

1931년 조선미술전람회에서 특선을 차지한 「세모가경」(한 해가 저물어 갈 무렵 거리의 경치)에도 바뀌어 가고 있는 도시의 풍경이 잘 엿보인다. 대구 중심가를 그린 이 그림 속에는 경성의 명동 거리처럼 한자나 일본어로 쓴 플래카드가 곳곳에 내걸려 있다.

당시 명동에는 일본인들의 상가가 즐비하게 들어서면서 간판과 광고가 생기기 시작했다. 이 간판들은 도시의 풍경을 갑자기 바꾸어 놓았다. 그리고 시대의 변화를 보여 주는 대표적인 이미지가 되었다. 대구의 시가지는 명동만큼은 아니었지만 새로운 건물이 들어서고, 상가가 형성되면서 화려한 도시로 탈바꿈하고 있었다.

이인성은 새해맞이로 분주한 대구 중심가의 모습을 능숙한 붓질로 잡아 냈다. 평론가들은 그의 필치가 적어도 4, 50대의 작가가 그린 것으로 보일 만큼 노련하다며, 스무 살도 안 된 청년이 그렸다는 점에 놀라워했다. 또 많은 사람이 특선을 받을 만한 작품이라며 찬사를 보냈다.

이 그림에서 이인성이 무엇보다 큰 관심을 두었던 것은 화면 중심에 보이는 러시아 식 건물이다. 1916년 대구 중심가에 세워진 이 우체국은 계산동 성당만큼이나 눈길을 끌었다. 1970년 콘크리트 건물로 대

체되어 지금은 볼 수 없지만, 이 무렵 대구 사람들에게 이 우체국은 근대 도시 대구를 상징하는 건물이었다.

이인성이 당시 모습을 어떻게 재현했고, 무엇에 관심이 있었는지 1924년 찍은 사진과 비교해 보면 알 수 있다. 어느 각도에서 바라보느냐, 구도를 어떻게 잡느냐에 따라 같은 현장이라도 얼마나 다르게 보이는지 비교해 볼 수 있다. 그림과 사진 둘 다 대구 우체국이 화면 중심에 놓여 있다. 우선 사진을 보면 위에서 내려다보고 찍었기 때문에 대구 시가지의 모습이 한눈에 들어온다. 그러나 도로가 한편으로 치우쳐 있고 소실점이 보이지 않는다.

한 해를 마감하는 대구 중심가의 풍경을 그린 「세모가경」, 수채, 1931, 제10회 조선미술전람회 특선작

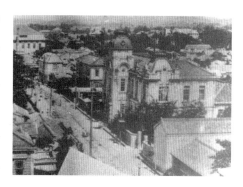

1924년 무렵 대구 우체국과 시가지의 모습. 작품 「세모가경」의 배경이 되었던 곳이다.

이인성이 그린 「세모가경」에는 소실점이 작품 중앙에 있으면서 화면이 위아래로 나누어진다. 지평선은 화면 중간쯤에 놓여 있고, 원근법 처리로 멀리 있는 곳까지 펼쳐진다. 그리고 화면 중심에는 이인성의 관심 대상인 우체국과 길 위를 오가는 사람들의 발걸음, 도시화에 따라 새롭게 등장한 간판 등이 놓여 있다.

이인성이 태어나고 자란 대구는 일본이 우리나라를 지배하면서 모습이 많이 바뀌었다. 1922년 경성과 함께 우리나라 최초로 도시 계획

길 위에 늘어진 긴 그림자를 통해 오후라는 시간을 알 수 있는 「어느 날 오후」, 수채, 1931, 제10회 조선미술전람회 입선작

을 세워 대구역을 옮기고, 조선인촌을 만든다는 계획이었지만 결국 일본 상인들의 고급 주택지를 중심으로 도시 모습이 정비되었다. 또 철도가 들어서면서 김천, 대구 등 경부선 주변의 도시들은 상업과 농산물의 거점이 되었다. 이렇게 바뀌어 가던 근대 도시의 모습이 이인성의 그림 속에는 잘 담겨 있다. 서구식 건물과 화려한 시가지, 전신주와 전선줄이 얽혀 있는 도시 풍경이 바로 그것이다.

사실 근대적인 삶의 활기가 넘쳐 흐르는 도시 풍경은 서양 미술사에서 인상주의 화가들이 즐겨 다루던 주제였다. 이인성의 그림은 '근대화되고 있는 도시'라는 주제뿐만 아니라 그림 그리는 태도에서도 인상주의의 특징이 잘 나타난다.

「어느 날 오후」를 보면 앞쪽 커다란 나무를 중심으로 왼쪽에는 신식 집들이, 오른쪽으로는 전봇대가 늘어선 신작로가 펼쳐진다. 그리고 길 위에는 사람들의 그림자가 길게 늘어져 있다. 이를 통해 우리는 그림 속의 시간이 오후라는 걸 알 수 있다.

이인성이 이 시기 그린 그림에는 '어느 날 오후', '겨울 어느 날'과 같이 시간이나 계절이 암시된 제목이 붙어 있다. 이렇게 특정한 시간이나 날씨, 즉 어느 순간을 포착해서 그리는 태도야말로 인상주의 화가들이 가장 중요시했던 것이다.

그런데 지금까지 본 이 풍경화들은
모두 흑백 도판으로만 남은 상태여서
작품의 크기라든지, 색채를 알 수 없
다. 다행히 1931년 그린 「풍경」이 남아
있어 이인성이 이 무렵 어떤 색을 사용
했고, 물감을 어떻게 다루었는지 짐작
해 볼 수 있다. 이 그림을 보면 황토색,
갈색, 청회색 등 주로 어두운 색들로

이인성의 초기 수채화의 특징을 잘 보여주는 「풍경」, 종이에 수
채, 56.5×77.5cm, 1931, 개인 소장

이루어졌다. 그렇다고 이 작품만 가지고 초기 작품 세계를 평가하는
것은 아무래도 무리다. 이런 경우 가장 손쉬운 방법은 당시의 기록을
찾는 일이다.

1931년 화가 김주경이 『조선일보』에 쓴 「제10회 조미전평」에는 "작
년 9회전에도 씨는 호평이 있었다. 작년에는 황갈색조의 평화로운 그
림이더니……."라고 쓴 내용이 나온다. 김주경이 쓴 글을 통해서 이인
성이 황갈색조의 그림을 그렸던 것을 알 수 있다. 뿐만 아니라 이인성
에게 수채화를 가르쳤던 서동진의 작품 「역부근」이나 「뒷골목」 역시
주로 황갈색을 사용하고 있다. 우리는 이제 남아 있는 작품이나 기록,
그리고 스승 서동진의 작품 등을 통해 이 시기에 이인성이 황갈색의
어두운 색채를 사용했다는 점을 알 수 있다.

이인성은 앞서 보았듯이 인상주의 화가들처럼 근대 도시의 풍경을
주제로 삼았다. 그렇지만 어두운 색채를 주로 사용했다는 점에서 그의
작품은 인상주의 화가들과 크게 다르다. 인상주의 화가들은 밝고 화사

한 색채를 사용한다는 특징이 있다. 전통적인 원근법을 사용해 멀리 있는 대상까지 그리는 방법 역시 인상주의 화가들의 작품에서는 찾아보기 힘든 모습이다. 인상주의 화가들은 어느 한 부분이나 순간을 포착해서 그리곤 했기 때문이다. 이런 점들을 통해 그가 인상주의라는 유파에 대해서 정확히 알지 못했다는 점을 짐작할 수 있다. 이인성은 그저 자기가 쉽게 접하고 있는 풍경을 향토회 선배들에게 배웠던 방식대로 그렸던 것이다.

물론 이러한 태도는 이인성의 그림에서만 보이는 것은 아니다. 아직 미술학교 하나 제대로 없는 상황이었기 때문에 화가들에게 자연은 화실과 같은 존재였다. 그래서 화가 김주경은 "산야, 수목, 구름, 사람, 집 이런 게 이곳 그들의 석고상이요, 유일한 모델이다."라고 말한 바 있다. 대자연을 대상으로 삼다 보니 멀리 보이는 대상을 그리기 위해서는 원근법을 사용할 수밖에 없었다. 게다가 유채 물감을 사용할 만큼 경제적으로도 여유롭지 못해서 많은 화가가 수채화를 그렸다.

서양화가 겨우 뿌리를 내리던 무렵 많은 화가들은 이처럼 어려운 상황 속에서 그림을 그렸다. 하지만 이인성은 이제 더 이상 이런 환경에 머물러 있지 않아도 되었다. 열여덟 살이라는 어린 나이에 조선미술전람회에서 특선을 차지했다는 사실 때문인지 사람들은 이인성에게 많은 관심을 보였다. 천부적인 소질을 타고난 이인성이 더 큰 꿈을 펼칠 수 있도록 돕겠다고 나선 사람도 있었다. 이인성은 마침내 그림 공부를 하기 위해 도쿄로 떠날 채비를 했다.

근대 대구 미술 단체의 흐름

1920년대 후반에서 30년대에 걸쳐 우리 화단의 특징 가운데 하나는 활발한 단체 활동이었다. 지금과 마찬가지로 당시 경성은 문화의 중심지였다. 많은 미술가가 경성을 중심으로 활동했지만 예외적인 곳이 있었다. 바로 대구와 평양이다. 대구와 평양에서는 그 지역 화가들이 결속을 다지는 단체를 일찍부터 만들어 특수한 분위기가 형성되고 있었다.

대구에서는 이미 1920년대 초 문인 서화가인 서병오를 중심으로 한 '교남시화연구회'가 있었는데, 이 연구회는 고서화 등 전통미술 분야 위주로 활동했다.

대구 지역에서 유화로 전람회를 열었던 선구적인 예로는 〈대구미술전람회〉가 있었다. 1923년 열린 이 전시회는 비록 일본인들이 함께 참여한 전시였지만, 대구에 일찍부터 서양화가 들어왔던 것을 알 수 있다. 이 전시에는 이상정, 이여성, 박명조가 참여했다. 시인 이상화의 형이었던 이상정은 항일 독립운동가이면서 대구에 서양미술을 들여온 선구자이기도 했다. 이여성은 서양화가 이쾌대의 형으로, 월북했기 때문에 활동이 잘 알려지지는 않았지만 『조선복식고(朝鮮服飾考)』라는 귀중한 자료를 남겼다.

대구에서 순수하게 한국인들만으로 구성된 단체는 1927년 만든 0과회였다. 0과회라는 이름에 대해서는 0과회의 구성원 중 하나였던 이상춘의 친구 신고송이 쓴 글을 통해 알 수 있다. 신고송에 따르면, 0과전에 대해 "어떤 사

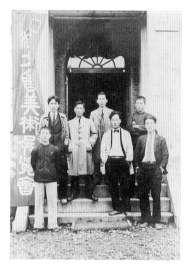

조양회관에서 있었던 제1회 향토회전 기념 사진.
1930. 10.

람은 이것을 '오科'라고 읽었고, '마루科'라고도 읽었다. 그러나 우리들이 읽는 법은 '공科'였다. 일본의 이과전에서 생각해 낸 이름인데 우리 전람회의 내용은 어느 과에도 속하지 아니한다는 뜻이겠는데……."라고 말하고 있다.

0과회는 교남기독청년회관에서 창립전을 연 후 이듬해 조양회관에서 열린 제2회 전람회에는 서동진, 박명조, 배명학, 김용준, 이상춘, 이갑기, 이인성 등이 작품을 출품했다. 2회 전람회에는 양화부 외에도 동요부, 시가부가 함께 참여했던 것으로 보아 일종의 종합 예술제 성격이었음을 알 수 있다. 그러나 0과회는 일본 경찰 고등계의 감시 대상이 되어 1929년 해체되었다.

이후 1930년 10월, 서동진, 박명조, 김성암, 배명학, 최화수 등이 주축이 되어 다시 향토회가 만들어졌다. 0과회 멤버 중 경향파적 성향을 지녔던 이상춘, 이갑기는 향토회에서 더 이상 활동하지 않았다. 이들의 탈퇴와 핵심 멤버의 성향으로 보아 향토회는 순수미술 지향 단체였음을 알 수 있다.

향토회의 창립전에는 근원 김용준도 참여했다. 김용준은 끝까지 향토회 멤버로 남아 있지는 않았지만 그의 해박한 미술 이론은 향토회 멤버들에게 많

은 영향을 주었을 것이다.

향토회전은 1930년부터 35년 6회까지 해마다 가을에 정기발표회전을 가졌다. 대구에 있는 『동아일보』, 『조선일보』, 『중외신문』의 지국과 무용당서점, 대구양말소, 대구미술사가 후원했던 창립전에는 매일 입장객이 2,000명이 넘을 정도로 성황을 이루었다. 향토회는 평균 10명이 안 되는 회원이 참여했지만, 꾸준한 활동으로 대구 미술계를 이끌었다.

향토회 창립전의 기념 사진을 보면 이인성은 교복 차림으로 맨 앞줄에 서 있다. 비록 나이는 다른 회원들에 비해 어렸지만 이인성은 향토회 회원 중에서 가장 주목받는 화가였다. 창립전에 전시된 총 50점의 작품 중 이인성의 작품이 13점이나 되었다. 회원 가운데 가장 많은 출품 수였다.

서동진(徐東辰, 1900~70)은 1920, 30년대 대구에서 활동했던 수채화가였다. 대구 계성학교에 다니던 시절 학생운동을 하다 퇴학당한 후, 서울 휘문고등보통학교에 편입하면서 미술 공부를 시작했다. 당시 휘문고등보통학교에는 일본에서 돌아온 한국 최초의 서양화가 고희동이 미술 교사로 있었다. 아마도 서동진은 고희동에게 많은 영향을 받았을 것으로 짐작된다.

1924년 휘문고보를 졸업한 서동진은 일본으로 건너가 2년간 미술 공부를 했다. 그 뒤 고향인 대구로 돌아온 그는 대구 교남학교에서 보수 없이 15년간 미술 교사로 활동했다. 또 두 차례의 개인전을 열었는데, 이 개인전은 대구에 수채화를 널리 알리는 계기가 되었다. 1927년 조양회관에서 가졌던 첫 개인전에는 대구의 야외 풍경을 그린 수채화 45점이 전시되었다. 서동진은 이 전람회에서 약화, 만화, 초상화의 공개 시범을 보이기도 했다. 대중을 상대로 한 이런 공개 시범 때문이었는지 입장객이 매일 1,000여 명에 이를 정도로 그의 전시는 인기가 있었다. 두 번째 개인전 역시 1928년 조양회관에서 동아일보 지국 주최로 열렸다. 이 전람회에는 최화수, 김용준, 박명조, 그리고 대구에서 활동하던 일본인 화가들도 찬조 출품을 했다.

서동진은 이런 개인전 외에도 인쇄소와 각종 상업 미술을 겸한 대구미술사를 운영하면서, 0과회와 향토회를 주도하는 등 대구 서양화단에 큰 기여를 했다. 뿐만 아니라 사람 보는 안목이 있어 아직 나이가 어린 이인성과 김용조

를 데려다 대구 미술계를 대표하는 작가로 키웠다.

그러나 해방 이후 국회의원에 당선되면서 서동진은 화가로서보다는 정치가로, 사회사업가로 변모했다. 1960년에는 국회 외교분과 위원장을 역임했으며, 1961년 UN 총회 한국 대표로도 참석했다. 이렇게 말년에 정치가로 변신했지만 서동진은 근대 대구 화단을 이끈 수채화가로 기억되고 있다. 대구 지역에 미술의 열기를 높이고, 새로운 창작 풍토를 만들어 낸 장본인이기 때문이다.

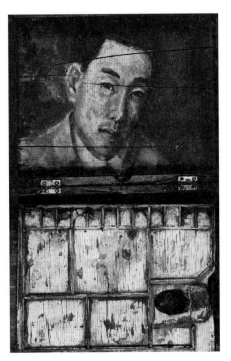

서동진, 「팔레트 속의 자화상」, 목재 팔레트에 유채, 16×21.8cm, 연대미상

윤복진은 이인성의 가장 친한 친구였다. 그는 1907년 태어난 것으로 알려져 있으나, 확실한 출생지는 밝혀지지 않고 있다. 보통학교를 겨우 졸업한 이인성과 달리 윤복진은 일본대학 전문부 문과를 거쳐 일본 법정대학 영문과를 졸업한 엘리트였다. 집안도 부유했고 문학은 물론 음악, 미술에 이르기까지 폭넓은 소양을 지니고 있었던 것으로 전해진다.

윤복진은 이미 열아홉 살 때인 1925년 『어린이』지에 「쪼각빗」이 추천되면서 아동문학가의 길에 들어섰다. 그러나 한 차례의 추천으로 만족하지 않고 1930년 『동아일보』 신춘문예에 김귀환(金貴環)이라는 이름으로 1등에 당선되었다. 또 같은 해 『조선일보』 신춘문예에도 동요 「스무 하룻밤」이 당선되면서 가장 주목받는 동시 작가가 되었다. 혜성처럼 등장했던 윤복진의 동시는 전통적인 정형률을 바탕으로 한 서정적이고 자연 친화적인 성격을 띠고 있다.

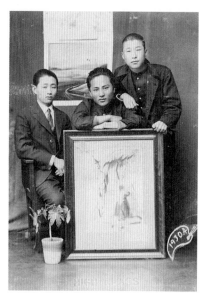

1930년 2월 26일자 『동아일보』에 실렸던 윤복진 시, 이인성 그림의 「벽에 그린 그 얼굴」을 앞에 놓고 윤복진(가운데)과 함께 포즈를 취한 이인성(오른쪽)

윤복진이 『동아일보』와 『조선일보』

신춘문예에 잇달아 당선되며 재능을 발휘하던 1930년, 『동아일보』에는 윤복진의 시 「벽에 그린 그 얼굴」에 이인성이 그린 그림이 함께 실렸다. 이인성과 윤복진은 신문에까지 실렸던 이 시화(詩畵)를 기념하기 위해서였는지 사진을 찍어 두기도 했다. 이후에도 이인성은 윤복진의 동시에 그림을 곁들여 자주 시화전을 열었다. 또 1939년에는 윤복진 동시에 박태준이 곡을 붙인 『물새발자욱』이라는 동요집이 교문사에서 출판되었는데, 이 동요집의 표지를 이인성이 맡아 판화로 제작했다.

윤복진은 1948년 열린 이인성의 개인전 팜플렛 서문에 자신을 이인성의 죽마고우라고 소개하면서 이인성과 나누었던 대화를 바탕으로 작은 글을 썼다. 그러나 이후 윤복진의 생애나 작품 세계에 대해서는 그가 월북한 까닭에 더 이상 알려진 바가 없다.

이인성은 인정만 받을 수 있다면 어떤 공모전이든 작품을 냈고,
그때마다 입상했다. 지금까지 많은 대회에서 입상할 수 있었던 것은
오오사마 상회 안에 있던 작업실과 태평양미술학교를 오가며 그림만 그린 덕분이었다.

일본 유학 길에 오르다

2

인생의 전환점

새롭게 바뀌어 가는 도시의 모습을 그린 「세모가경」처럼 이인성은 이 작품을 계기로 새로운 인생의 전환점을 맞이했다. 이인성이 조선미술전람회에 「세모가경」으로 특선을 하자 사람들은 입을 모아 더 훌륭한 화가로 키우기 위해서는 일본에서 공부를 시켜야 한다고 말했다.

당시 일본은 동아시아에서 가장 먼저 근대화에 성공한 나라였다. 선진 문화를 배우고자 하는 사람들 대부분이 일본으로 유학을 떠났다. 서구 문화를 받아들이는 데 개방적이었던 일본은 서양화의 수용에서도 매우 적극적이었다. 이인성이 유학하던 무렵 벌써 1880년대 유럽으로 떠났던 화가들이 본국으로 돌아와 서양화단을 이끌고 있었다. 우리나라의 초기 서양화가들도 알고 보면 대개 이들에게 배운 경우가 많았다.

이인성이 일본으로 유학 갈 수 있었던 데는 지역 유지들의 도움이 컸다. 그들은 이인성이 일본에서 공부할 수 있도록 후원해 줄 사람을 찾아 나섰다. 그때 나타난 사람이 바로 경북여자고등학교 교장 시라가 주키치(白神壽吉)였다. 소문을 들어 이인성에 대해서 잘 알고 있던 시라가 주키치는 이인성을 돕는 일에 적극적으로 나섰다. 그는 자신의 친구를 통해 알게 된 오오사마 상회('킹크레용 회사'라고도 불림) 사장에게 편지를 썼다. 신동으로 이름이 나 있는 소년이 있는데 화가로 키우기 위해 그곳에서 공부시켰으면 좋겠다는 내용이었다.

이 일이 계기가 되어 이인성은 시라가 주키치 교장과 친밀한 사이가 되었다. 시라가 주키치는 고미술을 수집하고 연구하는 학자이기도 했다. 특히 그는 신라 문화에 깊은 관심을 가지고 있었던 것으로 전해진다. 이인성이 우리 문화재에 관심을 가지게 된 것도 어쩌면 후원자였던 시라가 교장의 영향 때문이었을지 모른다. 아마도 이인성은 시라가 주키치가 모아 놓은 유물을 보거나 그와 자주 만나면서 자연스럽게 신라 문화에 대한 안목을 키울 수 있었을 것이다. 그리고 그러한 관심을 작품으로 표현한 것이 바로 「경주의 산곡에서」였다.

낮에는 일하고, 밤에는 그림 그리는 고학생

"혹시 네가 그림을 잘 그린다고 소문이 나면 너를 돕겠다는 사람이 나타날지도 모르잖아. 그러니까 용기 잃지 말고 열심히 그려."

1931년 일본으로 떠나는 배에 오르려는 순간, 이영희 선생님이 하셨던 말이 떠올랐다. 선생님의 말처럼 돕겠다는 사람이 나타났고, 일본에서 공부할 기회도 주어졌다. 인성은 가슴 저 밑바닥부터 감동이 밀려 오는 걸 느꼈다.

인성은 채 스물도 안 되는 나이였다. 한창 꿈을 키워 갈 나이에 인성은 직접 학비를 벌기 위해 오오사마 상회에 취직했다. 곧 힘든 유학 생활이 시작될 것이다. 그렇지만 인성은 일본 땅에 발을 내딛게 되었다는 것만으로도 기뻤다.

무사히 도쿄에 도착한 인성은 가장 먼저 오오사마 상회 사장을 만났

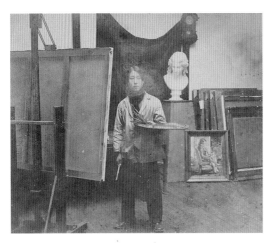
오오사마 상회 안에 있던 작업실

다. 인성의 가슴은 출렁이는 파도처럼 설렘과 두려움이 교차했다. 다행히 이것 저것 신경 써 주는 사장 덕분에 낯선 곳에 대한 두려움은 조금씩 사라졌다.

미술 용구를 만들던 오오사마 상회는 일본에서 꽤 알아주는 큰 회사였다. 인성은 이곳에 잔심부름을 하는 사환으로 취직했다. 하지만 고맙게도 사장은 작업실을 따로 마련해 주면서 열심히 그림이나 그리라고 했다. 그 덕분에 인성은 대구에서처럼 여전히 그림을 그릴 수 있었다. 아니 대구에 있을 때보다 훨씬 더 왕성하게 작업할 수 있었다.

작업실 한쪽엔 하얀 석고상이 놓여 있고, 그 옆으로는 푹신한 소파도 있었다. 인성은 널찍하고 조용한 작업실이 마음에 들었다. 일본에 와서 무엇보다 좋은 것은 미술용품을 만드는 회사에 취직한 덕에 물감이며 캔버스를 마음껏 쓸 수 있게 된점이었다. 아는 사람 하나 없는 외로운 곳이었지만 그 동안 자신을 도와 주었던 사람들을 떠올리며 인성은 더 열심히 해야겠다며 각오를 다졌다.

'그래. 나를 도와 준 사람들에게 보답하는 길은 열심히 그리는 것밖에 없어. 나는 화가이고, 좋은 그림을 그리면 되는 거야.'

도쿄에서의 생활이 어느 정도 자리를 잡아 가자 이인성은 다이헤이요(太平洋)미술학교의 야간부에 등록했다. 원래 이 학교는 메이지 시

기에 창립된 다이헤이요화회에서 운영하던 일종의 사설 학원이었는데, 1929년 다이헤이요미술학교로 이름이 바뀌었다. 이 학교는 1부와 2부로 나뉘어 있었다. 1부는 정규 고등학교를 졸업해야 입학 자격이 주어졌기 때문에 이인성은 1부에 들어갈 수가 없었다. 대신 아무런 자격도 필요 없는 2부에 입학했다. 당시 다이헤이요미술학교는 도쿄미술학교에 비해 입학이 어렵지 않아 우리나라 학생들도 많이 다녔다. 학교 분위기도 도쿄미술학교보다 훨씬 자유로웠다.

낮에는 회사 일로, 밤에는 공부하느라 인성은 몸이 열 개라도 모자랄 지경이었다. 게다가 사장은 가끔 자신의 초상화를 그려 달라는 부탁까지 했다. 하지만 그림 공부를 게을리 할 수는 없었다. 그는 밤마다 학교 2층에 있는 데생실로 향했다. 맨 앞쪽 마룻바닥은 항상 인성의 차지였다. 인성은 한번 자리에 앉으면 다 끝낼 때까지 절대 일어나지 않았다. 배가 고프면 목탄의 지우개로 쓰던 빵 조각으로 허기를 달래면서 작품이 완성될 때까지 그렸다.

이인성의 데생은 학생들 사이에 꼼꼼하기로 유명했다. 같이 그림을 그리던 학생들은 인성의 데생을 보고 "기가 막히게 좋다."며 부러워했다. 묘사력이라면 자신이 있었지만 석고상을 정확하게 관찰하면서 인성은 사물을 새로운 시각으로 보게 되었다. 석고든 인체든 당시의 일반적인 데생 경향은 깨끗하고 곱게 하는 편이었다. 그러나 그는 시커멓게 될 때까지 선을 긋고 또 그었다. 하얀 종이 위에 점점 모습이 드러나는 석고상과 대화라도 하듯이, 고향에 대한 그리움과 답답한 마음을 수만 개의 선으로 그어 내렸다.

인성이 일본에 도착하던 무렵 일본 화단에는 많은 변화가 일어나고 있었다. 유럽으로 떠났던 화가들이 돌아와 귀국 전람회를 열고, 서구 회화를 소개하는 커다란 전람회도 잇달아 열렸다. 세계미술전집과 같은 도록이 출판되어 서양 미술을 보다 쉽게 접할 수 있었고, 서양화를 수집하는 화상도 생겼다. 서로 생각이 맞는 사람들끼리 만든 미술 단체도 수없이 많았다. 또한 작품을 전시하는 미술관도 곳곳에 있었다. 대구에서 느낄 수 없었던 이러한 분위기에 인성의 마음은 한껏 들떴다. 어떤 때는 쏟아지는 정보 때문에 혼란스럽기까지 했다.

인성은 지금까지 입던 교복 대신, 새로 산 코트를 입고 도쿄 거리를 누볐다. 신식 건물이 즐비하게 늘어서고, 밤이면 화려한 네온사인으로 반짝이는 거리를 걸어가면서 자신이 꿈을 꾸고 있는 것 같은 착각에 빠졌다.

일본에 와서도 이인성은 줄곧 수채화를 그렸다. 값이 비싸 마음대로 쓸 수 없었던 유채물감을 이제는 맘껏 쓸 수 있었지만, 아직도 수채화가 더 익숙하고 편했다. 자신의 감정을 금방 드러낼 수 있고, 빨리 마르는 수채화가 좋았다. 수채화야말로 틀린 것까지 그대로 드러나는 솔직한 매체였다. 게다가 물의 농도에 따라 손쉽게 묘사할 수도 있고, 터치를 살려 자신만의 개성 있는 화면을 만들 수도 있었다. 이인성은 그림을 처음 배울 때부터 다루었던 수채화를 죽을 때까지 버리지 않았다. 그만큼 수채화에 대한 이인성의 사랑은 각별했다.

이인성이 일본에서 누구에게 그림을 배웠고, 어떤 친구들과 어울렸

는지에 대해선 알려진 바가 거의 없다. 다만 일본에서도 수채화로 두각을 나타내며 일본 수채화회 회원들과 잦은 교류를 가졌던 것으로 보인다. 일본 수채화회 회원들과 함께 찍은 사진이나 회원전에 출품한 많은 작품이 이를 말해 준다.

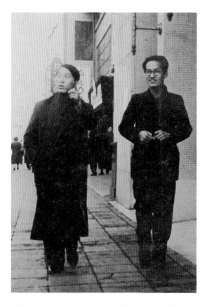
친구와 도쿄 시내를 걷고 있는 이인성, 1932년경

일본의 수채화단은 이인성이 대구에서 그려 왔던 경향과 많이 달랐다. 마치 유화처럼 불투명 수채를 많이 쓰고 있었다. 특히 프랑스에서 귀국한 신세대 수채화가인 나카니시 도시오(中西利雄, 1900~48)를 비롯한 젊은 화가들은 구아슈를 이용한 불투명 수채화를 주로 그렸다. 나카니시의 수채화는 색채가 선명하고, 명확한 형태 때문에 젊은 화가들이 매우 좋아했다. 치밀하게 묘사하던 선배 작가들과 달리 커다란 캔버스에 과감한 필치를 사용한 그의 수채화는 유화도 아니면서 그렇다고 지금까지 보아 왔던 수채화와도 많이 달랐다.

이인성의 수채화는 필치라든가 색채가 나카니시와 많이 다르다. 그렇지만 일본 수채화계에 불어 닥친 이 새로운 흐름에 이인성은 크게 자극을 받는다. 많은 전람회장을 다니면서 본 수채화들은 지금까지 자기가 해 왔던 것과는 달랐다. 이제 자신에게도 변화가 필요하다는 것을 깨달았다.

도쿄에 와서 느낀 충격은 수채화에서만이 아니었다. 그 동안 접해

일본 유학 생활에 대한 희망과 활기찬 기운이 느껴지는 「카이유」
종이에 수채, 78×57.5cm, 1932, 국립현대미술관 소장

보지 못했던 서구 화가들의 그림은 이인성에게 많은 변화를 가져다 주었다. 때로는 피카소의 그림을 흉내내 보기도 했고, 때로는 세잔처럼 구조적인 화면에 관심을 갖기도 했다. 또 반 고흐의 강렬한 색채와 터치, 고갱의 그림 속에 보이는 타이티 여인들의 건강한 육체에 매료되기도 했다. 그 동안 접할 수 없었던 많은 대가들의 원화와 도록을 보면서 이인성은 고민에 빠졌다.

'어떻게 하면 그들처럼 색을 잘 쓸 수 있을까? 어떻게 하면 나만의 독특한 세계를 만들 수 있을까?'

새로운 장르에 도전

「카이유」는 일본에 도착한 지 얼마 되지 않은 1932년에 그린 그림이다. 가느다란 유리병에 꽂힌 흰 카라와 장미를 그린 이 정물화는 유학 온 이후 이인성의 그림이 얼마나 달라졌는지를 잘 보여 준다. 서동진 밑에서 수채화를 배우던 시절에 그린 작품 중 유일하게 남아 있는 1931년 작 「풍경」과 비교해 보면 그 변화된 점을 알 수 있다.

우선 「카이유」는 색채의 사용에서 「풍경」과 많이 다르다. 청회색의 어두운 색채가 대부분이던 「풍경」과 달리 「카이유」는 그림자조차 녹색과 청색으로 칠했고, 배경도 노란색, 주황색, 하늘색, 보라색 등 여러 가지 원색으로 이루어졌다. 붓 터치가 강하게 드러나는 이 배경색은 어찌 보면 노을 지는 저녁 풍경처럼 다채롭고 화사하다. 그에 비해 꽃과 잎은 매우 역동적이다. 일본 유학 생활에 대한 기대감 때문일까? 이

그림에는 희망에 부푼 그의 마음처럼 새롭고 활기찬 기운이 느껴진다.

붓의 사용도 많이 달라졌다. 「풍경」에서는 터치가 거의 드러나지 않고, 한번 스윽 그은 듯한 느낌이었다. 이에 비해 「카이유」에는 작고 촘촘한 터치가 마치 음악을 듣는 것처럼 화면 전체에 경쾌하게 울려 퍼진다. 아마도 이인성은 일본에 도착한 이후 터치에 대해서 많은 고민을 했던 모양이다. 팔레트에 있는 원색을 화면에 그대로 칠한 듯한 터치는 수많은 고민과 노력의 산물이었다.

정물화라는 장르에 새롭게 도전했다는 점 역시 중요한 변화다. 이인성이 일본에 오기 전에 그린 그림들은 대부분 대구 근방을 그린 풍경화였다. 그것도 넓게 조망해 보는 전통적인 원근법을 사용하고 있었다. 그러나 이 그림은 야외가 아닌 화실 안에서 그린 정물화다. 이인성은 유학 온 이후 이처럼 정물화, 인물화, 풍경화 등 여러 장르를 그렸다.

이 작품은 이렇게 소중한 가치를 지녔지만, 오랫동안 흑백 도판으로만 볼 수 있을 뿐 실물을 접할 수 없었다. 당시 조선미술전람회에서 특선을 받았던 이 작품을 일본의 궁내성(宮內省)에서 사들였고, 그 뒤 작품의 행방을 알 수 없게 되었다. 그러다 지난 1999년 극적으로 발견되어 다시 우리나라로 돌아왔다. 지금은 국립현대미술관에 소장되어 누구나 이 작품을 감상할 수 있다.

또 다른 목표, 제국미술전람회

조선미술전람회에서 두 차례 특선을 한 이인성에게 또 다른 목표가 생겼다. 바로 일본에서도 가장 권위 있다는 제국미술전람회에 입상하는 것이었다. 우리나라 화가들에게 절대적인 권위를 자랑하던 조선미술전람회는 사실 일본의 제국미술전람회를 본떠서 만든 전람회였다. 그렇기 때문에 제국미술전람회의 권위와 수준은 조선미술전람회보다 훨씬 더 막강했다. 내로라 하는 일본 작가들도 입상이 쉽지 않았다. 그러니 스무 살도 안 된 식민지 청년이 작품을 낸다는 것 자체만으로도 대단한 일이었다.

인성은 제국미술전람회에 출품할 작품에 그 동안 갈고 닦은 실력을 어떻게 잘 발휘할 수 있을지 고민이었다. 그림의 소재를 구하는 데 골몰하던 인성은 여름방학을 맞이해 고향인 대구로 돌아왔다. 흰옷을 주제로 한 그림을 그려 보려고 했지만 생각처럼 쉽지 않았다. 게다가 주변에 반대하는 사람도 있어서 실의에 잠겼다.

그렇게 속을 끓이며 고민하던 인성은 드디어 자리를 털고 일어났다. 화구를 메고 여기저기 돌아다니다가 모교로 향했다. 학교에는 키 큰 나무들이 짙은 녹음을 뿜어 내고 있었다. 여기저기에 핀 꽃들도 탐스러웠다. 교정을 한참 둘러보던 그의 눈은 뜨거운 햇볕에 시들시들해진 풀꽃에 머물렀다. 축 늘어진 풀꽃이 우리 민족 같기도 하고, 뭔가 서글픈 느낌이 들었다. 인성은 그 자리에서 들고 있던 연필과 스케치북을 꺼내 스케치를 하기 시작했다. 이렇게 시작한 그림을 꼬박 3주에 걸쳐 힘들게 완성했다. 인성은 이 그림에 계절을 나타내는 「여름 어느 날」

제국미술전람회에서 처음으로 입선한 「여름 어느 날」, 수채, 1932, 제3회 제전 입선작

이라는 제목을 붙였다.

이 작품에서 이인성은 「카이유」를 그릴 때보다도 한층 더 작은 터치를 사용했다. 자잘한 붓 터치는 햇빛을 받아 반짝거리는 나뭇잎을 표현하기에 그만이었다. 그리고 우람한 나무 밑에 생긴 그림자 역시 작은 터치와 짙은 색으로 처리해 빛과 그림자를 해결했다.

다음은 그림의 주인공이 문제였다. 이인성은 두 사람 중 여자아이는 의자에 앉아 있고, 남자아이는 서 있는 모습으로 변화를 주었다. 두 아이는 지금 학교 운동장을 배경으로 하고 있다. 그런데 흥미롭게도 둘 사이에는 마치 실내에 있는 것처럼 탁자도 있고, 그 위에 꽃병까지 놓여 있다. 실제 학교 운동장에 이렇게 탁자나, 더욱이 그 위에 꽃병이 놓여 있는 모습은 거의 찾아 볼 수 없다. 그렇다면 왜 이인성은 학교 운동장에 난데없이 탁자와 꽃병을 그려 넣은 것일까?

지금까지 이인성은 인상주의 화가들처럼 야외 사생을 중요시했다. 탁 트인 야외로 나가서 눈에 보이는 풍경을 주로 그려 왔다. 아마도 그는 지금까지 해 왔던 인상주의적인 방식을 한 순간에 버릴 수는 없었을 것이다. 그래서 지금까지 그려 왔던 것처럼 커다란 나무를 중심으로 학교의 풍경을 화면에 담았다. 그러나 제국미술전람회에 입상하기 위해서는 이것만으로는 부족했다. 이인성은 자신의 실력을 드러내기

위해서 예쁜 소녀와 소년은 인물화로, 탁자 위의 꽃병과 과일, 그 앞의 화분은 정물적 요소로 그렸다. 이렇게 해서 인물 · 정물 · 풍경을 한 화면에 담아 자신의 솜씨가 더 잘 드러나도록 한 것이다.

열등 의식을 그림으로 풀어 내다

1932년 여름방학이 끝나갈 무렵, 인성은 일본에 도착하자마자 이 작품을 제국미술전람회에 출품했다. 처음으로 제국미술전람회에 작품을 낸 인성은 마음이 조마조마했다. 제국미술전람회에서 입상만 한다면 더 바랄 것이 없을 것 같았다. 그리고 만약에 입상한다면 오오사마 사장을 비롯해 대구에 있는 유지들, 일본으로 보내 준 시라가 주키치 교장 등 자신을 도와 주었던 모든 사람에게 무엇보다 큰 선물이 될 것이라 생각했다.

결과는 입선이었다. 일본인들도 입상하기 힘든 곳에서 식민지 고학생이 당당히 입선했다는 소식은 곧바로 국내 일간지에 보도되었다. 『동아일보』는 「금추(今秋) 제전(帝展)에 입선된 이인성 군과 작품」이라는 제목으로 이인성과의 인터뷰 기사를 실었다. 이인성은 인터뷰에서 제국미술전람회에 입선된 것이 아주 뜻밖이라며 이 기회에 더욱 향토를 위해 일하겠다는 심정을 밝혔다.

일본미술학교에 재학 중이던 한상돈은 엽서를 보내 이인성의 입상을 축하해 주었다. 일본 수채화계에 꽤 이름이 있던 카스카베 다스쿠(春日部たすく)도 오오사마 상회의 가비 사장에게 축하의 메시지를 보

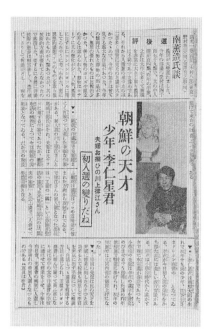

'조선의 천재 소년 이인성 군'이라는 내용이 실린 『요미우리 신문』의 기사, 1932

냈다. 이인성의 입선은 이렇듯 많은 사람을 기쁘게 했고, 한편으로는 놀라게 했다.

뿐만 아니었다. 이인성의 소식은 일본의 신문에도 실렸다. 『요미우리 신문』은 「조선의 천재 소년 이인성」이라는 제목 아래, 대구 출신의 올해 열아홉 살 소년이 첫 입선의 영광을 안았다고 소개했다. 또 이인성이 입선을 하게 된 배경에는 학교 선생님과 교장 선생님이 도쿄로 보내기 위해 노력한 아름다운 교육 실화가 있었다는 내용도 실었다.

이인성은 자기 이야기가 실린 이 신문 기사들을 오려서 검은 사진첩에 모아 놓았다. 그런데 자신의 얼굴까지 실린 『요미우리 신문』의 기사에는 "현재 킹크레용 회사 ○○으로 일하고 있는 이군"으로 단어 두 개가 뭉개져 있어 알아 볼 수가 없다. 이인성과 같이 활동했던 향토회 선배 배명학에 따르면 이인성은 오오사마 상회에 '사환'이라는 명목으로 취직했다고 한다. 배명학의 의견대로라면 이 기사에서 알 수 없는 단어는 '사환'이라고 할 수 있다.

어쩌면 이인성은 '사환'이라고 쓴 너무나 솔직한 글귀가 거슬려 결국 글씨를 지워 버렸던 것이 아니었을까? 이인성이 정규 교육을 받지 못했다는 사실에 마음 고생이 심했던 흔적은 곳곳에서 나타난다. 이인성은 1947년 2월 20일에 쓴 이력서에 도쿄의 오오사마 회사의 예술부

강사였다고 쓰고 있다. '사환' 대신 '강사'라고 기록한 것이다. 또 하나 이 이력서에는 대구중학원에 입학했다가 자퇴했다는 기록도 있다. 앞서도 말했지만 이인성은 가정 형편이 어려워 중학교 진학을 포기하고 대구미술사에 들어갔던 것으로 알려져 있다. 따라서 이 기록은 잘못된 것이다.

아마도 이인성은 자신의 처지에 심한 열등감을 느끼고 있었던 것 같다. 중학교조차 졸업하지 못한 학력도, 사환이라는 직책도 할 수만 있다면 다 지우고 싶었을지도 모른다. 하지만 이인성은 자신의 운명을 탓하지 않았다. 그는 지금까지 꽤 운이 좋은 편이었다. 서동진의 눈에 띄어 그림을 그릴 수 있었던 것도, 시라가 주키치의 도움으로 일본 땅을 밟게 된 것도 보통 사람들로서는 누리기 힘든 행운이었다. 비록 자신의 처지와 학력을 떳떳하게 드러내 놓고 말하지는 못했지만, 이인성은 결코 실망하거나 좌절하지 않았다. 오히려 그는 가슴속 깊이 쌓인 열등감을 감추기 위해 열심히 그림만 그렸다.

새로운 화풍을 찾아서

조선미술전람회, 제국미술전람회, 광풍회전, 일본수채화전, 백일회……

인정만 받을 수 있다면 이인성은 어떤 공모전이든 작품을 냈고, 그때마다 척척 입상했다. 지금까지 많은 대회에서 입상할 수 있었던 것은 오오사마 상회 안에 있던 작업실과 다이헤이요미술학교를 오가며

풍경, 인물, 정물이 적절히 결합된 「초여름의 빛」, 유채, 1933

그림만 그린 덕분이었다.

해마다 봄에는 조선미술전람회가, 가을에는 제국미술전람회가 열렸다. 이인성은 조선미술전람회에 작품을 출품하기 위해 또 준비했다. 지금까지 주로 수채화를 해 왔지만 올해는 그 동안 틈틈이 연습해 온 유화를 내 볼 생각이었다.

물과 물감만으로 손쉽게 그릴 수 있고, 빨리 마르는 수채화와 달리 유화는 작품을 완성하는 데 많은 시간이 걸렸다. 끈적끈적한 것이 냄새도 지독하고, 수채화에 비해 힘도 훨씬 많이 들어갔다. 그렇지만 한 번 잘못하면 되돌리기 힘든 수채화와 달리 유화는 잘못된 부분을 마음대로 고칠 수 있어 한편으로는 편했다.

많은 화가가 수채화는 스케치 삼아 가볍게 그리거나, 본격적인 회화 작업의 전단계 쯤으로 여겼다. 그래서 어느 정도 실력이 다져지면 유채 물감을 사용하기 시작했다. 또 수채화가 주로 소품이라면 유화는 대작으로 제작하는 경우가 많았다. 이인성 역시 그 동안 수채화를 그리며 다져 놓은 실력을 바탕으로 유화를 그리기 시작했다. 이인성은 유화를 그리면서도 수채화에서 사용했던 기법들을 이용했다. 그는 수채화를 그릴 때처럼 작은 터치로 화면을 메워 나갔다. 그의 유화는 작은 붓 터치 때문에 리듬감과 생기가 느껴졌다.

완성 단계에 이른 조선미술전람회에 낼 「초여름의 빛」을 살펴보자.

그림 속의 남자는 햇빛이 비치는 나무 그루터기에 앉아서 쉬고 있다. 그리고 남자의 발 옆에는 종이 위에 몇 개의 사과가 놓여 있다. 이 사과만 보면 마치 정물화처럼 느껴진다. 그러나 남자의 주위를 둘러싼 나무와 식물들은 풍경화적인 느낌을 준다. 또 남자의 뒤에 사선으로 놓인 나무는 화면에 한층 더 긴장감을 조성한다.

「곡진유원지의 일우」, 수채, 1933, 제12회 조선미술전람회 입선작

이인성은 전 해에 그린 「여름 어느 날」에서 이미 시도했던 것처럼 인물·정물·풍경을 적절히 결합시킨 이 작품으로 12회 조선미술전람회에서 총독상을 수상했다. 이인성에게 기쁜 소식은 이것만이 아니

친구들과 곡진유원지에 놀러 갔다가 찍은 사진. 「곡진유원지의 일우」에 보이는 장면과 똑같은 현장이다.

었다. 이 작품 외에도 「세토 섬의 여름」, 「곡진유원지의 일우」가 입선했다. 「곡진유원지의 일우」는 이왕가(李王家)에 팔리는 경사까지 겹쳤다.

「곡진유원지의 일우」는 친구들과 유원지에 놀러 갔다가 구상한 작품이다. 이인성은 곡진유원지에서 친구들과 많은 사진을 찍었는데, 이때 찍은 사진에는 연못에 아른거리는 그림자, 새장, 공작새, 물오리 등

세잔의 영향이 엿보이는 「세토 섬의 여름」, 수채, 1933, 제12회 조선
미술전람회 입선작

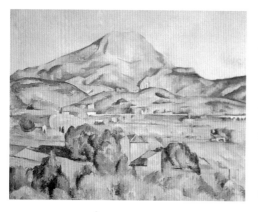
세잔, 「벨뷔에서 본 생트빅투아르 산」, 캔버스에 유채, 73×92cm, 1885년
경, 펜실베이니아 주 메리온 반스 재단 소장

유원지에서의 하루가 담겨 있다. 이
인성은 이렇게 찍은 사진들을 보고
수채화를 그렸다.

이인성은 사진을 이용해 그림을
그렸지만 사진과 똑같이 그리지는
않았다. 연못을 감싸듯이 작은 나뭇
가지도 그려 넣고, 왼편에는 커다란
나무를 배치해서 시선이 화면 중심
을 향하도록 했다. 또 사진에서와
달리 사물들을 리듬감 있게 배치해
움직임이 많은 그림으로 만들었다.
이인성은 이제 대구에 있을 때처럼
눈에 보이는 대로 그리지 않았다.
어떻게 하면 화면을 조화롭게 구성
할 수 있을지, 주제를 잘 부각시킬
수 있을지 고민했다.

그런가 하면 「세토 섬의 여름」은
같은 해에 그렸어도 앞의 두 작품과
약간 다르다. 이 작품은 후기 인상주의 화가의 한 명인 세잔의 작품을
연상시킨다. 20세기 추상미술에 선구적인 역할을 한 세잔은 자연에서
느끼는 주관적인 감각을 통해 자연의 본질을 표현하고자 했다. 세잔이
친구인 에밀 베르베르에게 보낸 편지에서 "자연은 원통, 원뿔, 원추로

되어 있다.”고 한 유명한 말은 그의
회화관을 잘 보여 준다.

「세토 섬의 여름」에서 이인성은
세잔이 말한 것처럼 산을 하나의
덩어리처럼 묘사하고, 집과 나무는
삼각형과 원으로 단순화시켰다. 이
인성이 이처럼 세잔의 화풍을 잘
소화할 수 있었던 것은 1910년부터

누군가에게 보내려고 쓴 엽서의 뒷면에 작품 「아리랑 고개」에 대한 이야기를 써 놓았다.

이미 일본에 세잔이 대대적으로 소개되고 있었기 때문이다. 그리고 세잔에 대해 이인성 나름대로 열심히 연구한 결과이기도 했다.

민족의 애환이 담긴 아리랑 고개

1934년 8월 초, 방학을 이용해 대구를 찾았던 인성은 더위를 피해 경성으로 올라갔다. 이때 인성은 창동 일대를 돌며 스케치를 했다. ‘그야말로 경성은 조선의 수도’라는 점을 다시 한 번 느꼈다. 빨강색, 파랑색 지붕들과 그 뒤로 펼쳐진 산을 보고 감동한 인성은 몇 점의 작품을 구상했다. 이때의 감동을 그는『동아일보』에 연재한 글에서 이렇게 쓰고 있다.

“형태로든지 색채로든지 무어라 말할 수 없는 웅장한 감각을 준다. 나는 더위도 고락(苦樂)도 잊고 콘티와 스케치북을 내어 들고 미숙한 선을 그었다. 한 장의 스케치를 하루의 일기 삼아.”

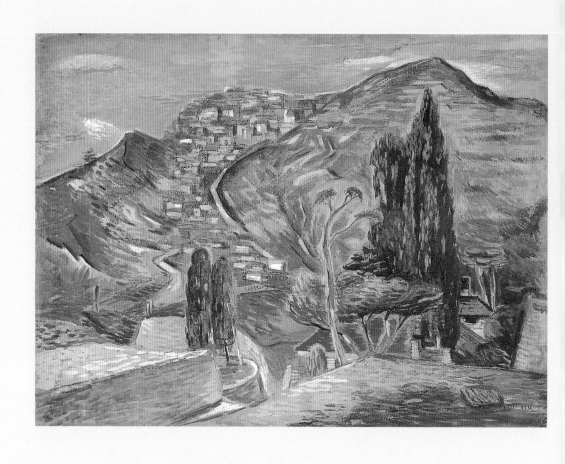

서울 돈암동에서 정릉으로 넘어가는 아리랑 고개를 그린 「아리랑 고개」
종이에 수채, 57.5×77.8cm, 1934, 삼성미술관 소장

어디서든 그림 그릴 준비가 되어 있던 인성은 그림의 소재가 될 만한 것이 있으면 즉석에서 스케치를 했다. 돈암동에서 정릉으로 넘어가는 아리랑 고개를 그릴 때도 그랬다. 인성은 아리랑 고개의 웅장한 형태를 재빨리 스케치북에 담았다. 스케치 상자를 메고 있느라 등허리에서는 땀이 났지만 계속 변화하는 빛을 잡아 내느라 정신이 없었다.

이인성은 누군가에게 보내려다 만 엽서의 뒷면에 이 그림에 대해 이렇게 설명했다.

"재미있는 향토의 의미 있는 화제가 아니겠습니까. 이 작품은 작년 경성에서 제작해 일본 수채미전에 출품하였습니다. 마음대로 붙인 명제입니다."

일본어로 쓴 이 글에서 이인성은 '의미 있는 화제'라는 말을 한다. 그가 이렇게 말한 데는 그럴 만한 이유가 있지 않았을까?

그림의 소재가 된 곳은 1926년 상영된 나운규의 영화 「아리랑」에서부터 '아리랑 고개'로 불리게 되었다. 영화 「아리랑」에는 3·1운동 때 일본 경찰의 고문으로 정신 이상이 된 영진이라는 인물이 나온다. 영진은 동생 영희를 괴롭히는 일제의 앞잡이 오기호를 낫으로 후려치고 제정신이 돌아오지만 곧 순경에게 잡혀 간다. 그리고 영화의 마지막 장면에는 순경에게 잡혀 가는 영진이 고개를 넘어가면서 주제가 「아리랑」을 부르는 모습이 나온다. 당시 이 장면을 찍기 위해 서울 근교의 고개를 찾았는데, 이때 바로 돈암동에서 정릉으로 넘어가는 고개를 고르게 되었다고 한다. 그 후 이 고개는 아리랑 고개로 불리게 되었다.

한민족의 한과 애환을 그린 영화 「아리랑」에서 아리랑 고개는 반드시 넘어야만 하는 고난과 역경의 상징물이다. 그러나 이인성의 「아리랑 고개」에는 영화 「아리랑」이 품었던 민족의 한이나 저항의식은 찾아 볼 수 없다. 단지 조형적 대상으로 다루어졌을 뿐이다. 그림 속에는 산도, 층층이 늘어선 집들도, 나무도 모두 기하학적인 형태로 단순화되었다.

이인성은 이 그림의 화제를 "의미 있는 향토적 소재"라고 말했지만, 밝은 색채와 경쾌한 터치, 평면적인 화면으로 이루어진 이 풍경화는 우리들에게 그저 근대적 감각을 지닌 작품으로 감상될 뿐이다.

관전 양식

이인성의 그림은 같은 시기 작품이라도 주제나 기법이 작품마다 많이 다르다. 1934년에 제국미술전람회에 입선한 「여름 실내에서」는 산을 배경으로 한 풍경을 그린 「아리랑 고개」와 달리, 커다란 창 앞에 화려한 실내가 펼쳐진다. 게다가 대상을 단순화시킨 「아리랑 고개」와 대조적으로 「여름 실내에서」는 레이스로 만든 테이블보와 의자 위의 쿠션에 표현되어 있듯이 사물 하나하나를 아주 섬세하게 그렸다.

햇빛, 그늘, 혹은 날씨나 계절을 반영한 실외 풍경을 주로 그리던 화가가 갑자기 실내를 그리게 된 이유는 무엇일까? 이국적인 나무와 화초가 놓여 있는 화려한 이 집은 누구의 집일까? 1930년대에도 이렇게 화려하게 꾸며 놓고 살았을까? 이렇게 이 그림을 보고 있노라면 수많은 질문을 하게 된다.

서양의 화가들 중에 실내를 그린 화가들은 많이 있었다. 마티스나 보나르 등이 실내를 주제로 한 그림을 많이 그렸지만 이인성은 이들보다는 자신이 직접 보고 접했던 일본인 화가들에게 주로 영향을 받았다. (다시 말해 이인성이 갑작스럽게 실내를 그리게 된 데에는 일본 화단과 더 깊은 관련이 있었다.)

1930년대 초반 제국미술전람회에는 서구적 실내나 정원을 그린 작품들이 많이 나온다. 그 이유는 비가 계속 내리는 날씨 때문이었다. 1932년 여름, 가뜩이나 여름만 되면 습도가 높은 섬나라 일본에 연일 비가 내렸다. 야외 사생을 즐기던 화가들은 비 때문에 밖에 나갈 수가 없었다. 그러니 어쩔 수 없이 실내에 앉아 창 밖의 풍경을 그렸다. 이때 화가들은 여러 가지 소품을 정물적 요소로 집어넣어 '풍경의 일부가 내다 보이는 창문 앞의 정물'이라는 주제로 그렸다. 여름철이면 비가 많이 내리는 일본의 날씨 때문에 등장한 '창 밖의 풍경'은 일본 화단에서 한동안 꽤 유행했다.

비록 일본 화단의 영향을 받아 실내라는 소재를 그렸지만, 색채와 필치에서만큼은 이인성의 개성이 확실히 드러난다. 그림에서 창 밖의 풍경은 하늘색과 녹색으로 희미하게 묘사해 확장감이 느껴진다. 반면 실내는 붉은색을 사용해 강렬하면서도 화려하다. 이인성은 화면을 작은 터치로 메웠는데, 이때 구아슈라는 수채화 물감을 썼다. 고무 수채화라고도 불리는 구아슈는 보통의 수채화보다 진하다. 그래서인지 구아슈로 칠한 붉은색 바닥은 일반적인 수채화에 비해 훨씬 강한 느낌을 준다.

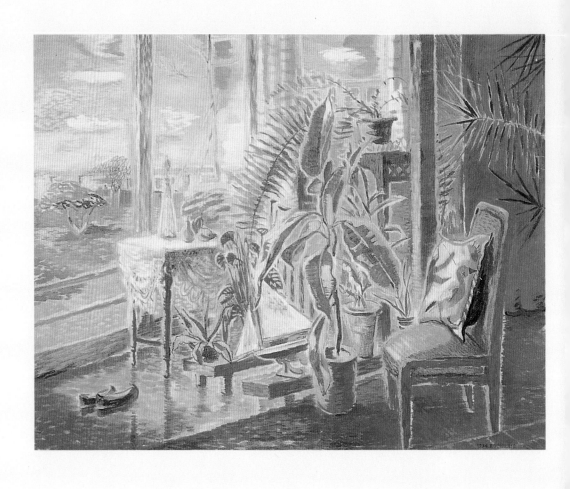

화려한 소품들이 놓인 창 앞의 실내 정경을 그린 「여름 실내에서」
종이에 수채, 71×89.5cm, 1934, 삼성미술관 소장

그런데 이렇게 화려하게 꾸민 실내 한켠에 색동 고무신이 놓여 있다. 그는 왜 고무신을 그린 걸까? 이 고무신은 무엇을 의미할까? 혹시 이 고무신은 자신의 국적을 드러내기 위한 상징물은 아니었을까? 이 작품을 다름 아닌 일본의 제국미술전람회에 출품했기 때문이다. 그림만 보면 일본인이 그렸는지, 조선 사람이 그렸는지 알 수 없어 고무신을 통해 자신의 정체성을 말하려 했던 것은 아니었을까.

　　어쩌면 이러한 부르주아 취향의 실내는 그가 살고 싶어하던 공간이었는지도 모른다. 다른 한편 제국미술전람회에 입상하기 위해 심사위원들을 의식하고 그린 것일 수도 있다. 이인성은 철저하게 관료적인 공모전을 중심으로 활동했고, 그곳에서 큰 상을 거머쥐면서 유명해졌다. 그가 관전에서 좋은 성적을 거둘 수 있었던 데는 심사위원들의 취향을 잘 알고 있었기 때문이다. 이렇게 관전을 의식하고 그린 그의 작품들을 두고 미술사학자들은 '관전 양식'이라는 평가를 내리기도 한다.

　　학자들의 평가대로 이인성은 관전에서 좋아하는 그림을 많이 그렸다. 화가로서 꼭 성공하겠다는 야망에 가득 차 있었기 때문이다. 그렇지만 그는 어느 한 화풍만을 고집하거나 안주하지 않았다. 자신의 그림에 맞게, 그리고 입상을 위해 다른 작가들의 작품을 참조했을 뿐이다.

　　정원이나 실내를 그린 그림들이 보나르 풍을 보여 준다면, 강렬한 색채라든가, 주제의 해석에 있어서는 고갱의 영향이 느껴진다. 그런가 하면 견고한 형태와 구조적인 화면을 보여 주는 풍경화와 정물화에서는 세잔의 영향을 볼 수 있는데, 세잔에 대한 관심은 이후에도 지속적

오오사마 상회 안에 있던 작업실에서 친구들과 함께 찍은 사진, 제12회 조선미술전람회에서 총독상을 차지한 「초여름의 빛」을 비롯해 그가 그린 그림들이 쌓여 있다.

으로 나타난다.

그가 이렇게 여러 가지 회화 양식을 두루 잘 소화할 수 있었던 데에는 타고난 재주가 한몫 했다. 그러나 그보다 더 중요한 데에는 그가 늘 노력하는 화가였다는 점이다. 아무리 재주가 뛰어나도 노력하지 않는다면, 그 재주는 한낱 물거품처럼 사라지고 말 것이다. 노력하는 자 앞에 장사 없다고 그는 자그마한 몸으로 지칠 때까지 그리면서, 끊임없이 많은 작품을 쏟아냈다. 그래서 작업실에는 항상 그가 그린 그림들이 수북하게 쌓여 있었다.

이인성의 다양한 표현 양식은 또 일본 화단과도 깊은 관련이 있다. 당시 일본에는 서양 미술이 무분별하게 들어오고 있었다. 아직 받아들일 자세가 충분히 갖추어져 있지 않은 상태에서 여러 가지 미술 사조가 봇물 터지듯 한꺼번에 들어오다 보니 매우 혼란스런 상태였다. 그들은 여러 화가나 유파의 특징보다는 오로지 '근대적 자아'를 표현하는 일에만 관심이 있었다.

이인성은 이렇게 일본에 들어온 다양한 서구 미술 양식을 자신의 작품 속에 끌어들였다. 하지만 그는 무분별한 차용자는 아니었다. 다른 화가의 그림을 보고 그려도 그에게는 자기만의 스타일을 만들어 내는

능력이 있었다. 결국 이러한 실험기를 거쳐 그는 누구도 흉내낼 수 없는, 자신만의 회화 세계를 이룩하게 된다.

그림 엽서

이인성은 자신이 가지고 있던 엽서들을 한데 모아 화집처럼 정성스럽게 꾸며 놓았다. 이 사진첩에는 부인이 보낸 엽서, 킹크레용 회사에서 만든 엽서, 친구들에게 받은 엽서 등이 들어 있다. 이 엽서들을 통해 친구나 부인, 그의 후원자들과의 관계를 살필 수 있다. 또한 제국미술전람회와 이과전 등 공모전에 입상한 작품들이 많이 실려 있어 당시 화단의 경향을 이해할 수 있을 뿐만 아니라 그가 어떤 화가에게 관심이 있었는지도 보여 주고 있다. 어쩌면 이렇게 모은 엽서들은 값이 비싸 구입하기 힘들었던 화집 역할도 했을 것으로 보인다.

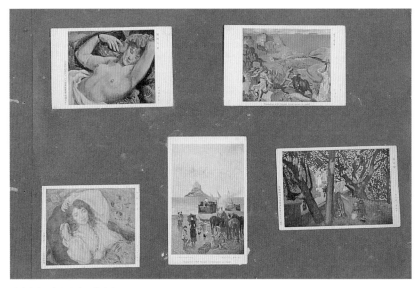

이인성이 모아 놓았던 그림 엽서들

일본의 관전

일본의 관전은 1907년 10월 도쿄의 우에노 공원에서 열린 제1회 문부성미술전람회(文部省美術展覽會)에서 시작되었다. 문화 진흥을 위해 프랑스의 관전을 모방해서 만든 이 전람회는 제1부(일본화), 제2부(서양화), 제3부(조각)로 나뉘어 열렸으며, 초기의 심사위원은 미술가뿐만 아니라 학자들도 참여해 구성되었다. 17회전까지 매년 가을에 개최되었던 문부성미술전람회는 각 유파를 초월한 제작 발표의 장이면서 신인 등용문으로 일본의 미술 사회에 중요한 역할을 했다. 그러나 점점 심사위원들 사이에 주도권 싸움이 일어났고, 다이쇼 기에 들어서서는 이과회 등 재야 단체가 탄생함으로써 미술계를 총합한다는 의의마저 축소되었다.

이러한 문제점들로 인해 1919년 제국미술원 주최의 제국미술전람회(帝國美術展覽會)로 바뀌어 1934년까지 15회가 개최되었다. 이 사이 8회부터는 미술 공예 부문이 신설되었고, 제2부에 창작 판화가 포함되었다. 그러다 1935년 5월 제국미술원 규정을 폐지하고 새로운 관제가 발표되었는데, 이 개혁안에 대해 관전 작가, 재야 작가 할 것 없이 불만이 쏟아져 3년 동안 파문이 이어졌다. 결국 1937년 다시 문부성이 주최하기로 결정됨에 따라 명칭이 신문부성미술전람회(新文部省美術展覽會)로 바뀌어 개최되었고, 1946년 일본미술전람회(일전)로 다시 발족되어 이어져 내려오고 있다.

조선미술전람회

조선미술전람회는 조선총독부 주최로 1922년 6월 1회전을 시작으로 해방 1년 전인 1944년까지 23년간 해마다 열렸다. 1919년 3·1독립운동을 계기로 무단 통치에서 문화 통치로 식민지 정책을 바꾼 일본은 본국의 제국미술전람회와 유사한 전람회를 우리나라에 만들었다. 당시 규모가 가장 큰 전람회였던 만큼 조선미술전람회는 우리나라 근대 미술 문화를 주도하고, 사회 전반에도 많은 영향을 끼쳤다.

조선미술전람회를 긍정적인 면에서 본다면, 자신의 실력을 드러낼 기회가 없었던 미술가들이 재능을 평가받고, 사회적으로 인정받을 수 있는 등용문이 되었다는 점이다. 뿐만 아니라 대중들이 작품을 직접 관람함으로써 대중과 미술이 가까워지는 계기가 되었다.

그러나 부정적인 면도 많았다. 정부가 주도하는 공모전이었기 때문에 조선미술전람회의 권위와 영향력은 막강했다. 그런 만큼 출세하고자 하는 작가들은 이 전람회에 입상하는 것을 최고의 목표로 삼을 수밖에 없었다. 문제는 작가들이 조선미술전람회에 입상하기 위해 당선 작품들을 모방하거나, 심사위원들의 평가 기준과 일치하는 그림을 그리게 되었다는 점이다. 다시 말해, 심사위원들의 권위는 규범화된 화풍을 만들었고, 작가들 역시 개성 있는 작품보다 당선하기 위한 작품을 제작하게 된 것이다. 또 심사위원들 대개가 일본 화가들이었기 때문에 일본 화풍이 우리나라에 그대로 이어지는 문

제점을 낳았다.

일본은 동아시아의 식민지 문화 정책의 하나로 1922년 조선미술전람회, 1927년 대만미술전람회, 그리고 1937년 만주국미술전람회를 만들었다. 식민지 국가에서 열린 이들 전람회는 각 지역에 따라 다른 문화와 전통 때문에 내용에서 약간의 차이는 있었다. 그러나 일본의 제국미술전람회를 모델로 한 식민지 문화 통치 기구의 하나라는 점과 그 기능이나 성격 면에서는 거의 비슷했다.

이렇게 식민지 정책의 하나로 만든 이 전람회는 우리나라 근대 화단의 흐름을 주도했다고 해도 지나치지 않다. 뿐만 아니라 이후 대한민국미술전람회로 그 성격이나 위상이 이어졌고, 현대 화단에까지 명맥이 유지되고 있다.

이인성의 마음에 안정을 주던 이 붉은 흙은 그림 속에
항상 푸른 하늘과 대비를 이루며 조선의 색채로 자리를 잡는다.
이인성이 붉은 흙과 푸른 하늘을 조선의 색채로 인식했던 것은
우리가 현재 도시의 색채를 회색으로 연상하는 것과 같은 원리일 것이다.

조선 향토색을 그리다

3

　조선미술전람회가 열릴 때마다 이인성의 이름은 늘 신문을 장식했다. 게다가 이미 제국미술전람회에서도 입상을 했기 때문에 이인성의 이름은 일본에까지 알려졌다. 고향인 대구에서 이인성에 대한 관심은 한층 더 높았다. 이인성에게 많은 성원을 보냈던 대구 지역 유지들은 그 동안 그린 작품들을 모아 대구에서 전시회를 해 보라고 권했다. 대구에서 서화가로 명성이 있던 석재(石齋) 서병오(徐丙五)를 비롯한 지역 유지들이 발기인으로 나섰다.

　1933년 7월 14일부터 19일까지 대구 역전 상품진열소에서 이인성의 개인전이 열렸다. 이 전시회에는 조선미술전람회에서 입선한 작품과 제국미술전람회에 출품할 작품들이 진열되었다. 대구 지역 화가들 대부분이 그렇듯이 수채화가 주를 이루고 있었다. 관람객들은 신선한 색채와 독특한 터치로 이루어진 이인성의 그림에 매료되었다. 이번 개인전을 여는 데 적극적으로 도와 주었던 대구 지역 인사들도 "역시 이인성"이라는 찬사를 보내며 작품에 푹 빠져 들었다. 개인전은 그의 명성에 걸맞게 아주 성공적으로 막을 내렸다.

　무사히 전시회를 마친 이인성은 홀가분한 마음으로 친구들과 월미도로 여행을 떠났다. 교복 차림의 친구들과 달리 이인성은 넥타이까지 매고 한껏 멋을 부렸다. 이제 그는 더 이상 촌티 나는 가난뱅이 화가가 아니었다. 도쿄이라는 큰 도시를 누비던 실력 있는 젊은 화가였다. 이

인성은 이곳에서 친구들과 폼을 잡고 사진을 찍었다.

개인전을 성공리에 마치고 친구들과 월미도로 여행 가서 찍은 사진. 교복 입은 친구들과 달리 넥타이까지 매고 한껏 멋을 부린 사람이 이인성이다. 1933

월미도에서 잠시 머리를 식히고 대구로 돌아온 이인성은 자기 주변에 있는 인물들을 사진에 담았다. 막내 동생 인순이와 영자라는 아가씨를 모델로 한 사진을 여러 장 찍었다. 이렇게 찍어 놓은 사진들은 그림을 그릴 때 요긴하게 쓰였다.

눈 앞에 모델을 세워 놓고 그리면 더 좋겠지만 아직 모델에 대해 제대로 인식하고 있는 사람이 거의 없었다. 그렇다고 전문 모델이 있는 것도 아니었다. 인물을 그리기 위해 사람들을 데려다 놓고 포즈를 취하게 하면 보통 한두 시간 이상을 견뎌 내지 못했다.

앞에는 화분을, 뒤에는 자신이 그린 그림을 배치해 놓고, 자신이 화가임을 나타내기 위해 팔레트를 들고 서 있다.

잠시 서 있는 것조차도 부끄러워하며 자꾸 움직이는 바람에 밑그림도 제대로 완성할 수가 없었다. 얼굴 스케치를 막 끝내고 보면 어느새 시선이 다른 쪽으로 가 있고, 팔을 꼬거나 다리의 각도가 바뀌어 있었다. 이인성은 이런 경험을 몇 번 한 후부터 차라리 사진을 찍어 그걸 보면서 그리는 편이 훨씬 낫겠다고 생각했다.

당시 그가 카메라를 가지고 있었는지는 확실하지 않다. 하지만 사진

정물화처럼 소품들을 배치해 놓고 찍은 사진

관에서 찍은 사진과 달리 개인적인 관심사가 반영된 사진들이 많이 남아 있는 것으로 보아 카메라를 가지고 있었던 것으로 추측된다.

이인성의 사진첩에 들어 있는 사진들을 보면 내용이 참 다양하다. 공원에 놀러 가서 친구들과 찍은 사진, 작업실에서 자신의 작품을 배경으로 찍은 사진, 개나 염소, 아이들, 혹은 낚시하는 장면, 풍경 등 많은 사진들이 정리되어 있다.

워낙 사진 찍는 걸 좋아해서인지 그는 단 한 장도 밋밋하게 서서 찍는 법이 없었다. 꼭 화초를 가져다 놓거나, 자신이 그린 그림을 배경으로 사진을 찍었다. 그림을 배경으로 한 사진들은 아마도 자기 작품을 기록해 놓기 위해서 찍은 것으로 보인다. 또 꽃병이나 기타, 유리컵을 정물화처럼 배치해 놓은 사진은 작품 구상을 목적으로 찍어 놓았던 것으로 생각된다.

가슴을 드러낸 조선 처녀

1934년 조선미술전람회에서 특선한 「가을 어느 날」은 수수께끼 같은 그림이다. 이 수수께끼를 푸는 데 그가 찍어 놓았던 사진은 중요한 단서가 된다. 이인성의 대표작인 이 작품에는 눈이 시리게 푸른 하늘을 배경으로 웃옷을 입지 않은 반 누드의 여인과 한 소녀가 서 있다.

여기서 반라의 여인과 그 앞에 고개를 숙이고 있는 소녀는 바로 이인성이 사진으로 찍어 둔 영자와 동생 인순이다. 그런데 치마 저고리를 입은 다소곳한 사진 속의 영자 모습과 달리 그림에서는 가슴을 다 드러낸 채 서 있다. 왜 이인성은 가슴을 드러내고 있는 여인을 그린 것일까?

「가을 어느날」의 주인공으로 나오는 영자와 막내 동생 인순. 1933년 이인성이 찍어 놓았던 사진이다.

그림 속의 인물과 배경은 계절상 약간의 차이가 있다. 웃옷을 입지 않은 여인과 민소매 차림인 소녀의 모습은 한여름을 느끼게 하지만 배경은 제목처럼 '가을'이다. 힘없이 축 늘어진 해바라기, 사과나무, 갈대 역시 가을 들녘에서 볼 수 있는 풍경이다. 아마도 그는 영자와 인순이의 모습을 캔버스에 먼저 그린 다음, 얼마 후 풍경을 그렸던 것 같다.

많은 학자가 「가을 어느 날」을 고갱과 연관시켜 연구한다. 「가을 어느 날」에서 영자의 모습은 고갱이 그린 「모성애」에서 바구니를 들고 서 있는 여인과 매우 닮았다. 천을 휘감은 여인이 몸을 옆으로 향하고 있으면서 얼굴은 정면을 바라보고 있는 모습, 적갈색 피부, 검은 머리를 늘어뜨린 형태까지 비슷하다. 이인성이 그림 엽서를 수집해 놓았던 사진첩에 흑백 도판으로 된 고갱의 「모성애」가 들어 있는 것으로 보아 그가 고갱의 작품에 관심이 있었던 것은 분명하다.

하지만 이 그림의 수수께끼는 단순히 고갱과의 영향 관계만으로는

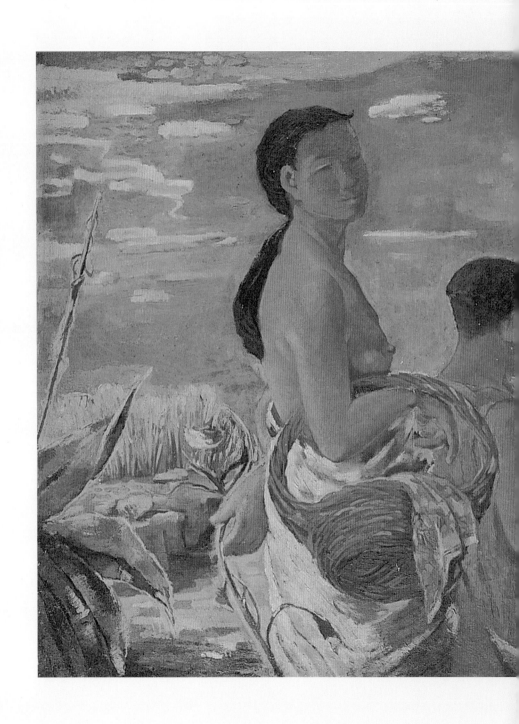

강렬한 원색과 서정적인 분위기로 향토색을 표현한 「가을 어느 날」
캔버스에 유채, 96×161cm, 1934, 삼성미술관 소장

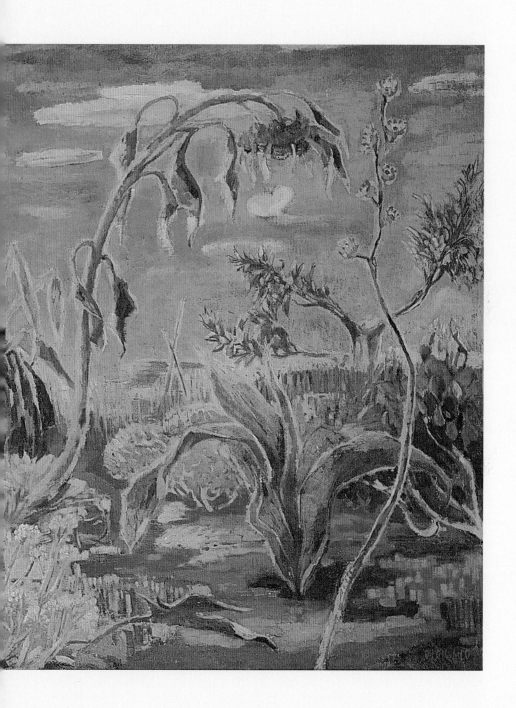

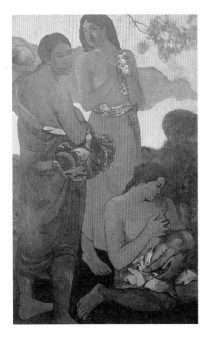

이인성이 영향을 받았던 것으로 보이는 폴 고갱의 「모성애」, 캔버스에 유채, 92.5×60cm, 1896, 개인 소장

풀리지 않는다. 유교적 전통이 강한 우리나라 정서로 보았을 때 아무리 더운 여름이라도 여자가 이렇게 가슴을 드러내 놓고 있기는 힘들다. 현실과는 다소 거리가 있는 이 처녀는 여러 가지 의미로 해석된다. 가슴을 드러낸 여인에게서 가장 먼저 떠오르는 것은 고갱의 그림에서처럼 문명에 오염되지 않은 '순수함'이다. 또 수확의 계절을 암시하는 가을이라는 제목을 통해 '풍요로움'으로 해석할 수도 있다.

그런데 이 그림은 당시 일반적인 누드 그림들과는 조금 다르다. 그것은 사실적인 풍경을 배경으로 하고 있기 때문이다. 열매가 익어 가는 가을 들판에 서 있는 이 여인은 우리에게 실제 사람인 것 같은 착각을 불러 일으킨다. 그리고 그림을 보는 사람들로 하여금 에로틱한 환상에 빠져 들게 한다. 따라서 가슴을 드러낸 이 여인은 조선미술전람회 심사위원들에게 단순히 그림 속의 여성이 아니라 식민지 여성의 한 사람을 보고 있는 것 같은 착각을 줄 수도 있다. 그래서 미술사가 김영나는 이 인물은 일본인 심사위원들로 하여금 식민지 여성, 또는 식민지 여성으로 재현된 조선을 원시적 욕망의 대상으로 읽을 수 있게 한다고 했다. 이렇게 다른 나라의 여성을 성적 대상으로서 바라보는 시선은 제국주의에서 공통적으로 나타나는 현상이다.

그러나 시각을 달리해서 이 그림을 보면, 조선인의 체형을 정립했다는 점에서 그 가치를 평가할 수 있다. 당시 많은 화가들은 화집에서 본 듯한 서양인의 신체 비례로 인물을 그렸다. 그러나 이인성은 자신이 알고 있던 평범한 사람들을 주로 그렸다. 풍경 역시 마찬가지였다. 옥수수·해바라기·갈대·사과나무는 우리에게 익숙한 것들이다.

이렇게 낯익은 식물은 높고 푸른 가을 하늘과 조화를 이루며 조선적인 회화를 만들어 내고 있다. 당시 화가이자 평론가였던 송병돈은 『조선일보』에 쓴 「미전 관감(觀感)」이라는 글에서 양화부의 그림들이 대부분 객관적인 묘사인 데 비해 이인성의 그림은 색채가 주관적이고 형태도 개성을 강조했다고 평가했다. 그러면서 그는 "답답하던 이 회장 내에서 피난처같이도 생각되었다. 푸른 빛깔과 붉은 빛깔의 해조(諧調)는 아름다움을 잘도 노래 불러 준 것 같았고, 가을의 창공의 감각도 시원하여 보인다."는 말을 한다. 송병돈의 평가처럼 독특한 색감과 서정적인 분위기 때문에 이 작품은 한국 근대 미술의 대표적인 작품으로 손꼽힌다. 그러나 연약한 여자와 어린아이를 소재로 했다는 점에서 식민지 상태인 우리나라를 전근대적이고, 여성적인 이미지로 굳어지게 했다는 부정적인 평가도 동시에 받고 있다.

마음의 고향 경주

「가을 어느 날」로 주목을 받은 이인성은 1934년 겨울 경주를 오가며 그에게 최고의 영광을 안겨 주게 될 대작 한 점을 구상한다. 그는 이

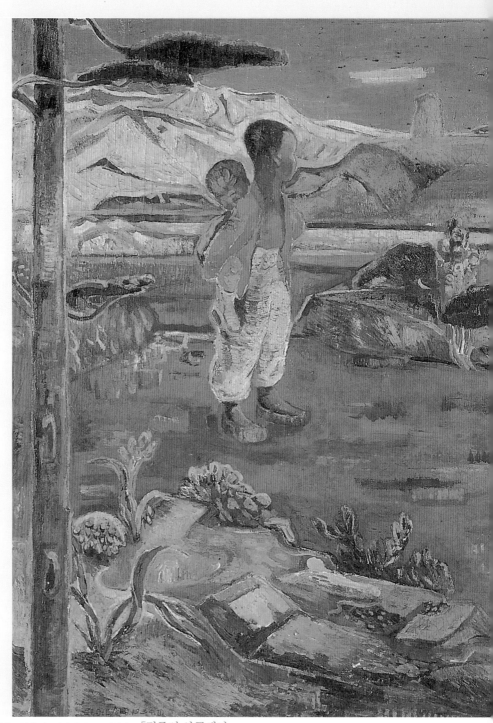

조선 향토색을 표현한 대표적인 작품으로 평가받는 「경주의 산곡에서」
캔버스에 유채, 129×191cm, 1935, 삼성미술관 소장

작품에 '고도(古都)의 산곡'이라는 제목을 붙이기로 했다. 그러나 1935년 봄 조선미술전람회에는 '경주'라는 고유명사를 붙인 '경주의 산곡에서'라는 제목으로 출품했다.

이인성은 이「경주의 산곡에서」로 조선미술전람회에서 창덕궁상을 수상한다. 창덕궁상은 지금으로 따지면 대상에 해당한다. 따라서 이제 그는 명실공히 조선 최고의 화가로 우뚝 서게 되었다.

최고의 상을 받은 만큼 이 작품에 대한 반응은 다양했다. 조각가 김복진은 "무조건 예찬한다."며 찬사를 보냈고, 안석주는 사물에 대한 탐구가 깊어 장래가 기대된다고 했다. 화가 구본웅은 "영롱한 색채, 청아한 필촉으로 된 황홀경"이라고까지 극찬했다. 일본인 심사위원들은 올해는 "조선이 아니면 볼 수 없는 색채가 있어 좋았다."고 평했는데, 이러한 평은 강렬한 원색으로 이루어진 이인성의 작품을 염두에 두고 한 말로 풀이된다.

그러나 이 작품에 찬사만 쏟아졌던 것은 아니다. 칭찬만큼이나 비판도 거셌다. 김회산은 터치에 이상한 버릇이 있고 인물이 미개인 같다며, 괜히 외지의 예술가들이 오면 지방색을 드러내려 한다고 비판했다.

경주 남산 자락을 배경으로 한 이 그림은 붉은색이 매우 인상적이다. 그런데 왜 이렇게 그림 전체를 붉은색으로 칠해 놓은 것일까?

이 붉은색은 바로 흙빛이다. 향토를 몹시 사랑했던 이인성은 경주 야산의 빛깔을 이렇게 육감적으로 표현했다. 그에게 이 붉은색의 발견은 어쩌면 당연한 것이었다. 당시 붉은색은 우리나라 어디서든 흔히 볼 수 있는 색채였다. 아스팔트로 곱게 포장된 지금과 달리 당시 대부

분의 길은 붉은 진흙으로 뒤덮였고, 집도 담도 붉은 진흙으로 만들어졌다. 이렇게 어디서든 볼 수 있던 붉은색이야말로 우리 고유의 색채라고 이인성은 생각했던 것 같다.

붉은색을 우리 산하의 특징적인 색으로 보았던 기록은 여러 곳에서 발견된다. 일본인들은 우리

경주 남산을 배경으로 서 있는 소녀들. 「경주의 산곡에서」의 모티브가 되었을 것으로 보인다.

의 땅을 아예 '아카츠치(赤土)'라고 불렀다. 미술평론가 윤희순은 "청랑한 대공 붉은 언덕의 태양을 집어삼킬 듯한 적토"를 갖고 있는 조선의 자연에 주목하라고 했다.

그렇지만 화가 김종태는 "신 조선의 산림은 어느 정도에까지 녹색화하여 삼천리 강산에 그러한 골동산(骨董山)은 볼 수가 없다."며 비판하기도 했다. 또 최근 미술사가 김현숙은 일제시대 적토는 단순히 민둥산이라는 의미를 넘어 '산에 나무를 심고 관리할 능력도 없는 열등한 조선인'이라는 의미가 함축되어 있다고 보았다. 특히 이인성에게 적토는 고향인 대구의 여름, 남국의 뜨거운 열기와 풍경을 상징하면서 문명과 대비되는 원시의 시공간이었다고 해석했다.

김종태의 말처럼 산림으로 우거진 산도 있고, 이인성의 그림에 보이는 것처럼 산등성이가 그대로 드러난 붉은 산도 있다. 그러나 이인성이 붉은색으로 표현한 것은 그의 마음 속에 자리잡고 있던 하나의 이

미지였다. 이인성은 우리의 풍경 하면 누구나 떠올리는 색채를 그리고자 했고, 그 색채를 붉은 흙에서 찾았던 것이다.

적토에 대한 이인성의 관심은 그가 쓴 글에서도 잘 드러난다. 1934년 서울의 북한산 일대를 돌면서 쓴 글에서 그는 이렇게 말한다.

"나에게는 적토를 밟는 것이 청신한 안정을 준다. 참으로 고마운 적토의 향기다."

이인성의 마음에 안정을 주던 이 붉은 흙은 그림 속에 항상 푸른 하늘과 대비를 이루며 조선의 색채로 자리잡는다. 이인성이 붉은 흙과 푸른 하늘을 조선의 색채로 인식했던 것은 우리가 현재 도시의 색채를 회색으로 연상하는 것과 같은 원리일 것이다.

이인성이 이 그림 속에 무엇을 담고자 했는지는 색채나 구도를 통해서도 알 수 있다. 특히 그가 찍어 놓은 사진을 보면 더 잘 드러난다. 경주 남산을 배경으로 서 있는 소녀들을 찍은 이 사진은 지평선을 높게 잡은 산곡과 아이를 업고 있는 헐벗은 소녀들의 모습이 그림과 매우 비슷하다. 그러나 사진과 달리 그림 왼쪽에 나무를 배치했다. 이 나뭇가지를 시작으로 우리의 눈은 아이를 업은 소년에게 이르고, 소년이 바라보는 지점에 놓인 첨성대를 보게 된다. 그리고 첨성대를 정점으로 다시 앉아 있는 소년에게 연결되었다가 마지막으로 소년의 발 밑에 놓인 기왓장에서 멈춘다.

이 그림에서 첨성대와 기와는 찬란한 신라의 문화를 상징한다. 그런데 왜 하필이면 깨어진 기왓장으로 표현한 것일까? 이 기와는 천 년이라는 세월을 견뎌 왔던 신라가 역사 속으로 사라졌음을 암시하는 것은

아닐까?

　영화로웠던 도시 경주는 당시 깨진 기왓장만 뒹구는 폐허나 다름없었다. 일본은 우리나라를 식민지로 만든 후 문화 유적지를 하나하나 파헤치기 시작했다. 경주는 그 중에서도 가장 매력적인 곳이었다. 일본인들에 의해 오랜 세월 땅 속에 파묻혀 있던 신라의 유물이 하나씩 발굴될 때마다 경주에 대한 신비감은 더해 갔다.

　이인성에게 일본으로 유학 갈 수 있도록 길을 터 주었던 시라가 주키치의 영향 때문이었는지 경주는 이인성에게도 특별한 감정을 불러일으키는 도시였다. 경주는 이인성에게 마음의 고향이자 안식처였다. 다시 말해 당시 경주는 화려한 문화 유적을 남긴 곳이면서 또 잃어 버린 우리 문화를 회복할 수 있는 곳을 상징했다.

　일본에 막 도착했을 무렵, 이인성은 새로운 미술을 받아들이느라 정신이 없었다. 그러나 일본 생활에 점점 익숙해지면서 이인성은 고향의 소중함을 새삼 깨닫게 되었다. 고향을 떠나 있는 시간이 길어질수록 우리 것에 대한 집착이 더 강해졌다. 사실 고향과 고국은 이따금씩 필요하면 꺼내 보는 곳이 아니라 언제나 가슴에 지니고 사는 그런 곳이다. 자신을 늘 따뜻하게 품어 주던 향토가 눈물나게 그리운 날이면 이인성은 우리의 정서에 맞는, 조선적인 회화를 꼭 만들겠다고 다짐했다.

　그런 생각은 이인성만 한 게 아니었다. 이 시대의 많은 예술가가 식민지라는 상황 속에서도 우리 것을 찾기 위해 활발한 논쟁을 벌였다. 1930년대 많은 미술가들은 우리의 기후나 자연을 그림으로 담을 것을 주장했다. 당시 미술가들 사이에 활발히 논의되었던 조선 향토색에 대

해 '조선적인 것을 찾기 위한 노력'이라는 주장과 조선미술전람회 심사위원들이 권장한 '식민지 정책의 하나'라는 주장이 맞서고 있다. 조선미술전람회 심사위원들은 "조선의 독특한 분위기와 반도의 오랜 전통을 그릴 것"을 요구하고 있었다. 따라서 건강한 미래보다 지나간 과거를 떠올리며 향수에 젖게 만드는 주제는 바로 일본인 심사위원들이 의도한 바였다고 해석되고 있다.

그렇다면 과연 이인성은 일본인 심사위원들의 취향에 맞는 그림을 그리기 위해 조선 향토색을 표현한 것일까? 거기에 대해서는 여러 가지로 생각해 볼 수 있다. 이인성이 일본인 심사위원들의 취향에 맞는 그림을 그렸던 것은 사실이다. 그 이유는 그는 빨리 출세하고 싶었고, 그러기 위해서는 심사위원들을 의식하지 않을 수 없었기 때문이다. 그러나 이인성이 우리의 자연에서 조선의 색채를 찾고자 노력했던 것 또한 사실이다. 언뜻 원색의 하나로 여길 수도 있는 붉은 흙과 푸른 하늘은 자신이 태어난 땅을 사랑하지 않았다면 결코 나올 수 없는 색채다. 그의 글을 보면 이것은 더 분명해진다.

"예술가 우리는 자기 향토를 영원히 떠나서는 도리어 실망성이 생기리라고 생각됩니다. 근본적 색채는 어머님의 뱃속에서 타고 나온다."

여운이 감도는 피리 소리

「한정」은 앞에서 본 「가을 어느 날」이나 「경주의 산곡에서」에 못지

않게 많은 관심을 받은 작품이다. 원래 이 작품은 100호짜리 캔버스 두 개를 연결한 대작이었다. 그러나 지금은 작품의 행방을 알 수 없어 아쉽게도 손바닥만한 엽서를 통해서 볼 수밖에 없다.

피리 부는 소년을 그린 「피리(笛)」, 1940년대

위에서 아래를 내려다 본 구도로 이루어진 이 그림은 아주 평화로우면서도 낭만적이다. 마치 조명이 비추는 무대처럼 따스한 햇살이 마당 위로 쏟아지고, 붉은색 마당은 초록색 화초들과 대비를 이룬다. 그림 속에는 두 명의 소년이 등장한다. 한 소년은 등을 돌린 채 피리를 불고 있고, 또 다른 소년은 턱을 괴고 생각에 잠겨 있다. 뒤로 돌아앉아 피리를 불고 있는 소년의 모습은 맑고 고운 피리 소리만큼이나 여운이 감돈다.

사실 피리 부는 소년은 아주 오래 전부터 내려오던 전통적인 소재다. 청아한 피리 소리는 고단한 삶을 잊게 해 주는 마력을 지니고 있다. 그래서 보통 피리는 이상향이나 낭만적인 세계를 상징한다. 그런가 하면 전쟁터에 나간 군사들이 피리 소리를 들으면 고향을 생각할 만큼 향수를 자극하는 매체이기도 하다. 이렇듯 피리는 현실과는 다른 세상을 노래하거나, 고단한 현실에서 벗어나고자 할 때 주로 등장한다.

아마도 이인성에게 피리 부는 소년이라는 소재는 특별한 의미가 있

소재를 통해 향토색에 대한 관심을 직접적으로 표현한 「한정」
유채, 1936, 1936년 문부성미술전람회 입선작

었던 것 같다. 그가 이후에도 피리 부는 소년을 소재로 한 작품을 여러 점 남겨 놓은 것을 보면 말이다. 그런데 일부 학자들은 이인성이 이처럼 낭만적인 소재를 그렸다는 점에 대해 역사 의식이 부족한 작가라고 비판하기도 한다. 식민지 현실을 외면하고 세상을 너무 낭만적으로 묘사했기 때문이다.

「한정」이 문부성미술전람회에 입선했을 때 이인성은 어느 잡지에 "……자기 자신의 일상 생활에서, 즉 실제 생활을 즐겁게 표현하고 싶은 마음으로 가득합니다……"라는 내용의 글을 썼다. 글에서처럼 이인성은 세상을 즐거운 눈으로 바라보고자 했는지도 모른다. 사람들은 현실이 고달플수록 환상에 빠져들거나, 현실과는 다른 세계를 꿈꾼다. 이인성 역시 식민지 나라에서 산다는 현실이 견디기 힘들수록 평화롭고 아름다운 세계를 더 그리고자 했던 것 같다. 다분히 현실 도피적이지만 그만큼 현실이 고통스러웠다는 뜻이기도 하다.

이 그림에서 바닥에 엎드린 채 턱을 괴고 피리 소리를 듣고 있는 또 다른 소년의 나른한 표정 역시 평화롭기 그지없다. 그런데 이 소년의 주변에는 밀짚모자, 태평소, 흰 고무신이 놓여 있다. 그림의 중심이기도 한 이곳에 왜 이런 사물들을 배치한 것일까?

앞서도 말했지만 당시 화단에는 향토색이 중요한 논제였다. 그림에 보이는 흰 고무신이나 민속 악기들은 흔히 향토색을 표현할 때 많이 등장하는 소재들이다. 소년이 입고 있는 흰옷 역시 우리 민족을 상징한다. 그리고 소년이 손에 쥐고 있는 사과는 대구의 특산물로 잘 알려져 있다. 이인성은 이렇게 토속적인 소재들을 그림 속에 나열함으로써

향토색에 대한 관심을 직접적으로 드러내고자 했다.

　당시 조선미술전람회에는 향토색을 표현한 작품들로 넘쳐 났다. 그런데도 이인성의 작품은 단연 두각을 나타냈다. 그 이유가 무엇일까? 바로 뛰어난 감각과 구성, 묘사력 때문이었다.

　일상에 지친 사람들에게 피리 소리가 들려 오는 듯한 이인성의 낭만적인 그림은 잠시나마 위안이 되었을 것이다. 사람들은 이인성의 그림을 보면서 현실에서 벗어나 아름다운 옛날을 회상하거나, 꿈에 젖게 되었을지도 모른다. 이런 평화로운 분위기 때문인지 '피리 부는 소년'이라는 소재는 이후 많은 작가들에게 사랑받는 소재가 되었다. 강렬한 원색을 사용한다든가, 붉은색과 초록색을 보색으로 대비시킨 점 역시 이인성의 작품이 지닌 특징이었다. 당시 화단은 이인성의 이런 감각적인 색채를 상당히 신선하게 받아들이고 있었다.

　「한정」의 독창성은 이것만이 아니다. 각각 분리된 두 개의 캔버스를 연결한 독특한 구성은 지금까지 다른 어느 누구도 시도한 적이 없었다. 두 개의 캔버스에는 소년이 각 화면 중심에 있어 캔버스를 하나씩 분리해 놓고 보아도 완벽한 하나의 작품이 된다.

　또 한 가지 그의 묘사력도 주의 깊게 볼 필요가 있다. 서양화가 들어온 지 20여 년이 흘러 제법 많은 작가가 활동하고 있었지만 이인성처럼 사물을 생생하게 묘사하는 작가는 많지 않았다. 그의 탁월한 묘사력은 피리를 연주하는 소년의 손가락과 장단을 맞추느라 치켜 세운 발가락의 표현에서 잘 드러난다. 어찌 보면 별것 아닐 수도 있는 이런 사소한 부분까지도 이인성은 놓치지 않고 묘사했다. 바로 이러한 실감나

는 표현 때문에 그를 뛰어난 묘사력을 지닌 화가라고 말하는 것이다.

　이인성은 이렇게 타고난 재주와 꾸준한 노력으로 서양화를 우리나라에 맞게 토착화시켰다. 애잔하면서도 여운이 감도는 향토색 짙은 그의 작품들은 당시 화단에 적지 않은 영향을 주었다. 뿐만 아니라 해방 이후, 그리고 현대 화단에까지도 그가 보여 준 향토적인 소재와 감각적인 색채는 이어져 내려오고 있다.

조선 향토색론

우리 미술계에서 향토색이 논의되기 시작한 것은 1920년대 후반부터였다. 1920년대 후반 일본으로 유학 갔던 학생들이 중심이 되어 만든 녹향회(김주경, 심영섭, 오지호 등이 중심이 됨)와 동미회(도쿄미술대학교 동문의 모임) 회원들은 우리의 정서와 풍토에 맞는 조선의 회화가 무엇인가를 정의하기 위해 활발하게 논의했다. 우리 것을 찾으려는 이러한 움직임은 비단 미술계에서만 일어난 게 아니었다. 이 무렵 사회 전반에 걸쳐 '조선적인 것'에 대한 관심이 상당히 높았다. 그 주된 이유는 일본을 통해 서구 문화가 활발하게 들어오면서 우리 고유의 문화를 잃게 될지 모른다는 위기감 때문이었다. 이런 위기감 속에 문학 예술인들은 우리의 '전통 문화' '조선적인 것'을 뒤돌아보고, 반성하려고 노력했다.

향토색론은 처음에는 이렇게 우리 고유의 문화를 찾으려는 민족 의식에서 비롯되었다. 그러나 아시아를 하나로 묶어 서구를 제패하려는 일본의 농촌진흥운동과 연결되면서 식민지 문화 정책의 하나로 전개되었다. 일본은 농촌 생활을 아름답고 낭만적으로 묘사했다. 그 이유는 농민들이 가난한 농촌의 현실에 대한 불만과 비판적인 생각을 갖지 못하도록 하기 위해서였다.

당시 조선 향토색 논의가 일어나게 된 또 다른 이유는 일본 화단의 영향을 들 수 있다. 1935년 전후로 일본에서는 '신 일본주의'가 일어났다. 이것은 일본에서 이제까지 추종하던 프랑스 미술로부터 독립해 일본의 아름다움을 표

현하자는 움직임이었다. 그리고 이를 표현하기 위해 일본 고유의 방법을 활용해야 한다고 주장했다. 이러한 일본 화단의 분위기는 우리나라 화가들에게 자극제가 되기에 충분했다.

그러나 미술계에 조선 향토색 논쟁이 활발해진 직접적인 원인은 조선미술전람회의 일본인 심사위원들의 화풍과 심사 기준에 있었다.

심사위원들은 '지방색'을 심사의 기준으로 삼았는데, 이 '지방색'이라는 말 속에는 일본은 중앙이고, 식민지 국가는 일본의 지방이라는 인식이 깔려 있었다. 그리고 각 지방의 특성을 지닌 미술을 추구하라는 그들의 요구는 마치 식민지 미술의 독자성을 격려하는 듯이 들리기도 하지만, 이러한 말 뒤에는 본국인 일본과 대비되는 전근대적인 지방, 낙후된 식민지의 문화를 바라보는 그들의 지배 이념이 들어 있었다.

이렇게 조선 향토색은 민족 의식에서 출발했지만 식민주의와 겹쳐지면서 처음의 복적과는 다른 방향으로 진행되었다. 식민 정책의 하나로 권장된 조선 향토색은 1930년대 조선미술전람회에 주류를 이루게 된다. 그리고 그 대부분은 일본인들이 의도했던 바대로 전근대적이고 목가적인 이미지들로 나타났다. 따라서 건강한 농민의 생활상보다는 한복을 입은 여성이나 아이를 등에 업고 있는 소녀, 초가집, 풍속적 소재나 한가롭고 전근대적인 시골의 풍물이 조선미술전람회에 주를 이루었던 것이다.

인상주의

인상주의는 19세기 후반기 프랑스에서 일어난 회화의 한 유파이다. 1870년경 관전의 제도에 반발한 젊은 화가들은 전시 공간을 따로 마련하기로 하고, 1874년 드디어 사진 작가 나다르의 스튜디오에서 제1회 전시회를 가진다. 인상주의라는 이름은 바로 이 전시회에 출품된 모네의 「해돋이, 인상」이라는 작품을 본 『샤리바리』지의 기자 르르와가 본질보다는 인상만을 그렸다는 조롱의 의미에서 붙인 것이다. 그리고 후에 인상주의 화가들도 이 이름이 자신들 양식의 한 측면을 드러내 준다는 점에서 받아들였다.

모네, 르누아르, 피사로, 시슬리 같은 인상주의 화가들이 그린 주제는 근대화된 도시의 삶이었다. 대부분 중산층 가정 출신인 이들은 파리의 번화가와 기차역, 카페 등 도시 풍경과 공원이나 교외 풍경을 그렸다.

인상주의자들은 자신들의 관심 대상인 자연을 그리기 위해 야외의 밝은 빛 아래서, 눈으로 직접 본 광경을 그렸다. 그들은 순간 순간 쉼없이 바뀌는 광선을 화폭에 재현했다. 이 과정에서 인상주의 화가들은 전통적으로 내려오던 몇 가지 원칙을 과감하게 버렸다. 명확한 형태를 나타내는 데생을 배척했고, 강렬한 명암의 대조도 무시했다. 팔레트에서는 검정색, 회색, 갈색 들이 사라지고 청색, 녹색, 노랑색, 빨강색, 보라색 계통의 밝은 색채들로 채워졌다. 또 팔레트 위에서 물감을 섞는 것이 아니라 두 가지 순수한 색깔을 나란히 놓음으로써 보는 사람의 눈을 통해 배합되도록 했다. 그 결과 화실의 희미한 불빛

아래서 어둠침침한 역사화를
그리던 관전 작가들과 달리
화면에는 무지개같이 화려한
색채가 가득하게 되었다.

당시 전통적인 기법을 거부
한 인상주의 화가들의 양식은
너무나 충격적인 것으로 간주
되었다. 그들이 그린 자연 풍

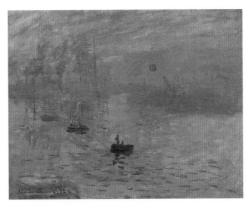

모네, 「해돋이, 인상」, 캔버스에 유채, 48×63cm, 1873

경이나 도시 생활의 한 단면은 내용이 진지하지 못하다고 평가받았으며, 어
떤 때는 미완성 작으로 비난받기 일쑤였다. 미술 비평가들의 반응은 상당히
냉소적이어서 모네의 터치를 보고 "마치 혀로 핥은 것" 같으며 "무분별하기
짝이 없다"고 쓰기도 했다. 그러나 1880년대에 들어서서 프랑스 화단은 이
새로운 미술의 흐름을 거역할 수 없게 되었다.

후기 인상주의

후기 인상주의는 세잔, 쇠라, 고갱, 반 고흐 등이 1880년대부터 1905년 사이 프랑스에서 펼친 한 미술사조이다. 사실 후기 인상주의라는 명칭은 이들의 공통적인 성격보다는 인상주의의 영향을 받은 인상주의 이후 세대라는 좀 더 넓은 의미에서 붙여진 것이다.

후기 인상주의는 선배 인상주의자들의 혁신적인 요소에서 출발했다. 그러나 눈으로 보이는 세계에만 매달린 인상주의에 회의를 느낀 이들은 점차 독자적인 해결책을 찾아 나섰다.

세잔은 "나는 인상주의를 미술관 속의 고전 예술과 같은 무언가 굳건하고 지속성 있는 것으로 만들고자 한다."고 말했다. 그는 인상주의가 사물의 겉모습과 색채에만 너무 사로잡혀 형태를 소홀히 했다고 생각하고 순간적인 인상을 추구하던 인상주의와 달리 영원히 변하지 않는 자연의 구조를 찾으려고 했다.

쇠라는 인상주의자들이 우연히 발견한 것을 과학적인 접근 방법을 통해 체계화시켰다. 그는 인상주의 화가들처럼 혼합되지 않은 순색을 사용했다. 그러나 기하학적인 형태와 엄격한 구도는 인상주의자들에게서는 찾아 볼 수 없는 쇠라의 독창적인 것이었다.

반 고흐와 고갱은 보이는 세계보다는 보이지 않는 세계, 내면의 감정 표현을 더 우월하게 생각했다. 고흐의 강렬한 색채와 터치는 단순히 묘사적인 기능

에서 벗어나 자기 내면에 들어 있는 감정을 표현하는 데 사용되었다.

고갱은 보다 단순하고 순수한 세계를 열망했다. 원시적인 감정과 상상력을 회화의 근본 원리로 보았던 고갱은

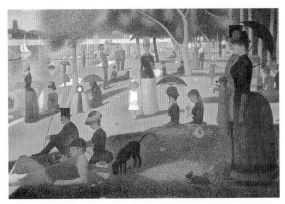

쇠라, 「그랑자트 섬의 일요일 오후」, 캔버스에 유채, 207.6×308cm, 1884~86

타락한 문명에서 벗어나고자 남태평양으로 떠났다. 고갱의 작품은 자연을 출발점으로 삼았지만, 평면적인 형태와 강렬한 색채, 주관적인 감정으로 표현한 기법은 후대 화가들에게 영향을 미치게 되었다.

후기 인상주의 화가들은 이처럼 인상주의에 대한 불만에서 시작했지만 그것을 해결하고자 여러 가지 방법을 모색했다. 그리고 이런 여러 가지 문제의 해답은 현대 미술 운동에 이념의 바탕이 되었다.

딸이 태어나던 무렵은 그의 생에서 가장 행복한 시기였다.
사랑하는 아내도 있고, 예쁜 딸도 태어나고, 생활도 넉넉했다.
그의 이름을 모르는 사람이 없을 정도로 화가로서도 명성을 누리고 있었다.

행복한 나날을 보내다

4

사랑하는 여인 김옥순

여러 공모전에서 이름을 날리던 1934년 이인성은 한 여인을 알게 되었다. 의상 디자인을 공부하던 김옥순이라는 아주 멋쟁이 여자였다. 세련된 차림을 하고 있는 사진에서 보듯이 김옥순은 유행의 첨단을 걷던 신여성이었다.

이인성이 이렇게 멋진 여인을 만난 곳은 일본의 명치신궁에서였다. 그림을 가르쳐 줄 선생을 찾는다고 해서 나간 자리에 뜻밖에 젊고 아름다운 아가씨가 나와 있었다. 이인성은 멀리서 보아도 키가 크고 늘씬한 김옥순을 보고 첫눈에 반했다. 그러나 그 아가씨는 나이도 있고 듬직한 선생님일 줄 알았는데 젊은 남자가 나와서 뜻밖이라고만 했다. 하지만 이인성이 조선에서 알아주는 젊고 유명한 화가라는 사실을 알고는 아주 놀랐다.

두 사람은 그림을 가르치고 배우는 사이에서 점점 사랑하는 연인 사이로 발전했다. 그렇게 사랑을 키워 가다 드디어 결혼을 약속하고 부모님께 알렸다. 그런데 김옥순의 아버지는 말도 안 되는 소리라며 펄쩍 뛰었다.

이인성은 형편이 어려워 보통학교를 겨우 졸업한 처지였지만 김옥순은 대구에서 알아주는 부잣집 아가씨였다. 김옥순의 집은 대구에서 보기 드문 3층짜리 양옥이었고, 아버지 김재명은 세브란스 의대를 졸업한 내과 의사로 대구 남산병원의 원장이었다.

김재명은 딸을 일본에 유학 보낼 만큼 김옥순에 대한 기대가 컸다. 3남 2녀 중 장녀인 김옥순은 어려서부터 못하는 게 없을 정도로 여러 방면에 소질이 있었다. 후에 김옥순이 해인사 홍도여관에 머문 적이 있었는데, 그때 이 여관에 머물고 있던 문학가 이기영이 그녀의 글재주를 보고 놀랐을 정도였다.

의상 디자인을 공부하던 여자답게 세련된 차림을 하고 있는 김옥순

김옥순은 총명한데다가 생각도 깊었다. 그래서 김재명은 집안에 문제가 생기면 딸을 불러서 함께 의논했다. 그런데 그렇게 믿었던 딸이 갑자기 가난한 화가와 결혼을 하겠다고 하자 김재명은 아예 일본에 건너가 딸을 데리고 왔다. 하지만 두 사람은 쉽게 포기하지 않았다. 어떻게 설득해서든 결혼하고 싶어했다.

이인성은 급기야 자신을 아끼던 지역 유지들에게 결혼할 수 있도록 도와 달라고 부탁했다. 향토회에서 같이 활동했던 화가들은 그의 부탁을 받고 김재명을 찾아갔다. 이인성을 누구보다도 잘 알고 있던 서동진이 적극적으로 김재명을 설득했다. 지역 유지들까지 나서자 결국 김재명은 두 사람의 결혼을 승낙했다. 힘들게 결혼 승낙을 얻어 낸 만큼 이인성은 김옥순이 더없이 소중하게만 느껴졌다.

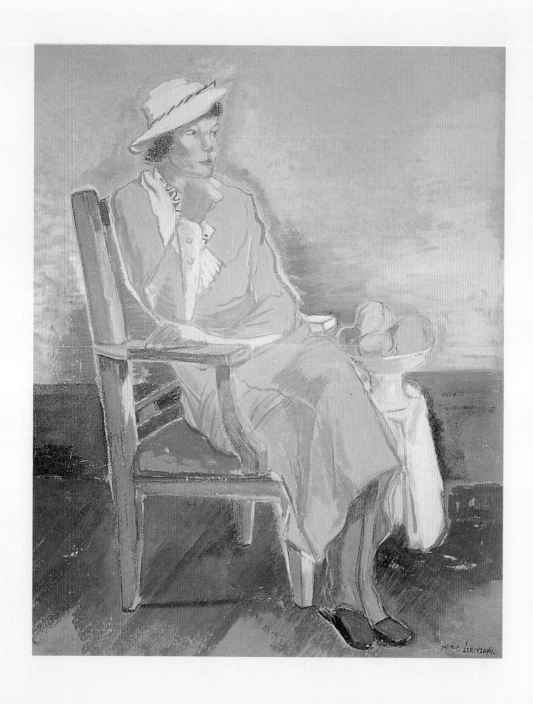

밝은 색과 부드러운 선으로 아내 김옥순을 그린 「노란 옷을 입은 여인」
종이에 수채, 74.5×59.5cm, 1930년대 중반, 삼성미술관 소장

평범한 우리네 얼굴

사랑하는 여인이 잠시 의자에 앉아 있는 순간도 놓치지 않으려는 듯 이인성은 매우 빠른 손놀림으로 김옥순을 그렸다. 「노란 옷을 입은 여인」은 김옥순에 대한 이인성의 마음처럼 밝고 환한 색들로 채워져 있다. 또 그녀의 몸을 타고 이어지는 선은 마치 물 흐르듯 부드럽다. 이 빠르고 유연한 선을 보면 이인성이 짧은 시간 안에 그린 듯하다. 하지만 전체적인 구성은 철저히 계산된 것이다. 화면에 딱 들어맞게 대각선으로 배치한 여인의 자세, 노란색 옷, 빨간색 의자, 초록색 슬리퍼로 병치시킨 색채 배합은 오랜 숙련 과정을 통해 이루어진 결과였다.

그런데 그림 속의 김옥순을 보면 상당히 멋쟁이이긴 하지만 결코 예쁜 얼굴은 아니다. 이인성은 자신이 사랑하는 여인이라고 해서 구태여 예쁘게 그리려고 하지 않았다. 활동적이면서도 세련된 부인의 모습을 있는 그대로 보여 주고자 했을 뿐이다.

비슷한 시기에 그린 것으로 보이는 「여인 좌상」에서도 이인성은 특유의 필치로 여인의 특징을 생생하게 잡아 냈다. 앉은 방향과 약간 엇갈리게 화면 이쪽을 바라보는 여인의 모습에서 금방 자리에 앉은 것 같은 생동감이 느껴진다. 붉은 재킷과 파란색 치마, 활달한 붓 터치 역시 화면에 생기를 불어 넣는다.

머리에 흰색 두건을 쓴 것으로 보아 간호사로 여겨지는데, 이 여인 역시 이인성은 결코 아름답게 그리지 않았다. 위로 올라간 눈과 둥근 코를 지닌, 우리 주변 어디에서나 만날 수 있는 익숙한 얼굴이다. 이렇게 익숙한 우리네 얼굴을 그렸기 때문인지 그가 그린 초상화에서 이목

여인의 모습을 생기 있게 표현한 「여인 좌상」, 종이에 수채, 77.5×57cm, 1930년대 중후반, 개인 소장

구비가 뚜렷한 서구적인 미인을 만나기란 쉽지 않다.

김옥순의 할아버지를 그린 「조부상」도 마찬가지다. 희끗희끗한 머리카락, 넓은 이마, 작은 눈, 툭 튀어나온 광대뼈를 지닌 우리 주변에서 흔히 볼 수 있는 노인의 얼굴이다. 그렇지만 불필요한 장식을 생략하고 배경을 검정색으로 칠해 노인의 근엄함을 강조했다. 몸을 감싼 두루마기는 대강 표현했지만, 온 힘을 다해 그린 듯 얼굴만큼은 눈빛이 살아 있다.

이 「조부상」은 1934년 12월 17일 완성한 것으로 보아 1935년 결혼한 그가 이미 결혼 전에 김옥순의 집에 드나들었음을 알 수 있다. 아마도 김재명은 자신의 아버지를 꼭 빼닮은 그림 속의 얼굴을 보고 이인성의 능력에 새삼 놀라지 않았을까 싶다.

김옥순과의 결혼이라는 힘든 과정을 이겨 낸 이인성은 드디어 행복한 단꿈에 젖었다. 하지만 또 다른 문제가 생겼다. 오오사마 상회에서 그를 해고시킨 것이다. 향토회 회원이었던 배명학에 따르면 이인성을 사윗감으로 생각해 왔던 오오사마 상회 사장이 김옥순과의 연애 사실을 알고 회사에서 내보냈다고 한다.

그림 그리는 것밖에 모르고 살았던 이인성은 갑자기 일자리를 잃게 되자 무척이나 막막했을 것이다. 그렇다고 당시 사회가 그림을 팔아서

생활할 만한 상황도 아니었다. 겨우 뿌리 내리기 시작한 서양화를 신기한 눈으로 바라볼 뿐, 그림을 사려는 사람은 거의 없었다. 그럴 만큼 경제적으로, 정신적으로 여유롭지 못했기 때문이다. 이인성이 판 몇 점의 그림도 다 기관에서 구입한 것이었다. 제11회 조선미술전람회에서 특선한 「카이유」는 일본 궁내성에, 12회 조선미술전람회에 입선한 「곡진유원지의 일우」는 이왕가에 팔렸다. 그러고 보면 아직 그림을 팔고 사는 일을 중개하는 전문적인 화상도 없는 척박한 상황이었다.

김옥순의 할아버지를 그린 「조부상」, 나무판에 유채, 61× 49cm, 1934, 개인 소장

　1935년 「경주의 산곡에서」가 조선미술전람회에서 창덕궁상을 받아 조선 최고의 화가로 인정받았지만 이인성은 여전히 경제적으로 어려웠다. 세상살이가 결코 녹록지 않았다. 하지만 다니던 직장에서 쫓겨날망정 결코 후회하지 않을 만큼 그는 김옥순을 사랑했다. 그녀와 함께 있다면 그곳이 어디든, 무엇을 하든 마냥 행복할 것 같았다. 그에게 세상은 무지개 빛처럼 곱고 아름답기만 했다.

결혼, 그리고 꿈의 탑

　이인성의 나이 스물 넷. 일본에 건너간 지 4년 만에 조선 최고의 화

가가 되어 대구로 돌아온 그의 곁에는 사랑하는 김옥순이 있었다. 두 사람은 1935년 6월 7일 양가 부모, 친척, 친구, 지역 유지들을 모아 놓고 성대하게 결혼식을 올렸다. 족두리를 쓰고, 전통 한복을 곱게 차려 입은 김옥순은 이인성보다 키도 크고, 정말 아름다웠다.

이인성은 결혼한 후 처제나 처남과 함께 지내는 시간이 많았다. 김옥순이 장녀였기 때문에 손아래 처남들을 챙기는 일은 이인성의 몫이 되었다. 이인성은 그림에 관심이 많은 큰처남 김갑진에게 그림도 가르쳐 주고, 함께 산으로 들로 여행도 다녔다. 김갑진은 이인성의 무거운 캔버스를 들고 따라다니며 배운 실력으로 후에 전람회를 열기도 했다. 또 이인성의 작품을 소장하고, 이인성에 대해 중요한 증언도 남겼다.

손아래 처남과 처제를 자기 동생 챙기듯이 잘 돌보는 이인성에게 장모는 맏아들처럼 따뜻하게 대해 주었다. 장모는 사위를 위해 한땀 한땀 정성을 다해 한복을 만들었다. 그 한복을 입고 이인성은 기념 사진까지 찍었다. 아마 장모가 손수 만들어 준 하얀 한복에서 이인성은 '사위 사랑은 장모'라는 말을 떠올렸을 것이다.

두 사람의 결혼을 강력하게 반대하던 장인도 사위가 된 이인성에게 많은 지원을 해 주었다. 장인은 병원 3층에 이인성의 화실을 마련해 주기로 했다. 이인성이 화실을 갖고 싶어하는 걸 누구보다도 잘 알고 있었기 때문이다. 화실을 갖고 싶은 심정을 이인성은 이렇게 쓰고 있다.

"앞으로 이 사람은 우리 미육계(美育界)를 세우는 것이 매일매일 심중(心中)의 목적이며 내년쯤 도쿄 또는 경성에서 화실(아틀리에)을 세워서 참된 자기

대구 남산 예배당에서 김옥순과 올린 결혼식 사진(왼쪽). 1935년 장인 김재명이 남산병원 3층에 마련해 준 화실
(오른쪽)

의 개성 작품을 발표할 심산이외다. 내년도 선전 무감사 출품작은 「고도(古都)의 산곡(山谷)」(경주에서 힌트를 잡은)이라는 작품을 발표하려고 제작 중입니다(유화 120호). 대작품을 만들어 보고 싶으나 자기 화실이 없는 만큼 생각한 작품을 발표치 못하는 것이 하나의 실망이랍니다. 이러므로 내년부터 화회를 목적으로 해서 화실을 세울 작정이올시다. 앞으로 자기의 화실을 가지고 의지 굳게 화단을 세울 결심이외다." ─『신동아』 제39호, 1935. 1, 110~111쪽

결혼하고 일 년이 채 안 되어 이인성은 그토록 원했던 화실을 갖게 되었다. 그는 이 꿈과 같은 20여 평의 넓은 방을 온통 하얀색으로 칠했다. 이인성에게 흰 벽은 새로운 창작과 상상력을 자극하는 공간이었다. 흰 벽은 그저 보고만 있어도 무한한 즐거움을 줬다. 이인성은 이 흰 벽에 그림을 떼었다 붙였다를 반복했다. 특히 대작을 만들 때면 벽

에 걸어 둔 작품을 전부 떼어 정리하는 습관이 있었다. 아무것도 걸려 있지 않은 흰 벽을 며칠이고 시간 가는 줄 모르고 바라보면서 새로운 작품을 구상했다. 모든 빛깔을 부정하면서도 모든 빛깔의 가능성을 인정하는 흰색을 그림의 출발점으로 삼았던 것이다.

이인성은 조선미술전람회에서 창덕궁상을 받은 「경주의 산곡에서」를 화실에서 가장 잘 보이는 위치에 걸었다. 방 중심에 걸어 놓고 보니 새로운 느낌이었다. 새삼스럽게 그림은 어디에 걸려 있느냐에 따라 느낌이 많이 달라진다는 생각을 했다. 서쪽 벽에는 제전에서 입선한 「여름 실내에서」를 걸었다. 그리고 어렵게 구한 고대 자수보도 걸어 놓았다. 이인성은 다시 한 번 흰 벽에 걸린 그림들을 물끄러미 바라보며 이 그림들을 그리던 순간을 떠올렸다. 어떤 그림은 커다란 기쁨을 주기도 했고, 어떤 작품에서는 아픈 추억이 되살아나기도 했다. 어쩌면 여기에 걸린 그림들 하나하나가 이인성이 지나 왔던 삶의 흔적들이었다.

이인성은 아무것도 걸려 있지 않은 동쪽 창가에 커다란 캔버스를 가져다 놓았다. 새로 구상하고 있는 작품을 제작할 생각이었다. 작업실이 넓어 큰 작품을 마음대로 할 수 있다는 게 무엇보다 좋았다. 대작을 그리고 싶어도 공간이 부족해서 하지 못하는 사람들도 많았다. 큰 작품을 제작하려면 캔버스며, 물감이며 많은 재료비가 들어가지만 공모전에 출품하기 위해서는 크기도 중요했다. 일본의 제국미술전람회 같은 경우 작가들의 작품이 점점 대형화하는 추세여서 100호가 되지 않으면 초라해 보일 정도였다. 이인성은 관전에 내는 작품만큼은 큰 작품을 내려고 애썼다.

화실의 북쪽 창 위를 장식했던, 이인성이 직접 만든 석고 부조, 23.5×123×5cm, 1930년대 중반

　이인성은 이 소중한 공간을 편안하고 화려하게 꾸미기 위해 바닥에
는 카펫을 깔고, 북쪽 창 위에는 손수 부조도 만들어 놓았다. 반원형의
틀 안에는 포도덩굴에 둘러싸인 한 여인이 턱을 하늘로 치켜 들고 있
다. 아주 관능적인 모습이다. 이인성은 이렇게 자신의 화실을 가꾸기
에 여념이 없었다.

　1935년에 작품 「실내」는 화실을 찍은 사진들에서 주로 보았던 서남
쪽이 아니라 남동쪽을 그린 것이다. 그림은 모서리를 중심으로 작업실
의 모습이 펼쳐진다. 커피 포트, 철제 테이블, 등의자, 병풍도 보이고,
햇살이 가득한 창가에는 장식용 요트와 나비 표본 액자, 각종 선인장
과 식물들이 장식되어 있다. 결혼 후 얼마나 윤택한 생활을 했는지 보
여 주려는 듯 그림 속에는 화려한 장식품과 고급 가구들로 가득하다.
과연 당시에도 이런 모습이 있었을까 싶을 정도로 호화롭다.

　이 그림에는 전체적으로 붉은색이 많이 사용되었다. 이인성은 실내
를 그릴 때면 이렇게 붉은색을 즐겨 사용했다. 그것은 아마도 따뜻한
온기가 느껴지도록 하기 위해서였던 것 같다. 방은 보통 한 가정이 생
활하는 공간이고, 가족들이 서로 감싸고 보듬는 훈훈한 곳이어야 하니

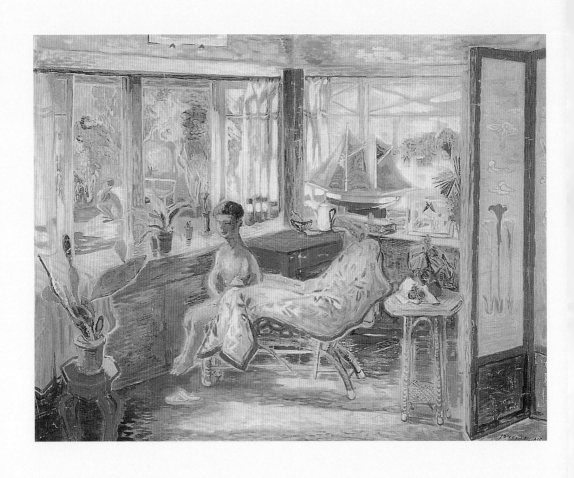

고급스런 가구와 여러 가지 장식품이 놓여 있던 화실의 남동쪽을 그린 「실내」
캔버스에 수채, 91×117cm, 1935, 개인 소장

까 말이다.

이인성의 처남 김갑진과 선후배 사이였던 허만하에 따르면 화려한 등의자 위에 아무것도 걸치지 않은 채 앉아 있는 소년은 김옥순의 동생 김영진이라고 한다. 김영진은 후에 아버지 김재명의 가업을 이어받아 남산병원을 경영했다고 전해진다.

이인성 양화 연구소를 열다

새로운 작업실을 마련한 후 이인성은 자신의 꿈을 하나씩 펼쳐 나갔다. 화실 한쪽 벽에 탁자와 의자를 놓았다. 그는 이곳에 앉아 편하게 대화도 하고, 학생들도 지도할 생각이었다. 이인성은 아는 사람을 통해 대구사범학교에 다니는 박재봉과 문경 출신인 강신규를 소개 받아 가르치기 시작했다. 이인성은 온 힘을 다해 이들을 지도했다. 그 결과 가르친 지 얼마 안 되어 제15회 조선미술전람회에서 두 학생 모두 입선했다. 정말 기쁜 일이었다. 그는 이 일을 계기로 누군가를 가르치는 일이야말로 보람 있는 일이라고 생각했다.

일본에서 돌아온 이후 줄곧 대구를 위해 무엇을 할지 고민하던 이인성은 '양화의 발달과 보급을 목적으로' 자신의 이름을 붙인 연구소를 만들기로 했다. 연구소를 만들어 지금처럼 학생들도 가르치고, 그림도 더 열심히 그리겠다는 계획이었다. 일 년 전에 경성에 화실을 만들어 주겠다는 사람도 있었다. 하지만 이인성은 이를 거절했다. 고향인 대구를 떠나고 싶지 않았기 때문이다. 그만큼 그는 대구에 애착이 많았

다.

1936년 5월 20일. 장인이 마련해 준 화실에 드디어 '이인성 양화 연구소'를 열었다. 미술 학교는 고사하고, 작가들의 작업실 하나 변변히 없던 시대에 미술 연구소를 만든다는 것이 결코 쉬운 일은 아니었다. 그나마 이인성에게는 재력 있는 장인이 있었기 때문에 가능했다. 연구소는 양옥으로 지어진 3층에 위치한데다 화려한 내부 때문에 더욱 큰 화제가 되었다.

양옥으로 지은 3층에 위치한데다 화려한 내부 때문에 큰
화제가 되었던 '이인성 양화 연구소'의 외관

이인성은 자라나는 학생들을 가르치기 위해 연구소를 만든 만큼 어떻게 하면 잘 가르칠 수 있을지 많은 생각을 했다. 마침 연구소를 열 무렵 일본에서 함께 활동했던 수채화가 카스카베 다스쿠가 우리나라와 만주를 여행하며 그림의 소재를 찾고 있었다. 이인성은 카스카베 다스쿠와 함께 수채화를 지도하기로 했다.

카스카베는 일본의 관전을 중심으로 활동하던 수채화가였다. 그는 산뜻한 색채 사용과 산을 그리는 데 있어서 누구도 따라오지 못할 만큼 뛰어난 기량을 지니고 있었다. 카스카베는 이인성보다 나이가 아홉 살이나 많았다. 하지만 이인성이 제국미술전람회에서 처음으로 입선했을 때, 오오사마 상회 사장에게 축하 메시지를 보냈을 정도로 그에게 관심이 많았다. 카스카베는 이인성이 일본에 있을 때 일본수채화회

회원으로 함께 활동하며 친구처럼 가깝게 지냈다. 1935년 이인성의 개인전에는 카스카베가 이끌던 토요회 회원들이 찬조 출품했을 정도로 둘은 돈독한 사이였다.

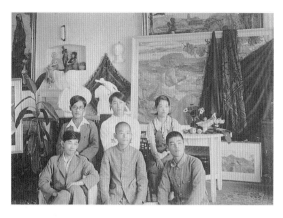

화실에서 제자들과 찍은 사진. 이인성의 대표작들이 여기저기 걸려 있고, 「두 개의 천이 드리워진 정물」 속에 나오는 탁자와 과일이 여학생 뒤편에 놓여 있다.

카스카베와 함께 지도했기 때문에 처음엔 큰 어려움이 없었다. 그러나 자신의 이름을 내건 연구소이니만큼 이인성이 책임지고 연구생들을 지도해야 했다. 당시 연구소의 수업 방식은 연구소를 홍보하기 위해 만든 안내장에 잘 나타난다. 석고부(정물·풍경·도안)와 인체부(모델 사용)로 나누어 수업을 했는데 석고 모형 등 데생은 이인성이 책임지고 직접 가르쳤다. 사실 이런 수업 방식은 그가 일본에서 공부할 때 배웠던 것이다. 당시 일본에는 프랑스에서 공부하고 온 화가들이 우선 석고상을 목탄으로 데생한 뒤, 이어서 인체를 유채 물감으로 데생하고, 해부학 등의 이론을 가르쳤다. 그리고 자유로운 제작은 그런 과정을 거친 뒤에 허용되는 교육이 실시되었다. 이 과정에서 그림본을 주지 않고 직접 자연을 대하거나 나체 모델을 사용한 수업이 새롭게 도입되었다.

연구소의 수업 시간은 오전부, 오후부, 야간부 외에 일요 특설부로 나누어졌다. 일요일에는 교외에 나가 사생을 하고, 안에서는 석고나 모델을 사용한 수업을 했다. 아직 우리나라에는 미술 재료가 충분히

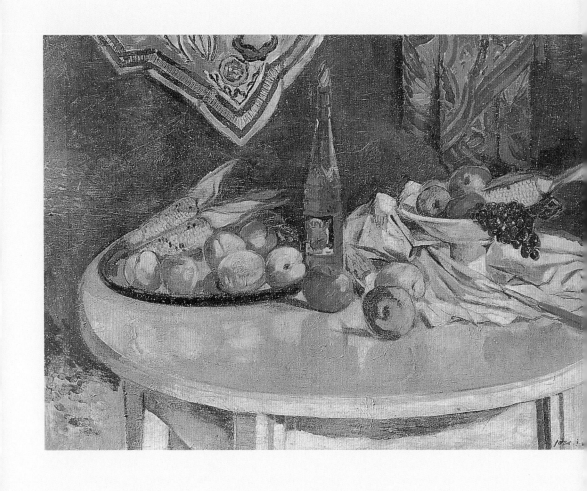

「두 개의 천이 드리워진 정물」
캔버스에 유채, 71×97.5cm, 1936, 개인 소장

갖춰져 있지 않았기 때문에 재료를 도쿄에서 직접 구입해서 사용할 정도로 이인성은 연구소 일에 의욕적이었다. 또 기회가 되면 연구생들의 작품을 대구는 물론이고 일본에까지 소개할 계획까지 갖고 있었다.

그가 이처럼 의욕을 갖고 시작한 '이인성 양화 연구소'는 자신이 생각했던 것처럼 잘 운영되지는 않았던 것 같다. 그러나 미술 학교 하나 없던 시절에, 그것도 대구라는 지방에서 자신의 이름을 내건 양화 연구소를 만들었다는 자체만으로도 큰 의의가 있었다.

화려한 원색의 정물화

당시 그가 제자들과 찍은 사진이나 '이인성 양화 연구소 팜플렛'에 실린 사진에는 화실의 이모저모가 생생하게 나타난다. 사진 속에는 1936년 조선미술전람회에 출품했던 「과수원의 일우」가 놓여 있고, 그 앞의 탁자에는 정물화를 그리기 위한 소품들이 놓여 있다. 또 옆에는 학생들이 보고 그렸을 크고 작은 석고상들도 보인다.

이 사진에 보이는 작품 「두 개의 천이 드리워진 정물」의 경우 오랫동안 전해지지 않다가 1988년 다시 세상에 알려지게 되었다. 바로 이 사진 덕분이었다. 작품에 들어 있는 여러 소품이 사진 속에 있어서 단번에 이인성의 작품임을 알 수 있었다고 한다.

그림 속에는 화실에 놓여 있던 하얀 타원형의 탁자와 옥수수, 사과, 포도가 들어 있는 접시, 무늬가 있는 두 개의 천이 나온다. 그는 이 소재들을 이용해 따뜻한 색과 차가운 색, 수직적 형태와 수평적 형태를

우연히 놓인 듯하지만 세심하게 계산해서 사물을 배치한 「주전자가 있는 정물」, 나무판에 유채, 36×45cm, 1930년대 중반, 개인 소장

빨간색과 노란색을 대담하게 병치시킨 「석고상이 있는 정물」, 종이에 수채, 57×77.5cm, 1936년경, 삼성미술관 소장

사각의 화면에서 원형의 접시에 이르기까지 기하학적 형태로 이루어진 「과일접시」, 38.5×46cm, 1930년대 중반, 개인 소장

제 나름대로 짝짓고, 엇갈리게 하면서 균형을 이루도록 했다.

이인성은 이 화실에서 이 작품 외에도 여러 점의 정물화를 그렸다. 「주전자가 있는 정물」에는 분홍빛 화사한 꽃무늬 벽지와 청록색의 바닥이 대비를 이루고, 빨간 사과와 노란색 모과가 조화를 이룬다.

그런데 꽃무늬가 그려진 주전자를 비롯해 칼의 위치, 천의 구김 등은 우연히 놓인 듯하지만 세심하게 계산된 것이다. 위에서 내려다 본 구성과 견고한 형태, 사물들이 조화를 이루는 구조를 보면 이인성이 세잔의 그림을 매우 잘 이해하고 있었음을 알 수 있다. 세잔에 대한 관심은 다른 여러 작품에서도 나타나지만 특히 정물화에서 두드러진다.

「석고상이 있는 정물」은 노랑과 빨강 두 원색이 대비를 이루는 매우 강렬한 느낌의 그림이다. 여기서 여러 가지 야채가 흩어져 있는 빨간 삼각보는 언뜻 보면 온통 빨간색 같지만 다 똑같은 빨강이 아니다. 작은 터치를 이용해 어떤 부분은 진하게, 어

떤 부분은 흐리게, 또 주황색에 가까운 빨강, 자줏빛 빨강, 분홍색, 채도가 낮은 빨강 등 다채로운 색들로 뒤섞여 있다. 한 가지 색으로 보이는 화면은 이렇게 많은 색으로 충만해 있다. 그의 그림에는 유독 빨간색이 많이 보인다. 그렇지만 대부분 파란색이나 혹은 다른 색을 바탕에 칠하고 그 위에 빨간색을 덧칠했기 때문에 그의 그림을 보고 있노라면 풍부한 색감이 느껴진다.

보통 정물화는 색과 형태, 구도 등 여러 가지 조형적인 문제를 풀어나가기 위한 과정으로 그리게 된다. 「석고상이 있는 정물」의 경우 과일과 야채가 흩어져 있어 구성은 산만하지만 이인성의 개성 있는 색채 감각을 엿볼 수 있었다. 그에 반해 「과일접시」의 경우는 공간 구성이 참신하다. 위에서 내려다 본 모습인데, 사각의 화면 안에 팔각형의 목기를 꽉 채우고, 목기 안에 다시 동그란 접시를 놓아 사각형에서 원에 이르는 기하학 형태가 한눈에 보인다. 색채에 있어서도 그가 즐겨 사용하던 삼원색이 사용되었다. 청색이 도는 목기, 빨간 사과와 노란 바나나로 대비시켰다. 이인성은 이렇게 원색을 자유자재로 쓸 줄 아는 화가였다. 화려한 원색으로 이루어진 그의 그림들은 어디에서든 단연 돋보였다.

딸의 탄생과 아내의 일본 유학

결혼한 지 일 년쯤 지난 1936년, 예쁜 딸이 태어났다. 이인성은 딸에게 '사랑하는 향토'라는 뜻의 '애향(愛鄕)'이라는 이름을 지어 주었다.

자신이 그토록 좋아하는 '향토'라는 단어를 딸의 이름에 아로새긴 것이다.

딸이 태어나던 무렵은 그의 생에서 가장 행복한 시기였다. 사랑하는 아내도 있고, 예쁜 딸도 태어나고, 생활도 넉넉했다. 그의 이름을 모르는 사람이 없을 정도로 화가로서도 명성을 누리고 있었다. 정말 남부러울 것이 없었다.

그러나 애향이 태어난 지 얼마 안 되어 부인이 의상 공부를 해야겠다며 일본으로 유학을 떠났다. 아직도 유교적인 인습이 강하던 시대에 아이를 낳은 여자가 혼자서 유학을 간다는 것이 말처럼 쉽지는 않았을 것이다. 그런데도 부인 김옥순이 혼자서 공부하러 갈 수 있었던 것은 남편의 이해가 있었기 때문에 가능했다. 이인성은 아내를 혼자 유학 보낼 만큼 개방적인 편이었다. 그는 부인이 가고자 하는 길이라면 뭐든 뒤에서 묵묵히 도와 주었다. 부인 역시 그런 남편을 위해 최선을 다했다.

부인이 일본으로 떠난 후 이인성은 마음 한 구석이 늘 허전했다. 하지만 이제 그의 곁엔 딸 애향이 있었다. 부인이 공부하러 일본으로 간 뒤 어린 애향이는 외갓집에서 자랐다. 장인과 장모는 손녀에게 정성을 다했다. 집안에 어린아이가 없기 때문이기도 했지만 공부하러 간 엄마의 빈자리가 느껴지지 않도록 각별히 신경을 썼다. 외할머니, 외할아버지의 이런 정성 때문인지 애향이는 구김살 없이 잘 자랐다. 아침마다 애향이는 외할아버지의 품에 안겨 온갖 재롱을 피웠다. 그 덕분에 집안에는 웃음이 떠나질 않았다.

김옥순은 일본에 있는 동안
이인성을 대신해 친구들도 만나
고, 광풍회전(光風會展), 이과전
등 이인성이 관심 있어 하는 전
람회마다 찾아다니며 그림 엽서
를 보냈다. 김옥순이 보낸 엽서
에는 집안의 안부를 묻는 내용

딸 애향을 안고 행복해하는 이인성, 1936

이 대부분이었지만 가끔 전람회를 본 느낌도 들어 있었다.

"○○지내시는지요?

어디를(何處) 가시더라도 몸조심하시기를 바라옵니다. 오늘 우에노(上野)
에 가서 광풍회를 보고 왔지요? 내 마음이 그런지 당신 작품이 없어 그런지
퍽 쓸쓸한 전람회였습니다. 스즈키는 문전에 출품했던 작은 그림이고, 아사
이 씨는 소품을 출품했고, 오노 씨도 소품을 세 점 냈습니다. 우선 서신으로
알리오. 소식 주십시오. 옥순."

김옥순은 곁에 있지는 못했지만 한시도 남편을 생각하지 않는 날이
없었으며, 이인성이 좋은 그림을 그릴 수 있도록 최선을 다해 지원해
주었다.

간간이 엽서를 보내며 공부에 여념이 없던 김옥순은 방학이 되면 그
리운 가족의 품으로 돌아왔다. 도쿄에서 공부하던 김옥순이 돌아오는
날에는 온 집안 식구들이 맞을 준비를 했다. 여동생들은 "언니가 온

다.”며 하루 종일 들떠 있었다. 그럴 때면 곁에 있던 애향이도 덩달아서 “언니가 온다.”며 좋아했다. 엄마가 오는 줄도 모르고 언니가 온다며 좋아하는 애향이를 보며 식구들은 말없이 빙그레 웃기만 했다.

김옥순은 집에 올 때마다 학교에서 실습하다 남은 옷감으로 애향이의 옷을 만들어 왔다. 딸에 대한 미안함과 그리움을 달래 가며 만든 옷이었다. 식구들은 김옥순이 한 보따리 만들어 온 옷 앞에 둘러앉았다. 패션쇼라도 하는지 신이 나서 이 옷 저 옷 입어 보는 애향이 때문에 집안은 웃음바다가 되었다. 김옥순은 그런 애향에게 “배를 내밀면 안 돼.”하며 손으로 애향이의 배를 눌렀다.

빠르고 정확한 데생

「침실의 소녀」는 배를 살짝 내밀고 침대를 향해 서 있는 애향이의 뒷모습을 그린 그림이다. 애향이는 막 옷을 벗고 있는 중인지 양말을 신은 채 서 있다. 아마도 이인성은 아늑한 침실에 딸이 서 있는 모습이 마음에 들어 재빨리 스케치를 했던 모양이다. 이인성의 제자였던 손동진은 그가 그림 그리던 모습을 이렇게 회상한다.

“선생은 작품을 제작하실 때 단번에 그림을 완성하는 버릇이 있었으며, (중략) 선생이 끔찍하게 사랑하시던 큰따님 애향이 어릴 때의 일이다. 옷을 벗은 어린아이가 매듭을 맺은 끈나풀을 푸는 동안에 크로키를 마칠 만큼 빠르고 정확한 데생력에 감탄한 적도 있다.”

지금 보아도 이인성의 스케치는 입이 벌어질 만큼 빠르고, 정확하다. 이인성의 데생 실력은 그가 남긴 스케치북만 봐도 실감할 수 있다. 오랜 세월이 지나 누렇게 빛이 바랜 스케치북에는 잠자는 아이, 막 피어나는 꽃송이, 활짝 핀 장미, 의자에 앉아 있는 여인, 빛이 비추는 각도에 따라 달라지는 여인의 얼굴 등 다양한 모습이 그려 있다. 이런 스케치를 보면 이인성이 어느 날 갑자기 성공한 작가가 아니라는 사실을 알 수 있다. 그의 그림에는 기본적으로 탄탄한 데생력이 밑바탕에 깔려 있다.

움직이는 찰나를 재빨리 포착한 「소녀의 나상」, 캔버스에 유채, 50×32cm, 1940년대 후반, 개인 소장

「침실의 소녀」보다 한참 뒤인 1940년대 후반에 그린 「소녀의 나상」에서도 그의 주저함이 없는 붓질이 느껴진다. 아이는 한 손은 엉덩이에 대고, 한 손으로는 어딘가를 가리키고 있다. 배를 약간 내밀고 있는 통통한 어린아이의 모습이 따뜻한 색채와 독특한 질감 때문에 더 정감 있게 느껴지는 그림이다.

보통 아이들은 가만히 있질 못하고 자주 움직이기 때문에 모델로 쓰기가 힘들다. 하지만 이인성은 워낙 손이 빨라 아이들의 순간적인 움직임도 잘 잡아 냈다. 그는 공모전에 내는 작품들이 아닌 경우에는 이렇게 빨리 스케치를 한 후, 밝고 투명한 색채로 완성했다. 이 그림 역

침대를 향해 서 있는 딸을 아늑한 색채로 그린 「침실의 소녀」
캔버스에 유채, 80×44cm, 1930년대 후반, 개인 소장

시 마무리가 덜 된 듯한 얼굴 묘사와 손의 표현을 볼 때 아이가 움직이는 찰나를 포착했던 것으로 보인다. 분홍빛 보드라운 피부와 배경색이 멋지게 조화를 이루는 이 그림은 두 번째 부인이 낳은 딸을 그린 것이라고 한다.

순수 예술 다방 '아르스' 개업

1937년은 이인성에게 잊을 수 없는 한 해였다. 조선미술전람회에서 연속 6회 특선을 차지했던 이인성이 새로 바뀐 제도에 따라 추천작가가 된 것이다. 조선미술전람회에서 활동하던 작가에게 추천작가라는 자리는 그야말로 최고의 위치라 할 수 있다. 이제 겨우 스물여섯 살에 이인성은 작가로서 가장 영예로운 자리에 오른 것이다. 사람들은 열여덟 살 때부터 단 한 번도 빠지지 않고 입상을 한 이인성에게 "조선미술전람회는 이인성을 위해 만들어졌다."고 말할 정도였다.

추천작가가 된 이 무렵, 그에게 좋은 일이 또 하나 생겼다. 처가에서 아름다운 정원이 있는 넓은 집을 선물해 준 것이다. 유난히 화초를 좋아하던 이인성은 마당에 온갖 화초와 나무를 심었다. 여름이면 마당에는 장미, 능소화, 채송화 등 갖가지 꽃이 활짝 피었다.

이인성은 이 아름다운 집에서 새로운 사업을 시작했다. 이미 한 차례 다방을 경영한 적이 있었던 그는 다시 다방을 경영하기로 한 것이다. 이인성은 순수 예술 다방을 표방하고, 이름을 아르스(ARS)라고 지었다. 예술인들이 이곳에 모여 차도 마시고, 토론도 할 수 있는 살롱처

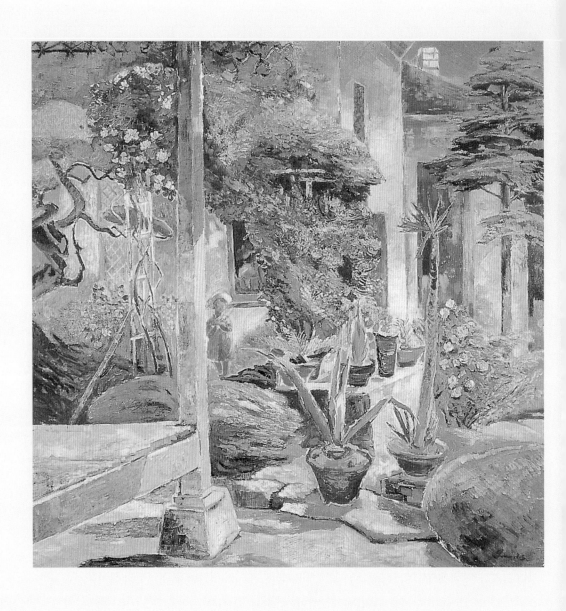

화려한 꽃들과 풍성한 나무, 아르스 다방이 그려 있는 「정원」
캔버스에 유채, 90.9×89.3cm, 1930년대 후반, 개인 소장

럼 만들겠다는 구상이었다.

이인성은 손님들이 다방 안에서도 정원을 볼 수
있도록 꾸몄다. 그림 「정원」에는 그가 정성스럽게
가꾸어 놓은 정원이 펼쳐진다. 햇살을 받은 나무들
이 싱그러운 초록빛을 내뿜고, 마치 꽃들의 향연장
처럼 활짝 핀 꽃들로 가득하다.

온갖 화초가 가득 피었던 남정 집 정원

이인성은 덩굴진 장미 아래 서 있는 애향이를 중
심으로 아르스 다방과 정원의 모습을 화면에 담았
다. 빨간 원피스를 입은 딸 뒤로는 다방 아르스가
보이고, 다방 안에는 손님이 한창 대화 중인지 뒷모습만 드러나 있다.
이 그림은 아름다운 정원만큼이나 고운 색채들로 충만하다. 초록색 나
무와 울긋불긋한 꽃, 분홍빛 앞마당, 푸르스름한 그림자에 이르기까지
밝고 화사한 색채들이 마치 이인성의 행복한 시절을 말해 주는 듯하
다.

어찌 보면 정원이라는 공간은 '축소된 자연'이다. 밖에 나가지 않고
서도 그릴 수 있는 정원은 작은 풍경화이다. 이인성은 이 작품 외에도
정원을 소재로 한 그림을 여러 점 그렸다.

「초가을의 정원」이나 「온일」은 부유한 저택의 정원을 그린 그림이
다. 열대성 식물로 가득한 「온일」에서 의자에 앉아 있거나 뛰어노는
소녀들의 차림은 평범한 사람들의 모습과는 거리가 멀다. 이국적이라
고 할 만큼 현실에서 벗어나 있다. 이인성의 작품 한편에는 이렇게
'서구 문화와 교양을 익힌 일부 혜택받은 상류층의 세계'가 늘 자리하

이인성이 경영했던 아르스 다방의 내부를 그린 「창변」
1930년대 후반, 종이에 수채, 76.5×59.7cm, 개인 소장

고 있다.

「창변」은 아르스 다방의 내부를 그린 수채화이다. 신라 문화에 관심이 많았던 이인성은 다방 문을 열고 들어오면 바로 보이도록 커다란 신라 귀와(鬼瓦)를 걸어 놓았다. 그리고 다방 안쪽 벽에는 손님들이 차를 마시며 감상할 수 있도록 자신이 그린 그림들을 장식했다.

부유한 저택의 정원 풍경이 담긴 「온일」, 종이에 수채, 72×90cm, 1930년대 중반, 개인 소장

성격이 꼼꼼한 그는 다방의 인테리어에 많은 신경을 썼다. 보온을 위해 커튼은 모직으로 길게 만들었다. 손님용 의자도 손수 만들었는데, 이 의자는 이 그림 속에도 등장한다. 바로 화면 오른쪽 가장자리에 뒷면만 살짝 보이는 의자가 그것이다.

그림 왼쪽에는 딸 애향이 고개를 숙이고 서 있다. 애향이를 화면 중심에 그렸던 「정원」에서와 달리 이 그림에서는 막 걸어 나오고 있는 애향이의 모습을 화면 가장자리에 담았다. 흥미로운 것은 그림 속의 소녀 모습이 다 보이지 않기 때문에 우리의 시선은 화면 밖으로 이어지게 된다는 점이다. 이런 모습은 오른쪽 화면도 마찬가지다. 의자의 뒷다리만 드러나고 있어 의자가 화면 밖으로 연속되고 있는 듯한 착각을 준다.

이 그림에서 인물은 그저 다른 대상과 마찬가지로 그림의 한 구성 요소에 불과하다. 그렇기 때문에 가장 먼저 눈에 띄는 것은 인물이 아니라 빨강·파랑·노랑 삼원색으로 이루어진 바닥이다. 유난히 진하게 칠한 빨간색 바닥을 지나면 창 밖의 풍경으로 연결된다. 그러나 창밖으로 보이는 언덕은 그림을 장식적으로 만들기 위해 그려 넣은 상상의 공간이다. 아르스 다방에 앉아 창 밖을 바라보는 부인의 사진을 보면 창 밖으로는 아름답게 꾸며 놓은 정원만 펼쳐지기 때문이다.

작품 「한정」이 공격당한 소동

이인성은 아르스 다방에 야심을 갖고 그렸던 작품 「한정」을 걸어두었다. 이 작품은 워낙 커서 벽 한쪽을 다 차지할 정도였다. 뜰에 앉아 피리를 부는 소년과 그 소리를 듣고 있는 소년을 그린 이 작품은 향토색을 표현한 이인성의 대표적인 작품으로 손꼽혔다. 그런데 1954년 〈이인성 유작전〉에 이 작품이 걸려 있는 것을 보고 관객들은 하나같이 고개를 갸우뚱거렸다. 어떻게 이런 상태로 작품을 전시회장에 내걸 수 있냐는 표정이었다. 관객들의 심상치 않은 반응은 바로 작품의 한가운데가 찢긴 채로 전시되고 있었기 때문에 일어났다. 작품이 이렇게 찢긴 데는 파문을 일으킨 커다란 사건이 있었다.

1937년 10월 30일자 『매일신문』에는 이 사건이 상당히 자세하게 실려 있다. 그 내용은 다음과 같다.

저녁이 다 된 여섯 시. 아르스 다방에 두 명의 남자가 들어왔다. 그

중 한 남자가 갑자기 벽에 걸린 작품「한정」을 칼로 찢었다. 마침 축음기 앞에 서 있다가 이 모습을 본 이인성은 거의 본능적으로 남자에게 달려들었다. 이인성은 남자가 들고 있던 칼을 빼앗아 그의 얼굴을 찔렀다. 흥분한 이인성은 당시 취재 나온 기자에게 이렇게 말했다.

"내일부터 문을 닫겠습니다. 내가 이 작품을 선전할 야심으로 이곳에 내걸었겠습니까? 그 자는 그림의 발을 베었기에 나는 그 자의 팔을 벨까 하였습니다. 하도 기가 막혀 무슨 말을 하여야 할지 나는 모르겠습니다."

다음 날 그림을 찢은 사람은 대구시 수정에 사는 김부돌로 밝혀졌다. 김부돌은 이인성을 한 번도 만나 본 적이 없었지만 수창공립보통학교 동문으로 평소 이인성의 그림에 관심이 많았다고 했다. 그는 이인성에 대한 각종 신문 기사와 그림을 모아서 스크랩할 정도로 열성적인 팬이었다. 그런데 올해 문부성미술전람회의 목록에 이인성의 이름이 들어 있지 않은 것을 보고 그림에 더욱 정진하도록 자극을 주기 위해 그와 같은 행동을 했다고 말했다.

결국 사건은 이인성이 김부돌에게 악수를 청하면서 해결되었다. 이인성은 김부돌이 새벽 네 시부터 찾아와 그림 밑에 엎드려 울고 있는 것을 보고 그가 나쁜 뜻을 갖고 그렇게 한 것이 아니라고 생각했다. 그림의 도려낸 부분을 보아도 특별히 감정을 갖고 있었던 것으로는 보이지 않았다.

다툼 중에 생긴 김부돌의 얼굴에 난 상처는 장인이 원장으로 있는 남산병원에서 치료하기로 했다. 그리고 김부돌의 애원대로「한정」은

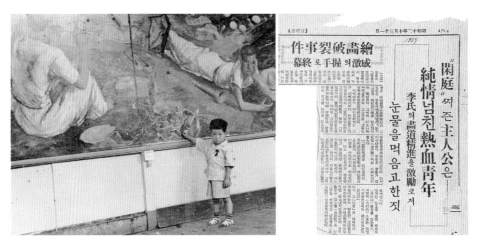

1954년 열린 〈이인성 유작전〉에 작품 한가운데가 찢긴 채 전시되었던 「한정」. 작품 밑에 아들 이채원이 서 있다(왼쪽). 「한정」을 두고 일어난 소동을 실은 신문 기사(오른쪽)

아르스 다방에 그대로 걸어 두기로 했다. 이렇게 해서 말썽 많았던 작품 「한정」은 찢긴 채 다방에 걸리게 되었다.

이 흥미진진한 사건으로 신문 지상에는 연일 이인성의 이름이 오르내렸다. 그때나 지금이나 언론은 흥미 위주로 사건을 비화시켜 눈길을 끌려는 경향이 있다. 한 신문은 "작품은 그의 생명, 괴한이 침입해서 그림을 찢자 작가 이인성 군 맹연(孟然) 반격 가해. 한정에 일어난 소동"이라고 보도했고, 또 다른 신문은 "애작열상(愛作裂像)한 괴한(怪漢)을 격분(激憤)! 식도로 자상(刺傷). 이인성 씨 명작 「한정(閑庭)」의 수난. 예술 수호의 유혈극 일막(一幕)"이라는 자극적인 제목을 붙였다. 그러나 "한정 찢은 주인공은 순정 넘친 열혈 청년, 이씨의 화도정신(畵道精進)을 격려코저 눈물을 머금고 한 짓"이라는 보도처럼 사건은 조용히 막을 내렸다.

이 사건에 대해 당시 대구에서 지내던 문학평론가 김문집은 이렇게 말했다.

"그만한 청년을 이인성 씨가 가지고 있다는 것만은 여간 반가운 노릇이 아니겠습니다. 이것을 굳이 악의로 해석한다면 다소 이인성 씨가 경솔했다고 하겠지만 문제는 그곳에 있을 것이 아니고 이씨가 어느 정도로 자기의 작품을 사랑하고 있느냐? 과연 이씨에게 그만한 정열이 있었던가 새삼스럽게 보여집니다.

하여간 앞으로 좀더 외행적 넓이를 찾는 동시, 내행적으로는 끝없이 파들어 갈 때가 되지 않았는가 합니다."

호들갑스런 신문 기사들 때문에 한바탕 소동을 겪었던 이 사건으로 이인성은 유명세를 더욱 실감하게 되었다. 그러나 말도 많고 탈도 많았던 이 작품은 1954년 유작전을 끝으로 행방을 알 수 없게 되었다. 그로 인해 「한정」에 얽힌 사건을 아는 사람은 그리 많지 않다.

춤추는 여인들

1938년과 39년 이인성은 연속해서 춤추는 여인을 소재로 한 그림을 그렸다. 「춤」과 「뒷마당」에는 두 여인이 나온다. 한 여인은 팔을 접었다 폈다 하며 가락에 맞춰 춤을 추고 있고, 또 한 여인은 그 뒤에서 어깨를 살짝 들썩이며 요염한 자태를 뽐내고 있다. 그런데 흥겨운 춤 동작과 달리 여인들의 얼굴에는 아무런 표정이 없다. 무표정한 얼굴은 이인성의 다른 인물화에서도 공통적으로 보이는 특징이다. 그리고 서

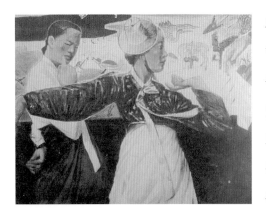

「춤」, 유채, 1938, 제17회 조선미술전람회 출품작

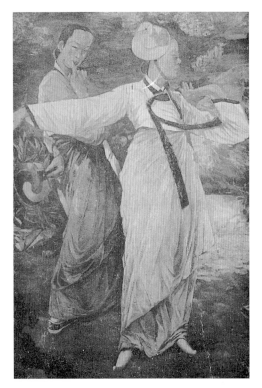

「뒷마당」, 유채, 1939, 제18회 조선미술전람회 출품작

로 다른 동작을 취하거나 시선의 방향이 다른 두 명의 인물이 등장한다는 점 역시 그의 대작들에서 볼 수 있는 특징이다. 예를 들면 「가을 어느 날」, 「한정」, 그리고 「경주의 산곡에서」를 보면 한 사람은 화면 앞쪽을 향하고 있고, 다른 한 사람은 등을 돌리고 뒤쪽을 바라보고 있다. 「춤」과 「뒷마당」 역시 앞의 여자는 얼굴을 옆으로, 뒤의 여자는 앞쪽을 바라보고 있어 두 인물의 시선이 서로 엇갈린다.

두 그림은 이러한 시선 처리까지 거의 같은 모습을 하고 있지만 좀더 자세히 살펴보면 다른 점도 발견된다. 「춤」에서는 뒤에 서 있는 여인이 한쪽 손을 뒤로 하고 아무것도 들고 있지 않지만 다음 해에 그린 「뒷마당」에서는 여인의 손에 부채가 들려 있다. 태극선 모양의 이 부채는 이인성이 일부러 그려 넣은 것이다.

이 무렵 신문에는 부채의 생산지로 유명한 전북 전주에 이인성이 초대되었다는 기사와 함께 부채 사진이 실렸다. 이인성은 이 기사를 스크랩까지 해 놓았는데, 사진에 보이는 부채는 바로 「뒷마당」에서 여인이 들고 있는 것과 똑같은 태극선 모양이다. 한 해 전에 그린 그림과 달리 전주의 토산품으로 유명한 이 부채를 살짝 집어넣은 이유는 아무래도 향토색을 표현하기 위한 의도 같다.

부채의 생산지로 유명한 전주에 초대되었다는 내용과 「뒷마당」에 보이는 부채가 실린 신문 기사

이인성은 전주에 초대되었을 때 전북의 명소와 풍속, 역사 등을 부채에 도안하는 일을 했다. 이런 사실은 부채 위에 전통적인 소재를 그린 「뱃놀이」를 통해서도 확인된다. 버드나무 가지가 화면 앞쪽에 시원스럽게 그려져 있고, 그 뒤로 보이는 강에는 배 한 척이 떠 있다. 배에는 한복을 곱게 차려 입은 남녀가 즐거운 시간을 보내고 있다. 여유와 풍류가 느껴지는 이 그림은 조선 후기 문란해진 사회상을 반영한 신윤복의 풍속화를 떠올리게 한다. 배 위에서 장구를 치고 있는 모습이라든가, 섬세한 필치로 여인들의 화려한 의상을 그려낸 솜씨도 신윤복의 그림과 많이 비슷하다.

이처럼 이인성은 이 무렵 전통적인 소재에 관심을 기울였고, 옛 대가들의 작품에서 소재를 구하기도 했다.

그런데 많은 소재 중 왜 하필이면 '춤추는 여인'이라는 소재를 두 해 연속해서 조선미술전람회에 출품했던 것일까?

부채 위에 전통적인 소재를 그린 「뱃놀이」, 종이에 수묵채색, 12×46cm, 1930년대 후반, 개인 소장

　이 무렵 조선미술전람회에는 춤을 소재로 한 작품이 유행하고 있었다. 장우성(張遇聖, 1912~2005), 김은호(金殷鎬, 1892~1979), 이쾌대(李快大, 1913~70), 김인승(金仁承, 1910~2000), 심형구(沈亨求, 1908~62) 등 조선미술전람회에서 특선을 한 작가들이라면 한 번씩은 다 춤추는 여인을 그려 봤을 정도였다. 화가들은 미묘한 움직임과 불가사의한 선율이 느껴지는 승무라든지 화려한 민속 의상을 입은 무용수의 아름다운 자태에 매료되었다. 향토색을 담으려던 화가들에게 전통 춤을 추는 무용수는 더없이 좋은 소재였다. 당시 일본인 심사위원들은 이국적인 아름다움이 느껴지는 우리의 전통 춤에 관심이 많았기 때문이다. 조선미술전람회를 무대로 하는 작가들로서는 심사위원들이 관심 있어 하는 소재를 당연히 그릴 수밖에 없었을 것이다.

　춤이라는 소재의 유행에는 또 당시 무용수들의 활발한 활약도 한몫했다. 1930년대 한성준의 한국무용연구소가 처음 세워진 이후 최승희

(崔承喜), 조택원(趙澤元) 등이 민속무용이나 화류계 여성들의 춤을 근대화시키고 있었다. 최승희는 1930년대 중반부터 향토색 짙은 한국 무용을 발표하면서 큰 반향을 일으켰다. 최승희는 미국과 유럽, 중남미를 순회 공연하며 조선이 어디에 있는지도 모르는 서양 사람들에게 우리 춤의 우수성을 보여 주고, 많은 찬사를 받았다.

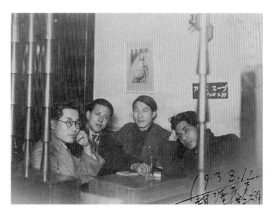
아르스 다방에서 무용수 조택원를 비롯해 친구들과 함께 찍은 사진, 1938. 12.

최승희의 춤을 본 일본 작가들은 그 감동을 직접 작품으로 만들고 싶어했다. 최승희의 열렬한 팬이었던 일본의 유명한 화가 야스이 소타로(安井曾太郎)는 그녀의 춤을 보고 「옥적」이라는 작품을 그렸고, 도오고 세이지(東郷青現)는 「보현보살」을, 후지이 히로쓰게(藤井浩祐)는 「최씨보살」이라는 조각품을 제작했다.

우리나라 작가들이 그린 그림 중에 최승희를 모델로 한 작품은 거의 발견되지 않는다. 하지만 그녀의 몸짓 하나하나에 관객들은 열광했고, 손기정과 더불어 최승희를 모르는 사람이 없을 정도로 인기를 끌었다. 무용수들의 눈부신 활약에 힘입어 대중들 역시 춤에 대한 관심이 높아갔다.

이인성은 무용수 조택원과 친분이 있었다. 조택원은 최승희와 함께 우리나라에 신무용을 심었던 무용수였다. 1938년, 이인성은 자신이

운영하던 아르스 다방에서 친구들과 함께 조택원을 만났다. 「춤」과 「뒷마당」이 각각 1938년과 39년에 만들어진 것을 보면 아마도 이때의 만남이 이인성이 춤을 소재로 한 그림을 그리는 계기가 되지 않았을까 싶다.

이렇게 여러 가지 정황을 통해 이인성이 춤추는 여인을 그리게 된 이유를 어렴풋이나마 이해할 수 있다. 그렇다면 그림 속의 주인공은 누구일까? 왜 이 여인들을 모델로 한 것일까?

「춤」과 「뒷마당」에 보이는 여인들의 차림새는 평범한 여자들과 다르다. 삼회장 저고리에 온몸을 감싸듯 치마를 휘감고 있는 여인의 모습은 일제 강점기에 많이 만들어졌던 관광 엽서에서 흔히 볼 수 있다. 여인들의 복식이나 자태뿐만 아니라 이 무렵 이인성이 기생들과 함께 찍은 사진을 보더라도 이 그림은 기생을 모델로 했을 가능성이 높다.

당시 그림에 등장하는 여인은 대개가 무당이나 기생들이었다. 고희동이 그린 미인화의 모델은 기생 채경이었으며, 김은호의 대표작인 「춘향상」의 모델 역시 기생 김명애였다. 장우성이 1941년 조선미술전람회에서 창덕궁상을 받은 「푸른 전복」은 조선 권번에 소속되었던 기생 민산홍(閔山紅)이 모델이 되었다. 이렇게 화가들이 기생을 모델로 했던 이유는 그림의 모델이 되어 줄 수 있는 여성들이 주로 기생들이었기 때문이다. 또 다른 이유는 기생이 우리나라의 대표적인 관광 상품이라는 해석도 있다.

원래 기생은 노래나 춤으로 궁중 연회나 행사에 흥을 돋우는 일을 업으로 하는 여자들을 말했다. 특히 조선시대의 관기들은 관에 등록되

어 고관 대작과 상류 인사를 상대하던 예술적 능력을 지닌 계층이었다. 그러나 조선 왕조의 멸망과 함께 관기 제도가 사라지고, 기생 문화가 일본 식으로 바뀌면서 기생과 창기가 구분 없이 사용되기 시작했다. 과거 지조나 절개, 예인으로서의 기능은 사라지고 기생은 몸과 술을 파는 화류계의 여성을 지칭하게 된 것이다. 그리고 기생에 대한 이런 부정적 인식은 지금까지 이어지고 있다.

한반도 지도에 승무를 추는 기생을 그려 넣은 엽서

당시 조선철도국은 조선 관광을 알리기 위해 화가들을 초청한 다음 각 도시를 방문하고 그림을 그리도록 하는 이벤트를 마련했다. 이때 그들이 그린 그림에 빠지지 않고 등장하는 것이 바로 기생이었다. 그만큼 기생은 조선 풍속을 대표하는 인기 품목이자 관광 상품이었다. 문제는 일본인들에 의해 만들어진 기생의 이미지가 일본 침략의 소산이라는 점이다. 일제 강점기에 만들어진 관광 엽서를 비롯한 기생 초상 사진들은 대부분 식민지 정복의 은유이자 남성들의 노리개 역할을 하고 있다. 일제의 이런 의도를 가장 극단적으로 보여 수는 예가 한반도 지도에 승려춤(승무)을 추는 기생을 그려 넣은 사진이다. 이 사진에는 식민지 여인들을 점령했다는 침략자의 오만함이 들어 있다.

이렇게 일제 강점기 들어 기생의 지위와 그들에 대한 사회의 인식은 상당히 많이 변했다. 그러나 여전히 전통 여악을 업으로 삼는 기생들은 화가들에게 좋은 모델이었다. 일본인 화가도, 우리 화가들도 모두

세부 묘사보다는 거친 터치와 질감이 강조된 「나부」 나무판에 유채, 23.5×33cm, 1940년대, 개인 소장
얼굴에 생긴 빛과 그림자 처리에 초점이 맞추어진 「반라」 나무판에 유채, 33×24cm, 1940년대 후반, 개인 소장

기생을 모델로 했지만 기생을 바라보는 관점에 있어서는 약간 차이가
있었다. 일본인 화가들은 다른 나라 여성에 대한 호기심으로, 욕망의
대상으로 춤추는 여인을 바라보았다. 이에 비해 우리나라 화가들은 향
토색에 대한 관심 때문인 것으로 풀이된다. 우리나라 화가들이 그린
춤추는 여인은 기생들 사이에서 전수되던 전통 무용이나 화려한 의상
에 관심이 집중되고 있기 때문이다.

　이인성의 그림 중에는 「춤」과 「뒷마당」처럼 같은 여인을 모델로 했
지만 다른 느낌을 주는 누드 그림이 있다. 사실 누드라는 소재 자체만
으로도 충격이었던 시대에 평범한 여자들이 온몸을 드러내야 하는 모
델이 된다는 것은 거의 불가능했을 것이다. 그렇기 때문에 「반라」와
「나부」, 이 두 그림은 화가가 설득할 수 있던 기생이 작품의 모델이 되
었을 것으로 추측된다. 단정하게 쪽진 여인의 머리나 자태로 보아도
기생을 모델로 했을 가능성이 높다.

　이 두 작품은 얼굴 표정과 한 손으로 얼굴을 받치고 있는 자세가 매
우 비슷하다. 그러나 한 작가가 그렸을까 싶을 정도로 필치나 구도, 분
위기는 너무 다르다. 가슴까지만 그린 「반라」는 얼굴에 생긴 빛과 그
림자의 처리에 초점이 맞추어져 있다. 이에 비해 「나부」는 몸 전체를
그린 그림으로 세부 묘사보다는 거친 터치와 질감이 강조되었다. 이인
성은 이렇게 같은 모델이라도 전체를 그리기도 하고, 부분만 그려 보
기도 했다. 뒤집어 보기도 하고, 어느 한 부분만을 강조하기도 하면서
자신의 스타일을 만들어 나갔다.

앞에서 보았던 1935년에 그린 「경주의 산곡에서」와 1939년 작품 「뒷마당」은 둘 다 향토색을 표현한 작품이지만 그림의 양식은 매우 다르다. 「경주의 산곡에서」는 풍경과 인물이 결합된 걸작으로서, 사람들의 시선이 화면 안쪽에 있는 주인공에게 향하도록 가장자리를 나무로 장식했다. 이에 비해 「뒷마당」은 화면에 꽉 들어찰 정도로 인물을 크게 배치하고, 매우 정교하게 묘사했다. 얼굴의 형태를 불분명하게 묘사해 만화적이라고까지 비판받았던 「경주의 산곡에서」와는 너무 다른 모습이다. 불과 몇 년 사이에 이인성의 작품이 왜 이렇게 변한 것일까? 그 이유는 1937년 일어난 중일전쟁 때문으로 풀이할 수 있다.

어느 시대, 어느 곳에서 일어나든 전쟁은 많은 것을 파괴하고 바꾸어 놓는다. 1937년 일어난 중일전쟁은 우리나라의 생활, 문화 전반에 걸쳐 많은 변화를 가져왔다. 이 전쟁은 원래 대륙을 향해 점점 침략 야욕을 드러내던 일본이 중국에서 일으킨 전쟁이다. 하지만 일본은 중일전쟁 이후 우리 민족의 정신을 말살시키기 위한 정책을 노골적으로 펼치게 된다. 특히 태평양 전쟁을 앞둔 1930년대 말에서 40년대 전반은 사회 전반에 걸쳐 전쟁을 위한 준비기라고 해도 과언이 아니었다.

전쟁 때문에 빚어진 처참한 상황은 일본 내에서도 마찬가지여서 모든 미술 활동이 제약을 받았다. 그 중 자유미술가협회는 이름에 붙은 '자유'라는 단어가 문제가 되어 '미술창작협회'로 이름을 바꾸는 어처구니없는 일도 벌어졌다. 또 가장 진보적이라고 하는 미술 단체의 전시회에서조차 공군을 주제로 한 작품들로 통일될 정도였다. 많은 화

가가 군의 보도반원으로 보내져 기록화를 그리는 일에 종사했고, 군부에 협력하지 않은 사람은 미술 재료도 배급받을 수 없는 상황이었다.

전쟁의 그림자는 우리나라 미술계에도 길게 드리워졌다. 조선에 있던 많은 일본인 화가가 종군 화가로 전쟁터에 파견되었고, 후방에 있던 일본인 화가들은 국민을 선동하고 전쟁을 미화하는 전쟁화 제작에 동원되었다. 시국이 어수선해지자 우리나라 작가들 중에도 친일 단체나 시국 미술에 참여하는 사람들이 생겼다. 대중매체의 영향력을 잘 알고 있던 일제는 미술 작품에 시국색을 요구했다. 하지만 대중매체의 영향력을 미처 깨닫지 못했거나 생계 수단이나 명예욕에 들뜬 일부 화가들은 일제가 원하는 시국 미술에 응했다. 그리하여 일제가 권장한 '시국 미술'을 위해 전쟁에 필요한 새로운 인물상이 창조되기도 했다.

조선미술전람회 같은 공모전에서도 전쟁을 소재로 한 작품들이 크게 증가했고, 전쟁 기록화를 연상시키는 사실적인 기법이 두드러졌다. 기록화의 경우 내용을 쉽게 알아 볼 수 있어야 하기 때문에 사실적으로 그리게 마련이다. 이인성 역시 이런 시대적인 상황에서 자유로울 수 없었는지 '누구나 금방 알아 볼 수 있는' 사실적인 묘사로 화풍을 바꾸었다. 따라서 이 시기 그의 작품에서는 서정적인 분위기나 정감 어린 풍경을 찾아 보기 힘들다. 주인공만이 화면을 꽉 채우고 있을 뿐이다.

「춤」과 「뒷마당」은 사진처럼 사실적인 묘사가 돋보이는 그림이다. 이들 작품 외에도 「애향」, 「녹량(綠糧)」, 「호미를 가지고」와 같이 1930년대 말에서 40년대 초반에 그려진 작품들은 하나의 대상이 화면을

「애향」, 1939, 제18회 조선미술전람회 출품작

평소 원피스 차림에 모자를 즐겨 쓰던 딸 애향의 모습

가득 채우고 있고 묘사가 정교하다. 이렇게 소재를 부각시키다 보니 배경이 차지하는 부분은 그만큼 적어졌다. 그렇기 때문에 당시의 그림들을 보고 있으면 답답한 느낌이 든다. 이인성은 이 답답함을 해소하기 위한 방법으로 화면 가장자리에 숨은 그림 찾기 하듯 또 다른 대상을 살짝 집어넣었다. 「춤」에서는 앞의 여인이 바라보는 지점에 손을, 「뒷마당」에서는 아래쪽에 고무신을 신고 있는 발을 집어넣었다. 또 「애향」에서는 소녀의 옆에 바구니의 손잡이가 슬며시 보이도록 했다. 이 손이나, 발, 바구니는 누군가가 있음을 암시하며, 자연스럽게 시선을 화면 밖으로 연결시킨다.

이러한 구성의 변화는 향토적 소재에 대한 이인성의 집착 때문으로 풀이할 수 있다. 조선미술전람회에 출품된 그림들은 대부분 개인적인 관심이 반영된 소품 위주의 그림들과 많은 차이가 있다. 예를 들면 평소 원피스에 모자를 쓰고 다니던 깜찍한 애향이의 모습이 조선미술전람회에 출품한 「애향」에서는 한복 입은 어린아이로 바뀌어 있다. 이인성은 당시 유행하던 향토색이라는 주제를 표현하기 위해 이처럼 인물을 그릴 때면 꼭 한복을 입은 모습으로 표현했다.

「사과나무」는 대구에서 흔히 볼 수 있는 특산물을 소재로 했다는 점

에서 역시 향토색을 표현한 작품으로 읽을 수 있다. 「사과나무」는 매우 단순한 구성으로 이루어졌다. 나무 한 그루가 화면의 전면을 차지하는데, 이 나무는 무게를 지탱하지 못할 만큼 많은 열매가 매달려 있다. 가을의 열매가 수확과 풍요를 상징하듯 탐스럽게 열린 붉은 사과와 마치 알을 품고 있는 듯한 두 마리의 닭은 다산과 풍요를 상징하는 듯하다. 따뜻하면서도 부드러운 색채 역시 그림을 풍요롭게 한다.

이제 이인성은 인물과 풍경을 통해 많은 이야기를 담아 내던 일본 유학 시절과 달리, 색채의 조화라든가 사물의 묘사에 더 관심이 있었다. 시국이 시국이니만큼 그림 안에 어떤 메시지나 생각을 담는 것은 위험한 일이었다. 그렇다고 전쟁을 미화하거나, 젊은이들을 전쟁터로 내모는 그림을 그릴 수는 없었다. 이인성은 향토적인 풍물이나 전원의 아름다운 풍경을 그리되 대상의 아름다움을 표현하는 데 더 신경을 썼다.

이 무렵 이인성은 또 같은 소재를 반복해서 그리곤 했다. 「사과나무」의 경우 거의 똑같은 구성을 지닌 작품이 흑백 도판으로 한 점 더 남아 있다. 나무 아래 닭 두 마리만 없을 뿐, 낮은 구릉 위에 가지를 벌리고 서 있는 사과나무의 형태가 거의 똑같다. 이렇게 같은 사과나무를 이인성이 반복해서 그렸던 이유 중 하나는 안동에 처가의 과수원이 있었기 때문이다. 그는 종종 이 과수원에서 그림의 소재를 찾곤 했다. 이렇게 이인성은 늘 보았던, 자신의 가까이에 있는 것들에 따뜻한 눈길을 보냈다. 향토적인 것, 전통적인 것, 민속적인 것들은 항상 그의 관심 대상이었다.

그러나 같은 소재의 반복은 전시 체제라는 시대적 분위기와 더 깊은

화면 전체에 대구의 특산물인 사과가 풍성하게 매달려 있는 「사과나무」
캔버스에 유채, 91×117cm, 1942, 국립현대미술관 소장

연관이 있어 보인다. 이 시기에 나라는 전쟁의 분위기에 휩싸였고, 그런 상황에서 신선한 소재를 찾는 일이 쉽지는 않았을 것이다.

구성이나 소재가 앞의 작품과 거의 똑같은 「사과나무」, 캔버스에 유채, 1940년대 초반, 개인 소장

게다가 이제 그는 명성을 얻기 위해 고생을 하지 않아도 되었다. 이미 중일전쟁이 일어나던 해에 추천작가라는 안정된 자리에 올랐기 때문이다. 또 부유한 처가 덕택에 힘들이지 않아도 편안하게 지낼 수 있을 만큼 경제적으로도 여유가 있었다. 이런 편안한 생활 때문인지 1930년대 후반을 지나면서 그의 작품은 예전처럼 독창적인 면도, 작가로서 열심히 노력했던 흔적도 찾아 보기 어렵다.

그는 여전히 많은 그림을 그렸다. 그렇지만 판에 박은 듯한 양식과 너무나 뻔한 향토적 소재는 더 이상 관심을 불러 일으키지 못했다. 이제 새로운 변화가 필요한 시점이었다. 지금까지 그는 너무 쉽고 편하게 성공의 길에 도달했다. 그러나 힘들이지 않고 정상에 오른 것을 시기라도 하듯 그의 앞날엔 가시밭길처럼 힘든 여정이 기다리고 있었다.

기생 관광 엽서

일본은 조선에 그들의 주력 사업의 하나였던 철도 사업과 연계된 관광 산업을 촉진시키기 위해 여러 가지 선전 수단을 동원했는데, 그 중의 하나가 바로 우편엽서였다. 1900~30년대 대량으로 발행된 우편엽서는 조선총독부의 관할 아래에 있던 각 철도역, 기차 안, 호텔뿐만 아니라 관광지, 조선물산품점 등에서 판매되었다. 따라서 조선을 드나드는 관광객들은 싸고도 손쉽게 이 우편엽서들을 접할 수 있었다.

엽서는 보통 여행자들에 의해 누군가에게 보내진다. 그리고 이 엽서를 받은 사람은 엽서 속에 들어 있는 풍경을 통해 여행자가 보낸 나라의 이미지를 접하게 된다. 엽서의 이런 특징 때문에 당시 일본 관광객들이 엽서를 사서 본국에 부치는 행위는 그 속에 들어 있는 식민지 조선의 피상적인 이미지를 본국에 제공하는 것이나 마찬가지였다.

일본인들이 우편엽서를 통해 만든 조선의 이미지는 식민지 지배의 당위성을 선전하는 데 큰 목적이 있었다. 일본은 근대화 과정에서 외화를 벌기 위해 각종 토산품들과 함께 '옛 일본'의 이미지를 서구에 수출하면서 서구인들에게 신비로운 동양의 이미지를 심어 주었다. 그에 비해 일본인들이 찍은 조선의 노인이나 아이, 가슴을 드러낸 여인, 기생 사진은 조선을 전근대적이고, 원시적이며, 수동적인 여성의 이미지로 부각시켰다.

조선 풍속이라는 제목 아래 조선의 무용수로, 악기 연주자로, 실내의 미인

등으로 연출된 기생 사진은 일본인 관광객들에게 가장 인기 있는 품목 중 하나였다. 그런데 엽서 속의 환하게 웃고 있는 조선 여인들은 마치 지배자의 소유물로서 지극히 만족하고 있다는 느낌을 심어 줄 수가 있다. 다시 말해 일본 관광객은 엽서 속의 기생을 보는 쪽, 보호하는 쪽, 남성이며, 조선의 기생은 보여지는 쪽, 다소곳이 맞이하는 쪽, 보호받는 쪽, 여성이다. 따라서 기생은 욕망의 대상으로서 식민지의 은유가 되었다.

또한 관광 엽서 속의 기생 사진은 일본인뿐만 아니라 조선인 남성들의 성적 대상물로서도 소비되었다. 일제 강점기 기생 이미지는 기생의 사회적 지위 변화와 공창과 사창의 기하급수적인 증가라는 현실과도 밀접한 관련이 있었다. 1918년 각 지역의 권번에 소속되었던 기생들의 사진을 실은『조선미인보감』은 기생 초상 사진들이 상품화되었던 것을 보여 주는 대표적인 예이다. 이러한 예들은 기생 사진의 유행이 근대기 매춘 문화와 밀접히 관련되어 있다는 것을 말해 준다.

이처럼 일제 강점기 만들어진 기생 관광 엽서는 일본 제국주의의 소유 욕망의 상징물이자 남성의 시선에 의해 지배되는 성적 대상물로 나타나고 있다. 뿐만 아니라 이렇게 만들어진 이미지는 일본인들에게 아직도 한국 관광과 기생이 함께 연상되는 한 쌍으로 자리잡게 되었다.(권행가,「일제시대 관광 엽서와 기생 이미지」,『한국근대미술과 시각문화』, 조형교육, 319~342쪽 참고.)

누드 그림

 서양에서 누드는 미와 조화의 상징으로 여겨졌다. 하지만 유교적 전통이 강한 근대기 우리나라에서는 수치스러움, 불경스러움으로 받아들여졌다. 이런 사회 분위기 때문에 누드 그림이 막 들어오기 시작하던 무렵에는 웃지 못할 일화도 많았다.

 일본 도쿄미술학교의 졸업 작품이자, 일본의 〈문부성미술전람회〉에서 특선을 차지한 「해질녘」은 이런 입상 소식 때문에 당시 신문에 크게 보도되었지만, 정작 작품 사진은 실리지 못했다. 이유는 '벌거벗은 그림'이기 때문이었다. 풍속 상의 이유로 나체화의 공개가 제재를 받은 예는 이 그림 외에도 많았으며, 춘화나 에로 사진 역시 검열 대상이었다. 조선미술전람회에서 누드 그림들은, 전시는 될 수 있었지만 작품 사진이 신문에 실리지는 못했다. 조선총독부 경무국이 "이해 없는 일반의 부도덕한 흥분을 촉박할 위험이 있다."는 이유를 내세워 사진을 싣지 못하게 했기 때문이다.

 초기 누드 그림들을 보면 김관호의 「해질녘」을 비롯해 많은 작품에서 뒷모습을 그린 것을 볼 수 있다. 뒷모습은 동양적 신비감을 표현하기에 적절했기 때문이기도 했지만, 이보다 더 큰 이유는 당국의 검열 때문에 여성의 나체, 그 중에서도 국부의 노출이 허용되지 않았기 때문으로 추측되고 있다.

 사실 한국 근대 화단에서 누드라는 소재는 그리 많이 다루어지지 않았다. 그 이유는 계속되는 당국의 검열도 문제였지만, 누드 모델을 설 만한 여성을

구하기 어려웠기 때문이다. 서양화
가의 수가 많아지는 1930년대에 이
르면 누드는 서양화의 중요한 소재
로 인식된다. 그러나 김관호, 나혜
석, 임군홍, 김인승, 구본웅, 서진
달 등이 그린 누드 그림은 대부분
혼자 서 있거나 누워 있는 단조로
운 자세를 취하고 있다. 또한 이들
의 그림은 화가들 화실이나 전람회

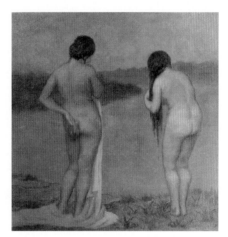

김관호, 「해질녘」, 127.5×127.5cm, 1916

장을 벗어나지 못했다. 그만큼 사회적 정서와 거리가 멀었고, 토착화되기 어
려웠기 때문이다.(김영나, 「한국 근대의 누드화」, 『20세기의 한국미술』, 예경,
115~142쪽 참고.)

중일전쟁의 영향

　중일전쟁은 1937년 7월 7일 야전(夜戰) 연습을 하던 일본군 사병이 실종되자 중국군이 납치한 것으로 간주하고 루거우차오(蘆溝橋) 사건을 일으키면서 시작되었다. 일본이 전쟁을 일으킨 목적은 오랜 소원이었던 대륙의 정복에 있었다. 또 당시 일본의 경제 불황을 해결하고, 동남아시아로 나가는 전초기지를 마련하기 위한 목적도 있었다. 이미 1931년 만주사변을 일으켜 대륙 침략의 발판을 마련했던 일본은 루거우차오 사건을 계기로 중국의 대도시들을 하나씩 점령해 나갔다. 그러나 중국의 항전으로 전쟁이 장기화되면서 태평양 전쟁으로 확대되었다.

　한편 중일전쟁은 일본과 중국과의 전쟁에 머무르지 않고, 식민지 조선의 생활, 문화 전반에 커다란 변화를 가져왔다. 중일전쟁 이후 일본은 '전시 체제'를 강조하면서 국민들의 생활을 철저히 통제했고, 국가총동원법을 적용시켰다.

　일본은 전쟁을 계기로 이른바 민족 말살 정책을 본격화했다. 일본인들이 행한 정책을 간단히 살펴보면 이렇다. 1937년 10월 조선 총독이었던 미나미는 "우리들은 대일본제국의 신민입니다. 우리들은 마음을 합하여 천황 폐하께 충성을 다합니다."라는 황국신민의 맹세문을 일상 생활에서 외치도록 했다. 1938년에는 우리말을 사용하지 못하도록 조선어 교육을 폐지하고, 일본인 조상과 조선인 조상은 동일하다고 가르쳤다. 그 다음 해인 1939년에는 조

선인의 고유한 성씨를 없애고 일본식 성과 이름으로 바꾸게 한 '창씨개명'을 단행했다.

그런가 하면 징용, 보국대, 근로 동원, 정신대 등의 형태로 조선인을 강제로 전쟁에 동원시켰다. 1938년에는 지원병의 형태로 조선 청년을 전쟁에 동원하기 위해 육군특별지원병령을 공포했다. 그러나 태평양전쟁의 막바지에 다다르자 지원병 제도를 징병제로 바꾸었고, 학도지원병 제도를 강행해 전문학교 학생, 대학생이 전쟁터로 끌려갔다. 1939년부터 45년까지 전쟁에 동원된 조선인이 100만 명이 넘을 정도였다. 이런 상황에서 문인이나 예술가들은 젊은 청년들이 군에 입대하도록 권유하는 연설을 하기도 했다.

이인성은 세상 누구보다도 아내 김옥순을 사랑했고, 의지했다.
그러나 그렇게 사랑하던 아내가 이제는 그의 곁에 없었다.
이인성은 모든 의욕을 잃고 슬픔에 젖어 하루하루를 보냈다.

슬픔을 안고 삼덕동으로 옮기다

5

잇달아 찾아온 슬픔

아이들을 유난히도 좋아하던 이인성은 1938년 아들의 탄생으로 더없이 행복했다. 장남으로 태어난 영미는 온 가족의 사랑을 듬뿍 받으며 자랐다. 이인성은 애향과 영미, 두 아이에게서 한시도 눈을 떼지 못했다. 그저 보고만 있어도 행복이 밀려 오는 듯했다.

11월에는 동아일보사 3층에서 해인사, 동화사, 경주, 포항 등 경북 일대를 돌아다니며 그린 수채화 20점과 유화 45점을 가지고 개인전을 크게 열었다. 이 전시회에 대해『동아일보』는 "화단의 중진", "우리 양화계의 거벽", "조선의 지보"라는 수식어를 달아 가며 이인성을 소개했다. 젊은 나이였지만 이인성은 서양화단을 이끄는 중진으로 인정받고 있었던 것이다.

이렇게 작가로서 승승장구하고, 아들까지 태어나 행복하기만 하던 가정에 아무도 모르게 슬픔의 씨앗이 싹트고 있었다. 흔히 좋은 일 뒤에 궂은 일이 연이어 일어날 때 '호사다마' 라고 한다. 이 말처럼 더 이상 바랄 게 없을 정도로 행복해 보이던 이인성에게 슬픈 일들이 잇달아 찾아왔다.

집안의 사랑을 독차지하던 영미가 어느 날 밤 갑자기 열이 펄펄 올라 혼수 상태에 빠졌다. 뇌막염이었다. 영미는 뇌막염이라는 진단이 내려진 얼마 후 세상을 떠났다. 이인성의 슬픔은 이루 말할 수 없었다. 부인 김옥순의 아픔은 더했다. 부인이 보이지 않아 찾아 보면 어느새

산기슭에 위치한 영미의 묘 앞에서 흐느끼
고 있었다. 아들 영미가 떠나면서 단란했던
가정은 일순간에 깊은 슬픔에 빠졌다.

갑자기 찾아온 불행 속에서도 이인성은
그림만 그렸다. 방긋방긋 웃던 영미의 얼굴
이 아른거리고, 까르륵거리는 웃음 소리가
들리는 듯했지만 그는 그럴수록 더 그림에
몰두했다. 그림을 그리면서 영미를 조금씩
잊으려고 노력했다.

아들 영미의 묘소를 함께 찾아간 장모와 딸 애향

아들을 떠나 보낸 얼마 후 이인성은 일본
의 문부성미술전람회에 「복숭아」로 입선을 했다. 힘든 순간에 접한 수
상 소식은 그에게 참으로 큰 힘이 되었다. 복숭아 가지가 탐스런 열매
를 매단 채 화면을 가로지르는 이 그림에는 사람이 없다. 정물화처럼
열매와 잎사귀, 가지가 그림의 전부다. 어떤 메시지를 담기보다는 한
장의 아름다운 작품으로 남기려고 했던 모양이다.

이인성은 「복숭아」를 그려서 받은 상장과 메달을 가지고 아들 영미
의 묘를 찾았다. 이제 영미에게 아무것도 해 줄 수 없다는 것을 잘 아
는 그는 메달을 영미의 묘에 묻었다. 그리고 영미의 해맑은 웃음도 가
슴 속에 묻기로 했다.

영미가 세상을 떠나고 슬픔에 젖어 있던 부부는 얼마 후 다시 아이
를 얻었다. 딸이었다. 이인성은 이 아이에게 큰딸 애향이처럼 '향토'
라는 단어를 넣어 귀향이라는 이름을 지어 주었다. 그러나 귀향이는

나뭇가지의 형태와 동그스름한 복숭아 열매가 조화를 이루는 「복숭아」
캔버스에 유채, 91×117cm, 1939, 개인 소장

태어난 지 얼마 되지 않아 가족들에게 아픔만 남기고 세상을 떠났다.

　연이어 자식을 잃는 아픔을 겪으면서도 이인성은 1940년 10월 삼월관에서 심형구, 김인승과 함께 추천작가 3인전을 열었다. 서양화단의 삼총사로 불리는 이들은 조선미술전람회의 서양화부에서 한 차례씩 창덕궁상을 받은 경력이 있었다. 이후에도 이들은 3년 동안 3인전을 열어 많은 관심을 불러 모았다.

　조선미술전람회를 통해 두각을 나타냈다는 공통점이 있었지만, 이인성은 심형구나 김인승과 여러 면에서 달랐다. 개성의 부유한 집에서 태어난 김인승이나 역시 부호의 아들이었던 심형구와 달리 이인성은 가난하게 자랐다. 말하자면 이인성은 성장 배경부터 그들과 차이가 났다. 게다가 심형구와 김인승은 도쿄미술학교를 졸업한 엘리트들이었다. 관학적인 화풍을 지닌 이들과 달리 이인성의 그림은 필치가 자유롭고, 색채도 선명했다. 대담하면서도 자유로운 이인성의 화풍은 어쩌면 이 두 화가와 달리 정규 교육을 제대로 받지 못했기 때문에 가능했을지도 모른다.

　이인성은 이렇게 개인전도 열고, 화가들과 함께 전시회도 가지면서 그 어떤 상황에서도 붓을 놓지 않았다. 하지만 도저히 아무것도 할 수 없는 상황이 들이닥쳤다. 1942년 딸 하나만 남겨 놓고 부인 김옥순이 세상을 떠난 것이다. 그야말로 하늘이 무너지는 듯한 슬픔이었다.

　어떤 사람은 그녀가 결핵에 걸려 죽었다고 말하기도 했지만, 정확한 병명은 알려지지 않았다. 장인이 대구에서 알아주는 유명한 의사였지만, 사람의 운명 앞에선 어쩔 도리가 없었던 모양이다.

이인성이 김옥순과 함께 보낸 시간은 그리 길지 않았다. 겨우 7년 남짓 부부로 살았다. 이인성은 김옥순과 함께 살면서 사랑한다는 표현 한번 제대로 못했을 만큼 내성적이고 무뚝뚝했다. 사교적인 부인과 성격이 맞지 않아 간혹 다투기도 했다. 하지만 필치까지 닮았을 정도로 두 사람은 생각이 비슷했고, 예술에 대해서 남다른 관심을 가지고 있었다. 그는 세상 누구보다도 김옥순을 많이 사랑했고, 의지했다. 그러나 이제 그렇게 사랑하던 아내가 그의 곁에 없었다. 이인성은 모든 의욕을 잃고 슬픔에 젖어 하루하루를 보냈다.

아내를 잃은 슬픔을 딛고

아내의 갑작스런 죽음 앞에서 이인성은 폭발할 것처럼 괴롭고 힘들었다. 물질적으로 정신적으로 많은 의지가 되었던 아내가 떠난 뒤 가슴 속에는 어찌할 수 없는 슬픔만 쌓여 갔다. 아내에 대한 기억을 털어내기 위해 그는 날마다 술을 마셨다. 잊기 위해 마셨지만 술을 마시면 마실수록 부인의 얼굴이 더 또렷하게 떠올랐다. 얼마나 보고 싶었는지 부인이 입던 옷을 꺼내 입고 딸 앞에서 춤을 추기도 했다. 이인성은 부인을 생각하면서 사무치는 그리움을 화폭에 담았다.

「여인 초상」은 분명 부인 김옥순의 얼굴을 그린 그림이다. 그림 속의 여인은 연필로 아내를 스케치한 「단발머리의 여인」처럼 갸름한 얼굴에 도드라진 이마를 머리카락으로 가리고 있다. 그런데 두 눈이 감겨 있다. 이인성은 왜 눈을 감고 있는 것처럼 부인을 표현했을까? 시

인 허만하는 이 여인의 눈에 대해 이런 해석을 내 놓았다.

"눈에는 표정이 묻어나기 쉽다. 표정이 있는 아내는 아내의 한 국면에 지나지 않는다. 그러니까 이인성은 표정을 죽이기로 마음먹었을 것이다. 천(千)의 표정의 아내를 모두 캔버스에 담고 싶었던 그는 드디어 아내로부터 두 눈을 빼앗아 버리기로 결심했는지 모른다."

이인성이 어떤 의도로 부인이 눈을 감고 있는 것처럼 그렸는지는 알수 없다. 그렇지만 입을 꾹 다문 채 침묵하고 있는 그녀는 두 눈을 감고 있어 한층 더 신비롭다.

감정을 최대한 절제하며 그린 듯 이 초상화는 차분하면서도 어둡다. 밝은 색채와 경쾌한 필치로 표현했던 「노란 옷을 입은 여인」과는 사뭇 다른 분위기다. 「노란 옷을 입은 여인」에서 보이던 멋쟁이 부인이 「여인 초상」에서는 어두운 암청색을 배경으로 붉은 셔츠를 입은 평범한 모습을 하고 있다. 죽은 부인에 대한 그의 애틋한 감정이 녹아 있기 때문인지 슬픔이 짙게 묻어난다.

이인성은 아내를 잊기 위해 서서히 마음을 정리했다. 먼저 그는 처가에서 사 준 남정 집부터 처분하기로 했다. 아내도 없는데 처가에서 사 준 집에 계속 산다는 게 영 마음이 불편했다. 게다가 딸과 둘이 살기에는 집이 너무 컸다. 아내의 빈자리 때문인지 집 안은 텅 빈 것처럼 쓸쓸했다.

이사 갈 곳을 물색하던 끝에 일본인들이 많이 모여 살기로 유명한

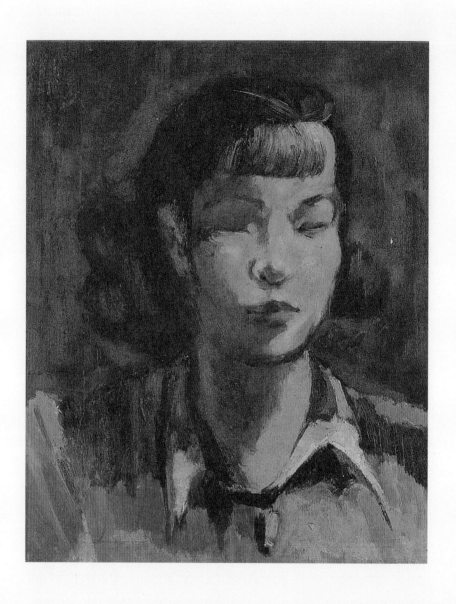

죽은 아내에 대한 그리움이 담긴 「여인 초상」
나무판에 유채, 25.5×21cm, 1940년대 초반, 개인 소장

삼덕동에 집을 장만했다. 새로 산 집은 옆으로 성당의 마당도 보이고, 전망이 아주 좋았다. 이인성은 이 집에서 새롭게 시작하고 싶었다.

우선 집부터 개조했다. 집 전체를 작업실로 만들기 위해 이인성은 손수 설계를 했다. 애향이와 단 둘이 살 집이었기 때문에 방은 많이 필요 없었다. 부엌과 식당, 침실 사이의 벽을 없애고 집 전체를 큰 방 하나로 만들었다. 일종의 원룸이었다. 한쪽 벽 위에는 선반도 달았다. 그곳엔 그 동안 모아 온 꽃병이며, 각종 소품들을 장식했다.

아내의 얼굴을 스케치한 「단발머리 여인」, 1937. 8.

선반 아래에는 커다란 테이블을 놓고, 석고상이며 각종 화구를 올려 놓았다. 마루 아래에는 지하실도 만들었다. 통조림 등 음식을 저장하기 위한 공간이었다. 또 언제 터질지 모르는 전쟁을 대비하기 위한 공간이기도 했다. 이인성은 전쟁이 일어나면 이곳을 방공호로 쓸 치밀한 계획까지 세워 놓았다.

삼덕동에서의 하루

삼덕동으로 이사 온 뒤, 이인성은 딸 애향과 하루 종일 함께 지냈다. 아침에 일어나자마자 밖에 나가서 과일을 한아름 사 가지고 들어와 이 과일을 탁자 위에 이렇게도 놓고, 저렇게도 놓으면서 여러 각도에서 그려 보았다. 그리고 각종 과일 옆에는 부인을 잊기 위해 마시고 남겨

삼덕동 집에서 딸과 함께 지내며 그린「정물」캔버스에 유채, 45×53cm, 1940년대 초반, 개인 소장
격자무늬의 탁자보로 변화를 준「격자무늬 보가 있는 정물」캔버스에 유채, 45×53cm, 1940년대 초반, 개인 소장
색을 엷게 풀어 칠한 투명 수채화「큐피드 상이 있는 정물」종이에 수채, 41,5×53,5cm, 1940년대 초반, 개인 소장

둔 술병을 세워 놓고 어떻게 하면 균형을 이루게 할지, 배경과 사물간의 공간 구성은 어떻게 해야 할지 연구했다.

이인성이 과일을 스케치하고 색칠하는 동안 딸은 옆에서 소꿉놀이를 하며 혼자 놀았다. 애향이가 옆에 있다는 사실도 잊은 채, 그는 그림에만 몰두했다. 그러다 고개를 돌려 보면 놀다가 지쳤는지 애향이는 어느새 인형을 끌어안고 자고 있었다. 이인성은 그런 딸을 품에 안고 등을 토닥거려 주었다.

애향이와 이렇게 삼덕동에서 살면서 이인성은 많은 정물화를 그렸다. 그 중 「정물」, 「격자무늬 보가 있는 정물」, 「큐피드 상이 있는 정물」은 사물이 놓인 위치와 나열 방식에 조금씩 차이가 있을 뿐 같은 소재를 이용한 것들이다.

「정물」은 모과와 그 뒤로 사과, 술병이 사선으로 연결되어 긴장감을 느끼게 한다. 반면 「격자무늬 보가 있는 정물」은 과일을 한 줄에 배열한 대신 격자무늬 탁자보로 변화를 주었다. 그림이 그려진 지 60여 년의 세월이 흘러 지금 보이는 색채는 다소 어둡고, 칙칙하다. 그러나 그림이 그려졌을 당시에는 그가 자주 사용하던 노랑, 빨강, 녹색 등 삼원색이 조화를 이루는 맑은 그림이지 않았을까 싶다.

「큐피드 상이 있는 정물」에는 큐피드 상이 화면 뒤쪽에 있고. 세 무더기의 사과가 서로 다른 모습으로 배열되어 있다. 수채화로 입문했기 때문인지 이인성은 유화를 그리는 간간이 수채화도 그렸다. 이 그림은 위의 두 정물화와 달리 수채 물감을 사용해, 색채와 터치가 훨씬 가볍고 경쾌하다.

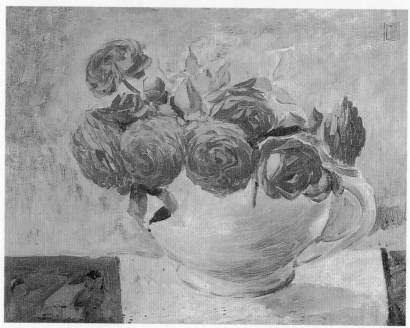

종류와 크기가 다른 꽃을 생동감 있게 그린 「꽃이 있는 정물」 종이에 수채, 30×41.3cm, 1940년대 초반, 개인 소장
「장미」 캔버스에 유채, 31×40cm, 1940년대 초반, 개인 소장

초기 이인성의 수채화는 불투명 수채가 대부분이었고, 일본에 유학 간 뒤 구아슈를 이용한 수채화들을 본격적으로 그렸다. 꼼꼼한 필치로 이루어진 유학기의 수채화들은 대부분 공모전에 내기 위해 그린 경우가 많았다. 그러나 삼덕동에서 그린 수채화들은 대부분 투명 수채화다. 이 시기 이인성은 채색을 엷게 풀어 칠하고, 그것이 마른 다음에 칠하기를 거듭해 마치 "사진 현상 과정에서 희미한 형상들이 차츰 진하게 떠오르게 하듯이" 화면을 매만졌다고 김인승은 말한다. 연필 자국이 그대로 드러날 정도로 투명한 이 정물화를 보면 김인승의 말처럼 엷은 채색을 여러 번 칠해 나갔음을 알 수 있다.

「꽃이 있는 정물」역시 수채화가 지닌 밝고 경쾌한 맛이 한껏 느껴지는 그림이다. 이 그림은 유화로 그린 「장미」와 구도도 비슷하고, 둥그런 화병의 모양새도 똑같다. 하지만 「꽃이 있는 정물」이 훨씬 발랄하고, 생동감 있다. 꽃이 일렬로 꽂힌 「장미」와 달리 크기와 종류가 다른 꽃들이 섞여 있기 때문이기도 하지만 기본적으로 수채화가 지닌 특징 때문일 것이다.

정물화는 움직임이 없거나 생명이 없는 그림을 말한다. 그러나 정물화에는 작가의 내면이나 작가를 둘러싼 상황이 암시되기도 한다. 시들거나 고개 숙인 꽃을 보면 왠지 삶이 허무하게 느껴지는 것처럼 정물화에서 시든 꽃은 짧고 부질없는 삶을 상징한다.

「꽃이 있는 정물」에는 싱싱한 꽃송이가 있는가 하면 또 다른 한쪽에는 이미 피었다가 시든 꽃들도 있다. 마치 이인성이 한때는 활짝 핀 꽃송이처럼 남부러울 것 없이 잘 나가던 작가였지만 지금은 시든 꽃처럼

자식과 부인을 잃고 슬픔에 젖어 있듯이 말이다. 비록 작은 그림이지만 하나의 작품 속에는 이처럼 우리의 인생이 담겨 있다.

이인성은 이 시기 집에 있는 시간이 많았다. 그래서인지 모델이 없어도 그릴 수 있는 정물화나 자화상을 즐겨 그렸다. 집에 틀어박혀 그저 손 가는 대로, 마음 내키는 대로 그림을 그렸다. 정물화나 자화상을 그리면서 그는 스스로에 대해, 인생에 대해 많은 생각을 했다.

우수 어린 자화상들

삼덕동 집에는 새로 그린 그림들이 하나 둘씩 늘어 갔다. 이인성은 이곳에서 그린 그림들로 벽을 장식했다. 시름을 잊기 위해서 그린 그림이라선지 저마다 각별한 의미가 담겨 있었다.

「흰색 모자를 쓴 자화상」은 엽서 크기만한 작은 그림이다. 크기는 비록 작지만 이 그림에는 당시 이인성의 상황을 짐작할 수 있는 여러 가지 모습이 담겨 있다. 그림 속에 나타난 그의 얼굴에는 지친 기색이 완연하다. 특히 흰색 벙거지 모자를 눌러 쓴 아래로 드러나는 푹 꺼진 눈을 보면 생기 없이 피로만 가득하다. 아마도 아내 없이 지내는 생활이 힘들었기 때문일 것이다.

흔히 자화상에는 작가의 겉모습뿐만 아니라 작가의 고민이나 마음속에 들어 있는 생각까지도 표현된다고 한다. 이 그림에서는 도드라진 코만이 이인성의 실제 모습을 닮았을 뿐이다. 눈이나 입, 그리고 표정은 실물과 약간 다르다. 그렇지만 해쓱한 얼굴과 눈빛, 분위기를 통해

서 이인성의 힘겨웠던 시절을 느낄 수 있다.

서양의 렘브란트나 반 고흐는 많은 자화상을 남긴 작가들로 유명하다. 렘브란트는 자화상을 무려 일흔다섯 점이나 그렸고, 격정적인 삶을 살다 간 반 고흐는 마흔 점 가까이 자화상을 그렸다. 자화상을 빼놓고 이들의 작품 세계를 말할 수 없을 정도로 두 화가의 작품에서 자화상이 차지하는 비중은 크다. 이들의 자화상은 화풍의 변화나 심리적 상태를 읽어 내는 데도 중요한 역할을 한다. 이인성은 이 두 화가처럼 자화상을 많이 남기지는 않았다. 하지만 그의 자화상 역시 배경색이라든가, 붓 터치, 눈을 통해 자신의 상황과 감정을 솔직하게 표현했다는 점에서 렘브란트나 반 고흐 못지않게 자화상다운 매력을 느낄 수 있다.

「파란 배경의 자화상」은 이지적인 느낌을 주는 푸른색을 배경으로 하고 있다. 유난히 앳되어 보이는 얼굴을 약간 돌리고 있기 때문인지 이 자화상은 도전적인 느낌마저 준다.

그런데 가늘게 뜬 그의 눈은 모딜리아니가 그린 초상화들처럼 눈동자가 없다. 모딜리아니의 초상화는 어떤 대상을 바라보고 있는 눈은 아니다. 눈동자 없이 윤곽만 있는 눈을 가진 모딜리아니의 초상화들은 깊은 내면 세계를 담고 있다. 이인성의 이 자화상 역시 눈동자가 없기 때문에 그의 내면 깊숙이 들어 있는 무언가를 생각하게 한다.

「붉은 배경의 자화상」은 앞의 자화상들보다 훨씬 개성이 강하다. 잘 그려지지 않는 억센 붓으로 그린 듯 터치가 거칠고, 물감은 두껍게 칠해져 있다. 흩날리는 머리카락, 입과 광대뼈가 두드러지게 보일 정도로 야윈 얼굴은 건드리면 금방 폭발할 것처럼 신경질적이다.

해쓱한 얼굴과 푹 꺼진 눈에서 힘들었던 시절을 느낄 수 있는 「흰색 모자를 쓴 자화상」 나무판에 유채, 14.5×10.5cm, 1940년대 초반, 개인 소장

그늘진 화가의 마음처럼 얼굴이 온통 그림자로 덮여 있는 「붉은 배경의 자화상」 나무판에 유채, 18×10.5cm, 1940년대, 개인 소장

가늘게 눈을 뜨고 있어 눈동자가 보이지 않는 「파란 배경의 자화상」 나무판에 유채, 33×24cm, 1940년대, 개인 소장

게다가 눈의 형태조차 알 수 없는 그늘진 얼굴은 보는 사람마저 우울하게 만든다. 왜 이렇게 그는 자신의 얼굴을 온통 그림자 진 모습으로 표현한 것일까? 그리다 만 것이었을까, 아니면 어두운 내면을 드러내기 위한 방법이었을까. 오른쪽 밑에 서명이 있는 것으로 보아 그리다 만 것은 아니다. 이 그림자는 그늘진 자신의 마음을 표현하기 위한 한 방법이었던 것 같다. 그런 점에서 여러 점의 자화상 중에서 이 그림이야말로 내성적이면서 때론 격정적이었던 그의 성격을 가장 잘 반영하고 있다.

이인성의 자화상들은 분위기는 조금씩 다르지만 모두 우수가 깃들어 있다. 그것은 눈의 형태를 불확실하게 처리했기 때문이다. 눈은 마음의 창이라고 한다. 동양에서는 초상화를 그릴 때 눈빛이 살아 있어야 훌륭한 그림으로 여겼다. 눈은 인간의 내면과 정신성을 가장 잘 드러내기 때문에 그만큼 표현하기도 어렵다. 그런데 이인성은 살아 있는 눈빛은커녕 아예 눈동자를 그리지 않거나 아예 눈을 감고 있는 것처럼 표현했다. 그리고 보니 그는 자화상만이 아니라 많은 그림에서 감고 있는 듯한 눈을 그렸다. 「경주의 산곡에서」라는 그림에서 앉아 있는 소년이 눈을 감고 있었고, 사랑했던 아내를 그린 「여인 초상」에서도 눈이 먼 것처럼 아내를 표현했다.

이인성과 같이 향토회에서 그림을 그렸던 김용성에 따르면 그는 젊었을 때부터 눈을 감은 인물을 자주 그렸다고 한다. 그 이유는 일제 치하의 한국인은 아무것도 바라볼 수 없기 때문이라고 했다는 것이다. 이인성이 눈동자를 그리지 않았던 이유가 김용성이 증언했듯이 암울

한 식민지 상황에서 세상을 바라보지 않기 위한 의도였는지, 아니면 내면의 갈등을 의미하는 것인지 지금으로서는 알 수가 없다. 하지만 눈동자가 없기 때문에 그의 자화상은 무기력한 시선에 의지한 자화상들보다 훨씬 더 호소력 있다.

아빠의 애틋한 마음

슬픔이 완전히 가신 것은 아니었지만 이인성은 아내가 남긴 유일한 피붙이인 애향이를 위해서라도 감정을 추슬러야 했다. 아직 어리광이나 피울 나이에 엄마를 잃은 애향이를 보면 너무 안쓰러웠다. 하지만 애향이는 엄마 없이도 씩씩하게 잘 자랐다. 자랄수록 애향이는 점점 더 엄마를 닮아 갔다.

빨간 줄무늬 스카프를 둘러맨 작품 「애향」 속의 얼굴은 엄마인 김옥순을 쏙 빼닮았다. 그런데 얼굴 표정이 어린아이답지 않게 어둡다. 애향이를 바라보는 아빠의 애틋한 감정이 녹아 있기 때문이었을까? 붉은 입술을 굳게 다물고 화면 밖을 물끄러미 바라보고 있는 애향이의 얼굴과 처진 어깨에서 뭔지 모를 쓸쓸함이 느껴진다.

어느새 학교에 들어간 애향이를 위해 이인성은 많은 신경을 썼다. 가방에 빨간 튤립 꽃도 그려 주고, 학용품 하나하나에 먹으로 이름을 쓰거나, 칼로 새겨 주었다. 아침이면 애향이의 옷을 갈아입히고, 머리를 빗겨 주며 학교 갈 채비를 해 주느라 정신이 없었다. 이인성은 자신의 손길을 거쳐 예쁘게 자라는 애향이를 보면서 마음이 뿌듯했다.

아직 어리지만 애향이는 그에게 정신적으로 큰 힘이 되었다. 아니 이인성에게 애향이는 유일한 희망이었다. 하지만 어린 딸은 그런 아빠의 마음을 헤아리지 못했다. 집에 식구가 없어서인지 애향이는 아빠와 있는 것보다는 늘 북적북적한 외가를 좋아했다.

이인성의 처갓집은 애향이가 다니는 초등학교에서 나오는 길목에 있었다. 그래서인지 애향이는 수업이 끝나면 곧장 집으로 오지 않고, 외가에서 놀다가 저녁 시간이 지나서야 돌아오곤 했다. 부인이 죽은 후 처가에 가기를 몹시 싫어했던 그는 애향이가 외가에 드나드는 것을 못마땅해했다. 이인성은 학교에 가는 딸에게 아침부터 간절하게 부탁했다.

"아빠가 맛있는 과자 만들어 놓을 테니까 외갓집에 가지 말고 빨리 집으로 와. 알았지?"

"응."

대답은 했지만 애향이를 믿을 수가 없었다. 어스름해질 무렵, 애향이는 그가 예상한 대로 외가에서 대기시킨 인력거를 타고 돌아왔다. 애향이가 무사히 집으로 돌아왔다는 사실에 이인성은 일단 감사했다. 사실 외갓집에 가고 싶어하는 애향이의 마음을 이해하지 못하는 것은 아니었다. 하지만 자꾸 외갓집으로 발길을 돌리는 애향이가 한편으론 야속했다.

이인성은 형제 없이 홀로 자라는 애향이가 외로움을 느끼지 않도록 최선을 다했다. 애향이를 위해 음악을 틀어 놓고 춤도 추고, 아내가 뜨다가 남겨 놓은 스웨터를 꺼내 와 애향이에게 입혀 주기도 했다. 팔 한

유일한 희망이었던 딸을 그린 「애향」
캔버스에 유채, 45.5×38cm, 1943년경, 개인 소장

쪽을 미처 완성하지 못한 스웨터를 볼 때마다
아내가 뜨개질하던 모습이 떠올랐다. 조금만 더
짰더라면 하는 아쉬움이 남았다. 이인성은 이런
아쉬움 때문이었는지 앞집에 사는 일본 여자에
게 애향이를 데리고 가 뜨개질 좀 가르쳐 달라
고 부탁했다.

삼덕동 집에서 「뜨개질하는 여인」을 배경으로
앉아 있는 이인성, 1940년대 초반

늘 함께했던 애향

이인성은 어디를 가든 늘 딸을 데리고 다녔
다. 학교에서 돌아온 딸의 손을 잡고 시내에 나
가 함께 구경도 하고, 일식집에 가서 어묵도 사 먹었다. 휴일이 되면
새벽부터 애향이를 깨워 낚시터에 데리고 갔다. 산길을 걸으면서 애향
이는 짜증도 내고, 엄살도 부렸다. 하지만 그는 절대로 애향이를 업어
주지 않았다. 걷기 싫어서 절뚝거리는 애향이를 보면서 차라리 그냥
업고 가는 게 더 낫겠다는 생각도 들었다. 안쓰럽고, 마음이 아팠다.
그렇지만 세상을 헤쳐 나가려면 이 정도쯤은 충분히 이겨 낼 수 있어
야 한다고 생각했다. 이인성에게 애향이는 세상 그 무엇과도 바꿀 수
없는 소중한 존재였지만 그럴수록 더 강하게 키워야 한다는 생각이 그
의 머릿속에 자리하고 있었다.

방학이면 그는 애향이를 데리고 경치 좋은 곳으로 여행을 떠났다.
딸과 함께 여행을 하며 이인성은 작은 화면에 그때 그때의 풍경을 담

「목욕」, 캔버스에 유채, 32×41cm, 1940년대 초반, 개인 소장

았다. 무더위를 식히기 위해 계곡을 찾은 그는 어느새 옷을 벗고 물 속으로 뛰어든 애향이의 모습을 그렸다. 자신의 모습을 그리는 것을 알았는지 애향이는 고개를 숙인 채 손가락 장난만 쳤다. 쑥스러워하며 좀처럼 고개를 들지 않던 애향이는 강렬한 여름 햇볕에 몸이 붉게 그을렸다.

「목욕」에는 애향이가 기대고 서 있는 바위를 비롯해 주위가 얼음 조각처럼 생긴 바위들로 가득하다. 그리고 계곡은 물 속이 다 들여다보일 것처럼 투명하다. 다른 화가들이라면 물줄기를 표현하기 위해 파란색을 사용했을 테지만 이인성은 굳이 푸른색을 사용하지 않았다. 대신 딸의 몸을 붉은 빛으로 색칠해, 바위와 계곡의 풍경보다 더 눈에 띄게 했다. 그만큼 그는 풍경보다는 딸의 모습에 관심이 있었던 것 같다.

「해변」에서도 햇볕에 몸이 그을린 소녀들이 나온다. 지그재그 모양으로 펼쳐진 모래사장 사이로는 몇 척의 돛단배가 사선으로 놓이기도 하고, 옆으로, 혹은 앞면만 보이기도 한다. 모래사장만큼이나 여러 가지 모양의 배들이 화면에 변화를 불어 넣는다.

옷을 다 벗은 소녀들은 이리저리 뛰어다니며 신나게 놀고 있다. 한 소녀는 주인 없는 배에 올라 앉아 있고, 막 물 속에서 나온 소녀는 다른

아이들의 노는 모습을 보고 참견 중이다. 재잘거리며 떠드는 소녀들의 모습은 낙원이 따로 없을 정도로 행복하고 평화롭다. 쉼없이 파도가 밀려와도, 몸이 발갛게 익어도 바다에서 보내는 하루는 즐겁기만 하다.

출렁이는 파도를 표현하기 위해 이인성은 붓을 꾹꾹 눌러 가며 터치를 살렸

출렁이는 파도를 거친 터치로 실감나게 표현한 「해변」, 캔버스에 유채, 1940년대 초반, 개인 소장

다. 거칠면서도 힘이 넘치는 이러한 터치로 인해 넘실대는 파도가 한층 더 실감나게 전해진다.

해안선이 들어갔다 나왔다 하는 형태가 「해변」과 비슷한 「어촌」은 「해변」에서 보이는 바닷가 마을을 좀더 먼 곳에서 내려다본 모습 같다.

황금색 갯벌과 초록빛 산이 어우러진 마을의 하구에는 바다로 나가기 위해 세워 둔 배들이 정겹게 서 있고, 한 쌍의 남녀가 발걸음을 재촉하며 바삐 움직이고 있다. 어촌의 평온함이 느껴지는 이 그림은 덕적도를 그린 것이라고 전해진다.

이인성은 애향이를 데리고 동해안에도 여러 번 여행을 갔다. 푸르다 못해 검푸른색을 띤 동해안에는 독특한 형태의 바위들이 곳곳에 많이

바닷가 마을의 평온함이 느껴지는 「어촌」 캔버스에 유채, 32×41cm, 1940년대 초반, 개인 소장
역동적인 바위의 형태를 수묵화처럼 묘사한 「바위가 있는 해안 풍경」 종이에 수채, 31×48cm, 1940년대 초반, 개인 소장

있었다. 끝없이 펼쳐지는 망망대해 사이로 솟아 있는 바위들을 보며 이인성은 그 중 하나를 화면에 옮겼다. 「바위가 있는 해안 풍경」은 동해안 낙산사 근처를 그린 것이라고 한다.

이 그림은 그 자리에서 바로 완성한 듯 색채가 검은색과 푸른색으로 한정되었고, 배경도 종이 색 그대로를 남겨 둔 곳이 많다. 하지만 꿈틀거리듯 화면을 X자로 교차하는 바위와 보일 듯 말 듯 살짝 그려 넣은 두 마리의 새가 이인성 특유의 재치 있는 화면 구성을 보여 준다. 앞에서 뒤로 펼쳐지는 역동적인 바위의 모양새를 잡아 낸 솜씨며, 마치 수묵화처럼 옅게 색을 칠한 다음, 검은 선으로 윤곽을 만들어 낸 모습에서 역시 수채화가다운 면모를 엿볼 수 있다. 그런가 하면 멀리 바위 위에는 두 마리의 새가 금슬 좋은 부부처럼 정답게 앉아 있다.

이인성은 바다도, 계곡도 딸과 함께 다닐 때가 즐거웠다. 하지만 그게 여의치 않을 때도 있었다. 그럴 때면 엽서를 통해서라도 마음을 전했다. 조선미술전람회 때문에 서울에 올라간 그는 엽서 한 장을 샀다. 그런 다음 엽서 앞쪽에는 스케치북을 옆에 끼고 담배를 피우는 자신의 모습을 그리고, 뒷장에는 "오늘도 향이를 생각하며 걷는다."라는 글을 써서 딸에게 보냈다. 이인성은 이렇게 언제 어디서든 마음만은 항상 애향이 곁에 있고자 했다.

장모는 딸 하나만 바라보며 사는 사위가 안돼 보였는지 가끔 "애향이는 내가 길러 줄 테니 빨리 새 장가를 가라."고 말했다. 이인성은 그런 장모의 마음이 고맙기는 했지만, 애향이를 다른 사람 손에 키울 생각은 손톱만큼도 없었다. 엄마의 빈자리를 다 채울 수는 없다 해도 그

에겐 사랑으로 키울 자신이 있었다.

개성 있는 작은 작품과 정성 들인 큰 작품

아내가 세상을 떠난 지 얼마간의 시간이 지나자 이인성은 예전처럼 그림 그리는 사람으로 돌아왔다. 그러다 가끔 술도 마시고 친구들과 여행도 다녔다. 한번은 친구들과 금강산에 올라 산 위에서 내려다본 사찰의 풍경을 그렸다. 수채화에 능숙했던 그는 가볍게 연필 스케치를 마친 후, 짧은 터치를 이용해 산과 나무, 사찰을 묘사했다. 즉석에서 그려서인지 「산사」에서는 현장감과 속도감이 느껴진다. 하지만 이 그림은 금강산을 그린 그림이라고 하기에는 믿기지 않을 만큼 소박하고 평범하다.

금강산은 계절에 따라 다른 이름을 가지고 있을 만큼 다양한 모습을 지닌 산이다. 곳곳에 펼쳐지는 장엄하면서 기기묘묘한 풍경은 보는 사람으로 하여금 자연의 아름다움을 저절로 노래하게 만들었다. 그래서 조선시대, 특히 18세기 많은 문인과 예술가들은 금강산에 대해 글도 쓰고, 그림도 그렸다. 금강산을 그린 가장 대표적인 화가는 잘 알려져 있다시피 정선이다. 진경산수를 개척한 정선의 대표작 「금강전도」를 비롯한 그의 그림들에는 웅장하면서도 섬세하고, 드라마틱한 금강산의 모습이 담겨 있다.

이인성과 같은 시기 활동했던 변관식이나 이상범도 화첩 형태로 혹은 대작으로 신비롭고 아름다운 금강산의 경관을 그리곤 했다. 이들의

그림에 비해 이인성이 그린 금강산은 어느 한적한 시골 야산을 그린 것처럼 특징이 없다.

이유가 무엇일까? 아마도 스케치 삼아 가볍게 그린 소품이기 때문일 것이다. 그의 소품들은 관전에 낸 작품과 달리 극적인 면

금강산에 갔다가 스케치하듯 빠른 필치로 그린 「산사」, 종이에 수채, 31×48cm, 1940년대 초반, 개인 소장

이 없다. 그러나 어떤 그림은 작지만 구도가 대담하고, 개성이 넘치는 필치를 보여 준다. 정확히 언제 그린 것인지는 알 수 없지만 「산사」나 「산길」을 보면 필치나 색채, 구도가 신선하다. 「산사」는 절을 경계로 화면의 좌우가 나누어지는 반면, 「산길」은 언덕을 경계로 위아래가 나누어진다. 이런 독특한 구도는 큰 작품에서는 시도된 적이 없었다.

호젓한 산길을 따라 올라간 절에서 우리는 보통 조용함이나 정갈함을 느끼게 된다. 하지만 이인성이 그린 「산사」에는 온통 움직임뿐이다. 그것은 아마도 상한 붓 자국과 화려한 난청 때문일 것이다. 색채도 산과 나무에서 보이듯이 자신이 느끼는 감정대로 칠해 주관적인 느낌이 강하다.

「산길」 역시 화면을 사선으로 가로지르는 언덕 너머에는 아낙네와 남자들이 각양각색의 자세로 바쁘게 움직이고 있다. 그런데 그들이 가는 곳이 어딘지를 알 수 없을 정도로 화면 위쪽의 산길은 형태가 불분

강한 붓자국과 특이한 구도가 이전 모습과 다른 「산사」, 나무판
에 유채, 24×33cm, 1940년대 초반, 개인 소장

언덕을 경계로 위아래가 나누어지는 독특한 구도를 지닌 「산길」,
나무판에 유채, 27.3×21.6cm, 1940년대 초반, 개인 소장

명하다. 그저 색채의 화음처럼 색과 색
이 만나 아름다운 조화를 이루고 있
다. 참 감미로운 색채들이다.

이인성은 이런 작은 작품을 그릴 때
와 달리 조선미술전람회에 내는 작품
에는 크기부터 상당히 신경을 썼다.

1944년 마지막 회가 된 조선미술전
람회에 출품한 「해당화」는 아주 큰 작
품이다. 작품이 워낙 커서 경성까지 보
내는 것조차 힘들었지만 고생한 보람
이 있었다. 이 작품은 전시회장을 찾은
사람들의 관심을 한꺼번에 받았다. 다
른 작품에 비해 몇 배쯤은 커서 관람객
들이 「해당화」 앞에 몰려 있는 진풍경
이 잡지와 신문의 화보로 실릴 정도였
다.

하지만 이인성이 이렇게 큰 작품을
낸 것에 대해 비판하는 사람도 있었다.
한국 추상미술의 선구자로 불리는 김
환기는 "대폭(大幅)을 완성한 데 있어
선 작가의 역량이 보일지 모른다. (중략) 회장에서 감당하기 어려울 대
작으로 취재나 구도로 보아 그렇게 대폭이어야 할 필요성을 못 느끼겠

다."고 말했다. 당시는 태평양 전쟁의 막바지로 미술 재료를 구하기 쉽지 않았을 텐데 어떻게 이렇게 큰 작품을 제작할 수 있었는지 의문이다.

작품의 제목이기도 한 '해당화'는 후미진 해변이나 섬에 가면 쉽게 만날 수 있는 토속적인 꽃이다. 선홍색 꽃잎 안에 노란색 수술을 지닌 해당화에 대해 시인들은 흔히 여인을 떠올렸다. 순정을 바쳤지만 하염없이 기다려야 하거나, 그마저 포기해야 하는 여인을 노래한 경우가 많았다. 이 작품에서도 화면 밖을 무심히 바라보고 있는 여인의 표정이 애틋한 사연을 가슴에 묻고 누군가를 기다리고 있는 듯하다.

머리에 스카프를 두른 이 여인은 쓰고 나왔던 우산을 접어 두고 해당화 옆에 다소곳이 앉아 있다. 여인의 등 뒤로는 빨간 해당화를 바라보는 소녀와 도자기를 옆에 낀 채 손가락을 입에 물고 있는 소녀가 등장한다. 그림 속의 인물들은 손짓이며 표정이 저마다 다르다. 왜 이렇게 각기 다른 모습을 하고 있는 것일까? 단순히 해당화가 핀 바닷가의 풍경을 그린 것이라고 하기에는 예기치 않은 소재들도 너무 많다. 멀리 고개를 숙인 개와 돛단배, 먹구름이 몰려왔다 지나간 뒤 다시 햇살이 쏟아지는 하늘, 여인 앞에 놓인 소라 등 의미를 알 수 없는 것들로 가득하다. 그러나 바느질하듯 정성스런 필치와 곱고 따스한 색채, 치밀한 묘사는 그가 매우 공들인 작품임을 말해 준다. 15년이라는 세월을 한결같이 조선미술전람회를 무대로 했던 작가답게 오랜 경륜이 느껴지는 차분하면서도 고전적인 작품이다.

1944년 조선미술전람회가 끝나고 이인성은 애향이를 데리고 서울

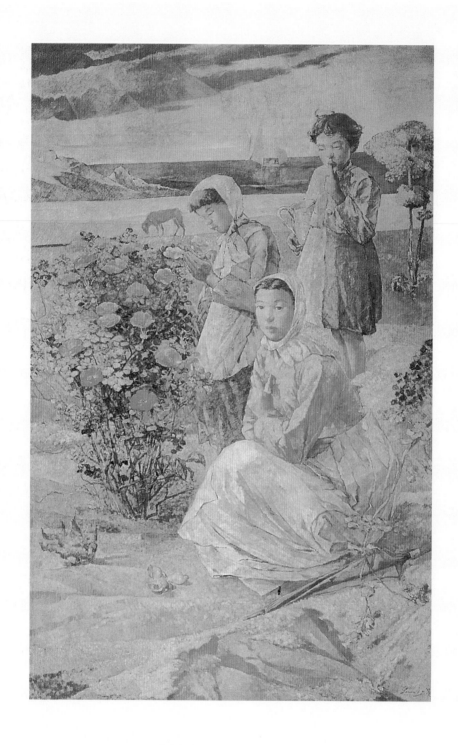

꼼꼼한 필치, 따스한 색채, 치밀한 묘사가 돋보이는 「해당화」
캔버스에 유채, 224×140cm, 1944, 삼성미술관 소장

에 올라갔다. 잠시 일을 보기 위해 애향이
는 이화여고 근처에 사는 건축가 박춘명
집에 맡겼다. 마당이 넓은 박춘명의 집에
서 애향이는 마냥 신이 났다. 집에는 애향
이가 좋아할 만한 장난감도 많이 있어서
애향이는 아빠가 없어도 잘 놀았다. 박춘
명 가족들은 이인성이 잠깐 나간 사이 애
향이를 데리고 창경원에도 갔다. 그야말로

이인성의 작품 「해당화」 앞에 관람객들이 몰려 있는 진풍
경이 신문에 실렸다.

한 식구처럼 그들은 애향이를 보살펴 주었다. 이렇게 친절하게 애향이
를 보살펴 준 박춘명에게 고마움의 뜻으로 선물을 했던 것인지 「해당
화」는 1972년 한국화랑에서 열린 〈이인성 전〉에 박춘명 소장으로 출
품되었다. 이인성이 죽은 뒤에도 오랫동안 박춘명이 소장하고 있었던
이 작품은 지금은 삼성미술관에 소장되어 있다.

이인성은 그 어느 작품보다 정성을 쏟았던 「해당화」를 마지막으로
대구를 떠나기로 했다. 서울을 왕래하면서 서울로 이사 갈 결심을 한
이인성은 그 동안 대구에서 있었던 많은 일을 가슴에 묻었다. 대신 이
제 넓고 큰 도시에서 새롭게 자신의 야망을 불태우리라 다짐했다.

이인성 서명의 변화 과정

이인성의 서명은 시기에 따라 변화가 많다. 서동진 아래에서 그림을 그리던, 스무 살도 안 된 나이에는 나이가 지긋한 사람마냥 한문으로 연도와 '李仁星' 이라는 이름을 써 넣었다. 세로로 써내려 간 가느다란 글씨는 서화의 전통이 강했던 초기 대구 화단의 영향이 아니었나 싶다.

그 후 일본에 막 도착했을 무렵엔 새롭게 알게 된 서구 문화의 영향 때문이었는지 'i.s' 라는 영어로 표기했다. 그러다 1930년대 중반, 향토색 짙은 작품들에서는 자신의 정체성을 확인이라도 하려는 듯 한글로 썼다. 「아리랑 고개」, 「여름 실내에서」, 「가을 어느 날」, 「경주의 산곡에서」 등 일련의 작품에서 'ㄹ ㅣㄴ서ㅇ ' 혹은 ' ㅣ이ㄴ서ㅇ'이라고 한글로 또박또박 써 놓았다.

결혼한 이후 1930년대 후반 작품에는 영어 필기체로 'Lee. i. s' 로 혹은 한자를 덧붙여 'Lee, i, s 星'이라는 서명을 했다. 1940년대 들어서서는 'LEE. IN. SUNG' 이라고 표기했다.

이인성은 단순히 작품을 완성했다는 의미만으로 서명을 한 것은 아니었다. 시기마다 달라진 그의 서

명을 보면 자신의 환경이나 사회 분위기에 따라 그 형태가 달라졌던 것을 알수 있다.

시기마다 달라지는 그의 서명은 특히 연도가 적혀 있지 않은 작품을 연구할 때 좋은 자료가 된다. 가령 '리이ㄴ서ㅇ' 이라는 서명이 있는 「풍경」, 「팔공산의 저녁」, 「정원의 가을」, 「니콜라이 성당의 아침」은 1930년대 중반 작품으로 추정해 볼 수 있다. 이 무렵은 「가을 어느 날」이나 「경주의 산곡에서」로 대표되던 시기이지만, 이런 소품들을 통해 실험성 강한 작품도 많이 그렸던 것을 알 수 있다.

한국 근대 미술사에 적지 않은 영향을 미쳤기 때문인지 미완으로 끝난
이인성의 천재성과 이른 죽음은 많은 아쉬움을 남긴다.
만약 대구를 떠나던 날 만났던 영감이 했던 말처럼
이인성이 서른아홉 살을 넘겼더라면 어떻게 되었을까?

서울에서 마지막 생을 보내다

6

딸의 자라는 모습을 지켜보며 묵묵히 그림만 그리던 이인성을 사람들은 측은한 눈으로 바라봤다. 이인성은 주위 사람의 권유로 병원에서 일하는 간호사를 소개 받고, 만난 지 얼마 안 된 늦은 가을, 대구 달성동 신궁에서 이 여인과 결혼식을 올렸다. 많은 하객이 지켜보는 가운데 가진 두 번째 결혼식이었다. 결혼식을 지켜보던 하객 가운데는 딸 애향이도 있었다. 애향이는 '우리 아빠가 지금 뭐 하는 거지?' 하는 표정으로 바라보았다.

결혼식을 마친 이인성은 삼덕동 집에서 친구들과 피로연을 가졌다. 흥겨운 술판이 벌어지자 이인성은 잔을 높이 들고 친구들 앞에서 신부와의 행복한 앞날을 약속했다. 신혼 생활은 일단 삼덕동 집에서 시작하기로 했다. 그러나 곧 서울로 이사 갈 계획이었다.

한때 도쿄에서 유학 생활을 한 적이 있었지만, 이인성은 대부분의 시간을 대구에서 보냈다. 대구는 그가 태어나서 자라고 생활해 온 곳이었다. 그는 대구에서 유명 인사로 통할 만큼 지역 유지들의 많은 관심과 지원을 받았다. 그러나 한편으로 대구는 아픔이 묻어 있는 곳이었다. 사랑했던 김옥순과의 추억이 아련하게 남아 가슴 시리게 하는, 그런 곳이었다.

이인성이 대구를 떠나기로 결심한 또 다른 이유는 너도 나도 상경하는 것이 유행처럼 번지던 사회 분위기 때문이었다. 하나 둘씩 서울로

떠나가는 사람들의 희망찬 모습을 볼 때마다 이인성은 새롭게 시작하고 싶은 충동을 느꼈다.

게다가 서울에는 양복점을 하는 큰형과 남동생이 살고 있었다. 큰 도움은 아니더라도 형제들과 모여 살면 의지가 될 것 같았다. 이인성은 여러 곳을 둘러본 끝에 북아현동에 집을 샀다. 좀 허름한 한옥이었지만 마당이 넓었다. 그는 한쪽에 작업실도 짓고, 텃밭도 가꿀 생각으로 마당이 넓은 집을 선택했다.

새로 산 집이 정돈되어 갈 무렵 아내가 딸을 낳았다. 그런데 딸을 낳자마자 아내는 편지 한 장 달랑 남겨 놓고 집을 나갔다. 그러고는 영영 돌아오지 않았다. 대구에서의 가슴 아픈 기억을 잊고 새로 시작하고자 서울까지 올라왔건만 두 번째 결혼마저 파경을 맞은 것이다. 이인성은 또다시 커다란 상처를 가슴에 안고 살아야 했다. 마음 속은 이래저래 복잡했다. 무엇보다 큰 문제는 새로 태어난 생명이었다. 남자 혼자서 감당하기에는 너무 힘들었다. 갓난아이와 학교 다니는 딸을 돌보는 일이 보통 일은 아니었다.

어쩔 수 없이 어머니에게 두 아이를 돌봐 달라고 부탁했다. 어머니가 와서 어린 딸들을 봐 준 덕분에 이인성은 겨우 한숨을 돌릴 수 있었다. 그렇지만 엄마 없이 자라는 두 딸을 볼 때마다 가슴이 아팠다. 자신의 잘못으로 아이들이 엄마 없이 자라는 것 같은 죄책감이 느껴졌다. 그나마 큰딸 애향이는 버젓한 외가라도 있으니 다행이었지만, 둘째 부인이 낳은 승란이는 오갈 곳 없는 불쌍한 처지였다. 아이를 낳자마자 부인이 집을 나갔으니 엄마의 따뜻한 손길 한번 받아 보지도 못

한 채 자랐다.

기교를 부리지 않은 자연스러움 때문에 더 정감이 가는 「어린이」, 나무판에 유채, 22.5×15.5cm, 1940년대 후반, 개인 소장

둘째 딸 승란이를 그린 「어린이」를 보면 이인성의 이런 속내가 잘 드러난다. 통통한 볼과 뭉툭한 코를 지닌 그림 속의 승란이는 보통 아이들의 모습과 별반 다를 게 없다. 그러나 두 눈이 촉촉하게 젖어 있다. 승란이의 슬픈 표정은 아무래도 아이를 그린 이인성의 마음 때문일 것이다.

그림의 배경은 얼굴 색과 거의 같은 노르스름한 중간 톤으로 이루어졌다. 게다가 아이의 어깨선도 불분명하고 배경색과 분리되지 않아 칠하다 만 것 같은 인상을 준다. 그러나 붓 가는 대로 그린 자연스럽고 투박한 필치 때문에 오히려 편안함이 느껴진다. 사실 너무 완벽하게 마무리된 작품은 차갑게 느껴질 때가 있다. 이 작품은 기교를 부리지 않은 자연스러움 때문에 더 정감이 간다.

이인성은 승란이의 자라는 모습을 기록이라도 해 놓으려는 듯 또 한 점의 초상화를 남겼다. 「단발머리 소녀」는 승란이가 5살 때인 1949년에 그린 그림이다. 그림 속의 승란이는 애향이가 어렸을 때처럼 앞머리를 가지런하게 자른 단정한 모습을 하고 있다.

나무로 조각한 것처럼 일정한 방향을 따라 돌아가는 터치로 인해 그림 속의 승란이 얼굴은 유난히 동그랗게 보인다. 그러나 비교적 섬세하게 묘사한 얼굴과 대조적으로 옷과 배경은 큼직하면서도 활달한 터

치를 구사해 시선을 얼굴로 집중시키고 있다.

「책 읽는 소녀」에는 어느새 훌쩍 커 버린
애향이의 모습이 그려져 있다. 1947년 김창
경과 결혼식을 올리고 찍은 기념사진 속에
이 그림이 들어 있는 것으로 보아 애향이의
나이 12살 이전에 그린 것으로 볼 수 있다.
고개를 숙인 채, 두 손으로 책을 꼭 잡고 있
는 애향이의 모습은 분명 책을 읽고 있는 듯
하지만, 그림만으로는 어디에서, 무슨 책을
읽고 있는지 알 수가 없다. 어떤 상황이나 분
위기가 묘사되어 있지 않기 때문이다. 다만
빨간 코트에 짙은 초록색 모자를 쓴 외출복

「단발머리 소녀」, 나무판에 유채, 33×24cm, 1949, 개인 소장

차림인 것으로 보아 딸을 조금이라도 더 멋지게 표현하고 싶었던 아빠
의 심정을 엿볼 수 있다.

이인성은 이 그림에 보이는 것처럼 항상 딸에게 모자를 씌우고, 다
른 아이들이 잘 입지 않던 짧은 치마와 예쁜 코트를 입혔다. 그의 남다
른 패션 감각 때문에 애향이는 어디를 가도 눈에 띄었다. 어린 애향이
는 그게 오히려 싫었다고 한다.

한번은 명동에 가서 발목 위까지 올라오는 애향이의 신발을 맞췄다.
이인성은 아침마다 딸의 구두 끈을 직접 매줄 정도로 이 신발을 마음
에 들어 했다. 그런데 어느 날 애향이의 학교 교장 선생님으로부터 연
락이 왔다. "당신 딸이 요즈음 맨발로 학교를 온다."는 것이었다. 알고

딸이 독서하고 있는 모습을 그린 「책 읽는 소녀」
캔버스에 유채, 41×32cm, 1940년대 후반, 개인 소장

보니 애향이는 눈에 띄는 이 신발이 싫어서 매일 교문 앞에서 신발을 벗은 다음 맨발로 교실까지 뛰어 들어갔다고 했다.

이인성의 독특한 감수성 때문에 일어난 일화는 이것뿐이 아니다. 중학교에 입학하게 된 딸의 교복 때문에 일어난 일화도 예술가다운 그의 독특한 기질을 잘 보여 준다.

학교에서 막 돌아온 애향이가 말했다.

"아빠, 학교에서 검정 치마에 흰 블라우스로 교복을 결정했대요. 어떻게 하죠?"

"걱정하지 마. 아빠가 벌써 알고 다 맞춰 놨어."

"정말예요?"

애향이는 중학교에 들어가게 된 것만큼이나 교복 입을 생각에 부풀어 있었다. 아빠와 교복을 찾으러 가면서도 애향이의 가슴은 설레었다. 그런데 양장점에 들어가서 아무리 둘러봐도 검정색 치마는 없었다. 그때 주인이 이인성이 맞춰 놓았다는 치마를 들고 나왔다. 겉은 분홍색이고 안쪽은 보라색으로 된 주름치마였다. 애향이는 치마를 보자 말문이 막혔다. 애향이의 얼굴 표정을 본 이인성이 말했다.

"왜 예쁜 색이 많은데 하필이면 아이들에게 검정색을 입히는지 모르겠어."

그의 별난 성격은 학교 운동회 때나 소풍 날이면 먹는 김밥에서도 나타났다. 이인성은 항상 김밥을 점심 시간에 맞춰 전해 줬다. 그 이유는 갓 지은 밥으로 해야 김밥이 맛있기 때문이라고 했다. 어찌 보면 별 것 아닌 일까지 그는 이렇게 세세하게 신경을 썼다. 유난스러울 만큼

그는 딸들에게 따뜻하고 자상한 아버지였다.

표정이 살아 있는 어린이 초상

이인성은 이 무렵 애향이와 승란이 두 딸뿐만 아니라 많은 어린이를 그렸다. 인물 초상을 그릴 때면 나무판을 자주 이용했다. 나무판은 캔버스와 달리 나뭇결의 독특한 질감을 살릴 수도 있고, 값이 저렴해 연습 삼아 그리거나 작은 작품을 할 때 제격이었다. 흥미로운 것은 캔버스에 그린 그림들은 세월이 지나면서 물감이 떨어지거나 균열이 생긴 경우가 종종 있는데, 나무판에 그린 그림들은 대부분 보존 상태가 좋다는 점이다.

「빨간 리본을 한 소녀」는 「단발머리 소녀」와 비슷한 시기에 그린 작품이라서 그런지 크기나 인물의 자세가 비슷하다. 또 「단발머리 소녀」처럼 나무판에 그린 그림인데, 캔버스에 그린 그림보다 색과 터치가 더 선명하다.

이인성은 얼굴의 음영을 줄 때 초록색을 자주 사용했다. 이 그림에서도 코에 칠한 초록색은 불그스레한 볼과 조화를 이루며 얼굴을 더욱 입체적으로 보이게 한다. 소녀의 깜찍한 모습은 또 빠르게 지나간 붓질 때문에 한결 더 생기 있어 보인다. 그런데 소녀는 이인성이 그린 다른 초상화들과 달리 눈이 아주 초롱초롱하다. 쌍꺼풀까지 있어 눈의 형태가 더욱 또렷해 보인다. 이렇게 눈을 선명하게 그린 것을 보면, 눈동자가 없는 그의 자화상이나 초상화들이 그가 눈을 그리기 힘들어서

그렇게 그린 것이 아니라는 것을 알 수 있다. 다시 말해 이인성이 의도적으로 눈동자를 그려 넣지 않았던 것이다.

「빨간 옷을 입은 소녀」에는 푸른 배경에 빨간색 옷을 입은 소녀가 수줍은 듯 어색한 포즈를 취하고 있다. 소녀는 뭐가 그리도 부끄러운지 시선을 아래로 향한 채 새초롬한 표정을 짓고 있다. 수줍음 많은 소녀의 성격은 약간 옆으로 기울인 고개와 얌전히 모은 두 손에서도 잘 드러난다.

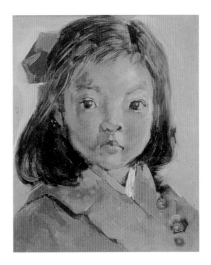

초롱초롱한 눈을 지닌 「빨간 리본을 한 소녀」, 나무판에 유채, 33×24cm, 1940년대 후반, 개인 소장

엽서 크기만한 작은 그림인 「아기」에서도 아이의 특징이 잘 살아 있다. 네모난 얼굴과 오동통한 볼, 투명한 눈망울을 지닌 아기의 모습이 순수하면서도 귀엽다. 이 그림은 전체적으로 연필 자국이 강하게 남아 있고, 물감을 아주 연하게 칠한 것으로 보아 스케치에 가깝다. 하지만 수채화에 능숙한 화가납게 단 몇 번의 붓질로 배경과 아기의 옷을 산뜻하게 표현했다.

승란이를 비롯해 이인성이 그린 어린이 초상화들은 대개 배경에 아무런 장식이 없다. 보통 화가들은 초상화를 그릴 때 배경을 통

산뜻하면서도 귀여운 그림 「아기」, 종이에 수채, 18×12cm, 1940년대, 개인 소장

수줍은 듯 어색한 포즈를 취하고 있는 「빨간 옷을 입은 소녀」
캔버스에 유채, 44.5×26.5cm, 1940년대, 개인 소장

해 인물의 성격을 담아 내고자 한다. 그러나 이인성이 그린 초상화의 배경에는 장소가 암시되어 있지 않다. 단지 아이들의 생김새나 성격에 따라 필치와 색감을 약간씩 달리했을 뿐이다. 그는 대부분 광선의 흐름에 따라 얼굴을 자세히 묘사하고, 배경은 활달한 터치로 대충 처리했다.

또 대부분의 초상화들이 구도가 비슷하다. 증명사진처럼 머리부터 가슴까지 화면에 꽉 들어찬 판에 박힌 구도를 하고 있다. 표정도 대부분 어둡다. 밝게 웃거나 명랑한 모습은 극히 드물다. 결코 즐거운 마음으로 그릴 수 없었던 처지 때문이었을까? 조용하게 화면 밖을 응시하고 있는 아이들의 투명한 눈망울이 때론 귀엽고, 때론 우울하다.

일본의 잔재를 씻어 내기 위하여

북아현동에 새롭게 터전을 마련하고 지내던 1945년 8월 15일. 연합기가 히로시마에 원자폭탄을 떨어뜨린 후 일본이 무조건 항복했다는 소식이 라디오를 통해 들려 왔다. 드디어 우리나라가 일본으로부터 해방이 된 순간이었다. 태극기를 품에 안고 나와 만세를 부르는 사람, 감격에 겨워 눈물을 흘리는 사람, 사람들의 반응은 저마다 달랐지만 해방된 조국에 살 수 있게 되었다는 사실에 모두 기뻐했다.

조국의 해방은 이인성에게도 기쁜 일임에 틀림없었다. 그러나 한편으로는 두렵기도 했다. 그는 지금까지 일본이 만들어 놓은 무대를 중심으로 활동해 왔기 때문이다. 자신이 원했든, 원하지 않았든 일본인

들의 취향에 맞는 그림을 그려 왔고, 일본인들이 만든 전람회를 통해 성공했다는 사실 때문에 이인성은 많은 비난을 받아 왔다. 하지만 마냥 두려워만 하고 있을 수는 없었다. 지나간 시절의 잘못은 반성하고, 새로운 시대에 맞게 열심히 사는 일이 무엇보다 중요했다.

이 해에 이인성은 이화여자중등학교에 새롭게 둥지를 틀었다. 이화여중은 해방 후 미군에게 점유되었다가 1945년 10월 중순 돌려받았다. 그러나 학교는 해방 후 본국으로 돌아간 일본인 교사와 대학으로 또는 다른 직장으로 옮겨간 사람들 때문에 교사가 부족한 상태였다. 우수한 교사를 확보하기 위해 여기저기 알아 보던 신봉조 교장은 이인성에게 미술 교사가 되어 줄 것을 부탁했다. 신봉조 교장의 권유로 이화여중의 미술 교사로 부임한 이인성은 이제부터 학교 일에만 전념하기로 했다.

신봉조 교장은 이인성에게 기대가 컸다. 여성 교육에 맞는 우리 것을 찾던 신봉조 교장은 이전에 사용하던 일본색 짙은 학급명부터 바꾸고자 했다. 신봉조 교장의 뜻에 따라 이인성은 학급명을 바꾸는 일을 맡게 되었다. 고민 끝에 일제 강점기부터 사용하던 사쿠라, 쓰바 대신 '매(梅), 난(蘭), 국(菊), 죽(竹)'으로 바꾸는 안을 내놓았다. 전통 문인화의 제재인 사군자에서 따온 이 학급명은 곧 채택되었고, 이화여중의 전 학년에 공통으로 사용되었다.

「묵매」, 종이에 수묵, 36×6cm, 1940년대 중반, 개인 소장

동양에서는 예부터 덕성과 지성을 겸비한 최고의 인격자를 가리켜 군자라고 불렀다. 그리고 많은 식물 중 매화, 난초, 국화, 대나무 이 네 가지는 그 생태적 특성이 고결한 군자의 인품을 닮았다고 해서 사군자라고 했다. 이인성이 새롭게 만든 학급명은 사군자가 지닌 의미처럼 품위도 있고, 부르기도 좋아 학급 명칭으로는 제격이었다. 이 일이 계기가 되었는지 이인성은 사군자를 소재로 한 수묵화를 몇 점 그렸다.

「묵매(미인춘몽)」, 종이에 수묵담채, 21×18cm, 1940년대 중반, 개인 소장

이인성은 그 동안 유화나 수채화 등 서양 물감을 이용해 주로 그림을 그려 왔지만, 그렇다고 수묵화가 아주 낯선 재료는 아니었다. 대구에 있던 시절 서병오 등 서화계 인사들이 묵으로 그리는 것을 자주 보면서 가끔 흉내내 본 적이 있었다. 서동진 밑에서 수채화를 그리던 1930년에 만든 「운상」이라는 화첩을 보면 그림 하나하나에 엷은 채색과 물감을 이용한 품이 꼭 수묵채색화 같다. 또 제자 손동진은 "선생은 수채화를 그릴 때 동양

「묵매란(미인춘몽)」, 종이에 수묵담채, 21×18cm, 1940년대 중반, 개인 소장

화 붓을 사용하시곤 했다. 도톰한 붓을 척척 흔들어 물기를 털어 내고 붓끝을 세워 무척 빠른 손놀림으로 대상의 윤곽과 형태를 손쉽게 그려

내셨다."라는 말을 한다. 손동진의 말처럼 이인성은 수채화를 수묵화 다루듯이 했다. 사실 수채화와 수묵화는 재료는 달라도 물의 농도를 조절하면서 그린다든가, 종이에 번짐을 이용해 묘사하는 방식이 아주 비슷하다. 이런 특징 때문인지 이인성은 큰 어려움 없이 수묵을 시도 했던 것으로 보인다.

기다란 화면에 비틀린 매화 가지를 그린 「묵매」에서는 이인성이 전통 문인화를 흉내내면서도 나름대로 자기의 스타일을 시도하려고 했던 흔적이 엿보인다.

낙관에 '미인춘몽(美人春夢)'이라는 한자를 쓴 「묵매」나 「묵매란」은 진한 먹을 이용해 다소 거친 느낌을 준다. 수묵화를 전문으로 그리는 작가가 아니기 때문에 이인성이 그린 사군자에는 기교가 없다. 그러나 기교를 부리지 않았기 때문에 전문적으로 그리는 작가에게서는 볼 수 없는 파격이 느껴진다. 사군자를 그린 전통적인 양식의 틀에서 벗어난 그의 수묵화는 자유분방하면서도 거칠다.

이인성의 이런 수묵화들은 다분히 한때의 실험적인 시도였기 때문에 그의 작품 세계에서 그다지 큰 비중을 차지하지는 않는다. 하지만 그가 지금까지 다루지 않던 수묵화를 시도하게 된 이유는 생각해 볼 필요가 있다. 갑자기 수묵화를 그리게 된 이유가 무엇일까? 첫째는 앞서 보았듯이 신봉조 교장의 후원으로 학급명을 바꾸는 일에 참여하게 된 것이 그 계기였다. 그러나 이것보다 더 중요한 원인은 해방 후 사회 전반에 일어났던 일제의 잔재를 씻어 내기 위한 노력을 들 수 있다.

오랜 세월 일본의 지배를 받으면서 우리나라는 언어와 문화, 생활

습관, 심지어는 산천의 모습까지도 바뀌었다. '일본과 조선은 하나다'라는 내선일체 정책으로 사회 전반에 일본의 문화가 뿌리 깊게 남아 있었다. 해방 이후 사회 곳곳에서는 이렇게 물들었던 일본의 잔재를 씻어 내기 위해 많은 노력을 기울였다.

화가들은 일본 화풍에서 벗어나기 위해 새로운 화풍을 찾아 나섰다. 수묵 산수화를 그리던 이상범(李象範, 1897~1972)은 해방 후부터 낙관에 단기(檀紀)를 사용해 광복의 감격을 표현했고, 변관식(卞寬植, 1899~1976)은 이미 오래 전에 보았던 민족의 영산인 금강산을 다시 그리기 시작했다. 일본색이 가장 강했던 채색화가들은 전통 문인화나 수묵화, 또 다른 채색화로 눈길을 돌렸다. 방법은 달랐지만 작가들마다 어떻게 하면 일본색에서 벗어날 수 있을지 고민했다.

이인성은 식민지 기간 동안 주로 그림을 그린 이유가 관전에 내기 위해, 혹은 남에게 보이기 위해서였다. 하지만 이제 그는 누구에게 보여 주기 위한 그림이 아니라, 자신을 돌아보고, 진실을 담을 수 있는 그림을 그려야 한다고 생각했다.

이화를 배경으로

이화여중에서 이인성이 가장 먼저 한 일은 미술부를 만드는 일이었다. 마땅한 교실이 없어 학교의 창고를 개조한 뒤, 석고상과 이젤 등 그림을 그리기 위한 여러 가지 미술 도구를 갖다 놓았다. 구색을 갖추고 보니 미술실로 전혀 손색이 없었다. 미술실이 그럭저럭 마련되자

그림에 가장 좋은 주제는 순간순간 변하는 자연의 모습임을 강조한 이인성은 학생들을 데리고 자주 야외 사생을 나갔다.

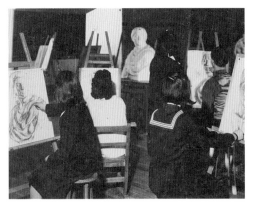

학생들과 함께 석고 데생을 하고 있는 이인성

이인성은 미술부 학생들을 인솔해 경치가 좋은 곳으로 나갔다. 순간순간 변화하는 자연의 모습이야말로 그림의 가장 좋은 주제라고 생각한 그는 유난히 야외 사생을 강조했다.

이렇게 밖으로 나가서 야외 사생을 하고, 실내에 들어와서는 석고 데생을 가르쳤다. 이인성은 그림을 그릴 때 주저하거나 고민하는 법 없이 단번에 그림을 완성하는 작가였지만, 데생은 상당히 꼼꼼하면서도 정확하게 했다. 그는 학생들에게 자신이 하던 방식대로 석고상을 자세히 관찰한 후, 빛이 비치는 각도에 따라 달라지는 모습을 정확히 묘사하라고 주문했다. 그의 지도에 따라 학생들은 손을 분주하게 움직였다.

이인성이 미술부에 온 정성을 다했던 만큼 미술부 학생 수도 점점 늘었다. 결실의 계절인 가을엔 학교 강당에서 미술부 학생들의 작품을 한 자리에 모아 전시회를 열었다. 학생들도, 학교 측도 반응이 아주 좋았다. 이렇게 학교에서 지내는 시간이 많았기 때문인지 이 무렵의 작품에는 학생을 모델로 하거나 학교의 풍경을 그린 작품들이 많다.

1947년 그린 「여학생」은 자신이 지도하던 학생 중 한 명을 그린 그림이다. 두 손을 가지런히 모으고 의자에 앉아 있는 학생의 얌전한 모습은 일부러 포즈를 취한 듯한 인상을 준다. 그런데 학생의 등 뒤로는 여백이 많이 있는 데 비해, 바라보고 있는 화면 앞쪽은 공간이 거의 없다. 맞잡고 있는 두 손마저 화면 밖으로 벗어났을 정도다. 일부러 구도를 이렇게 잡은 것인지, 아니면 우연히 그렇게 된 것인지 알 수 없다. 하지만 얼굴 앞쪽은 면을 수평으로 처리해 확산되는 느낌을 주는 반면, 등 뒤쪽은 수직으로 면을 분할시켜 공간의 문제를 해결했다.

면을 분할하는 기법으로 여학생이 앉은 뒷배경을 처리한 「여학생」, 캔버스에 유채, 65×45.5cm, 1947, 개인 소장

이 그림은 면을 분할한 뒷배경이라든가 갈색 톤의 어두운 색채가 피카소의 분석적 입체주의를 생각나게 한다. 그러나 그는 피카소처럼 얼굴을 일부러 일그러뜨리거나 형체를 못 알아 볼 정도로 왜곡시키지 않았다. 늘 그랬던 것처럼 정겨운 우리네 얼굴과 모습을 그렸다. 전반적으로 어두운 색채는 검은 모자를 쓰고, 목도리까지 둘러맨 추운 겨울의 옷차림을 표현하기 위한 것으로 보인다.

학교에서 이인성의 별명은 '귀신'이었다. 귀신같이 학생들의 눈치

투명 수채와 불투명 수채를 적절히 섞어 빛과 그림자를 그린 「이화의 오후」
종이에 수채, 48×68cm, 1940년대 후반, 개인 소장

를 너무 잘 알아차렸기 때문이다. 그의 수업 시간에는 학생들이 교복이며 머리를 단정하게 하고 있어야 할 만큼 까다로운 성격이었다. 이인성은 이런 감각을 살려 이화여중의 기존 교복에 초록색 스카프를 매는 방안을 건의하기도 했다.

「이화의 오후」에는 교복 입은 학생들이 삼삼오오 모여 이야기를 나누는 모습이 그려져 있다. 나른한 오후, 정문에서 바라본 교정에는 벌써 가을이 다가오고 있다. 초록색 나뭇잎 사이로 노랗게 잎이 물든 나무도 보인다. 학생들은 햇살이 뜨거운지 나무 그늘에 모여 앉았다.

이 그림에서 그늘은 연필 스케치가 그대로 드러날 정도로 투명하게 칠했지만, 햇빛을 받아 반짝이는 나뭇잎은 진한 불투명 수채로 칠했다. 이인성은 이처럼 한 화면 안에서도 물의 농도와 물감의 사용 방법에 따라 투명과 불투명 수채화 기법을 적절히 활용했다. 그는 수채화만큼은 누구도 따라오기 힘들 정도로 뛰어난 기량을 가지고 있었다.

이화여중에 있으면서 그린 또 하나의 그림 「교정에서」는 멀리 백악을 바라보고 그린 것이다. 도심 한복판에 학교가 있어서 시대의 변화에 민감했기 때문인지 지금의 모습과는 너무 다른 풍경이다. 주머니에 손을 넣고 정답게 대화를 나누며 교문 안으로 들어서고 있는 학생들의 두툼한 옷차림도, 한적한 모습도 낯설기만 하다.

잎이 다 떨어져 가지만 남은 나무들로 보아 이 그림은 쌀쌀한 겨울을 배경으로 한 것 같다. 학교 뒤로 펼쳐지는 산자락은 뼈만 남은 것처럼 앙상하고 색채도 가라앉았다. 물감을 연하게 사용해 더욱 스산하고 비어 있는 듯하다.

학교 가는 길

1947년 이인성은 조선미술전람회에서 함께 활동했던 심형구와 김인승이 교수로 있는 이화여자대학교에 시간강사로 나가게 되었다. 그는 집에서 이화여대까지 주로 걸어다녔다. 학교까지 가는 길목에는 하늘을 향해 쭉쭉 뻗은 백양나무가 줄지어 서 있어 보기만 해도 눈을 즐겁게 해 주었다. 이인성은 늘씬한 백양나무가 마음에 들었는지 집에도 한 그루 심었다.

은회색의 잘 빠진 나무가 줄지어 서 있는 「겨울풍경」은 이인성이 학교에 갈 때마다 늘 마주쳤던 백양나무 숲을 그린 것이다. 이제 겨울이 되어 백양나무에는 잎이 다 지고, 가느다란 가지만 남았다. 매서운 바람이라도 불었는지 가느다란 나뭇가지들이 춤을 추듯 흔들리고 있어 싸늘함이 느껴진다. 하지만 붉은 언덕과 맞닿은 파란 하늘이 마음을 상쾌하게 만든다.

이 그림에서 일정한 간격을 두고 서 있는 나무들은 화면을 수직으로 분할하며 리듬감을 준다. 또 앞쪽의 약간 비스듬히 서 있는 나무는 중앙에 있는 나무와 연결되고, 다시 언덕 위의 집까지 시선이 이어지면서 원근감을 만든다.

이인성은 이제 굳이 누군가에게 보여 주기 위한 그림을 그리지 않아도 되었다. 그래서인지 이 무렵 그는 자신의 주변에서 흔히 보고 대하는 대상을 그림의 주제로 삼았다. 「성당이 보이는 풍경」 역시 학교 가는 길에 보았던 집 근처의 성당을 그린 그림이다. 성당이나 교회가 그에게 어떤 구원의 대상이었는지, 종교적으로 특별한 의미를 가지고 있

었는지에 대해서는 알 수 없다. 하지만 그의 그림에 자주 등장하는 소재 중 하나임은 분명하다. 어린 시절 그는 대구의 명물인 계산동 성당을 자주 그림의 소재로 삼았다. 그리고 서른 중반을 넘어서서 그린 이 그림에서도 성당을 중심으로 마을의 모습이 펼쳐진다. 그러나 성당이라는 건물만 들어 있는 평범한 구도가 싫었는지 아치형 기둥이 서 있는 곳에서 바라본 동네엔 붉은 삼각형 지붕과 노란 타원형의 나무가 조화를 이루고, 그 옆으로는 작은 집들도 층층이 겹쳐져 보인다. 그런데 정작 그림의 주제인 성당은 가장 먼 곳에 서 있다. 마치 원근법을 시험이라도 하려는 듯 성당의 모습이 성냥갑처럼 자그맣다.

「교정에서」, 종이에 수채, 52×65.5cm, 1940년대 후반, 개인 소장

출퇴근하던 길목에서 본 백양나무 숲을 그린 「겨울풍경」, 캔버스에 유채, 65.5×53.5cm, 1940년대 후반, 개인 소장

서양미술사에서 평면에다 공간을 담을 수 있게 된 것은 르네상스 시대부터였다. 이때부터 화가들은 인물의 배경을 그릴 때면 원근법의 원리를 충실하게 적용했다. 그들은 인물의 뒤로 보이는 골짜기와 산등성이를 아득히 멀리 있는 것처럼 보이게 하

기 위해 희미하게 묘사했다. 그러나 이인성의 그림은 크기는 원근법의 원리에 충실하면서도 저 멀리 서 있는 성당은 그 형태가 너무나 또렷하다. 마치 사진 찍을 때 초점을 후경에 맞춘 것처럼, 멀리 있는 성당은 선명하게 보이지만 그림 앞쪽의 담과 사람들은 물감을 덕지덕지 발라 그 형태를 알아 보기 힘들다. 아마도 이인성은 자기가 그리고 싶었던 건물을 강조하기 위해 이런 방법을 사용했던 것 같다.

주제인 성당을 작지만 또렷하게 표현한 「성당이 보이는 풍경」, 캔버스에 유채, 53×40.8cm, 1940년대 후반, 개인 소장

고민에 휩싸인 남자

이화여중 교사와 이화여대 강사로 바쁜 나날을 보내면서도 이인성의 마음 한 구석은 늘 쓸쓸했다. 이렇게 외로워하던 차에 집안 어른의 소개로 김창경이라는 젊은 아가씨를 만났다. 배화여자전문학교를 나온 그 아가씨는 이인성보다 12살이나 나이가 적었다. 그녀는 고향이 함경남도 함흥이었지만 형제들이 모두 서울에서 학교를 다녔을 만큼 넉넉한 가정에서 자랐다. 그런데 대학을 갓 졸업한 스물다섯 살의 김창경과 결혼을 앞두고 이인성은 고민이 많았던 모양이다.

「남자상」은 로댕의 「생각하는 사람」에서처럼 한 남자가 어딘가에 올라앉아 있다. 이 남자는 바로 이인성이다. 그는 몸에 아무것도 걸치지 않은 채 손으로 얼굴을 감싸고 있다. 몹시 고민스런 모습이다. 여기서 몸에 아무것도 걸치지 않은 모습으로 자신을 표현한 것

북아현동 집에서 김창경과 올린 세 번째 결혼식

은 모든 굴레를 벗고 맨 처음의 상태에서 자신을 뒤돌아보겠다는 의지로 읽힌다.

흥미로운 것은 이렇게 고민에 휩싸인 그의 옆에 족두리를 쓴 한 여인이 서 있고, 그 여인 뒤로 한 여인이 떠나가고 있다는 점이다. 그의 옆에 분홍색 치마를 곱게 차려 입고 서 있는 여인은 그의 마지막 부인인 김창경이다. 이인성은 자기 옆에 새롭게 다가온 이 여인과 자기 곁을 떠나간 여인들 때문에 고민했던 것이 아니었을까? 결혼을 앞두고 혼란스러웠던 마음의 상태를 이인성은 이런 식으로 기록해 놓았는지도 모른다.

또 그는 이 그림에서 자신이 예술가임을 드러내기 위해서 화면 앞쪽에 좋아하던 도자기 한 점을 그려 놓고, 붓을 손에 쥐고 있는 모습으로 표현했다. 색채에서도 상징성을 읽을 수 있다. 남자의 몸은 어두운 색으로 칠해져 있다. 그러나 여인들은 분홍색과 파란색의 화사한 치마를 입고 있다. 배경도 연두색과 노란색 등 밝은 색채들로 이루어졌다. 어

손으로 얼굴을 감싸고 있는 고민스런 모습을 통해 자신의 심정을 담은 「남자상」
나무판에 유채, 27×22cm, 1940년대 후반, 개인 소장

쩌면 당시 이인성은 몸에 칠한 어두운 색처럼 힘들고 혼란스런 상태였을 것이다. 그러나 앞으로 다가올 날들은 꿈과 희망이 있음을 밝은 색으로 암시했다.

이렇게 그는 자신의 내면에 요동치던 수많은 갈등과 번민을 그림 속에 담았다. 일그러진 몸짓을 통해 드러난 그의 모습에는 평탄치 않았던 삶과 예술가로서의 정체성, 그리고 앞으로 살아나가야 할 날들에 대한 두려움이 뒤섞여 있다. 그의 심정이 적나라하게 드러나는 이 그림이야말로 어쩌면 가장 정직한 그의 자화상일지 모른다.

이인성은 고민 끝에 6월 21일 김하순의 장녀인 김창경과 북아현동 집에서 세 번째 결혼식을 올렸다. 집안 식구들만 불러 놓고 치른 조촐한 결혼식이었다. 그러나 이 세 번째 결혼은 결코 장밋빛처럼 밝지만은 않았다. 결혼 후 이인성은 고민이 많았다. 이제 열두 살이 된 딸 애향이는 또다시 결혼하는 아빠를 이해하지 못했다.

어느 날 저녁, 이인성은 음악을 듣다가 애향이를 불렀다. 마침 부인은 밖에 나가 집에 없는 상태였다.

"너 새로 온 사람에게 어머니라고 부를 수 있겠니?"

애향이는 아무 말도 하지 않고 고개만 설레설레 흔들었다.

"할 수 없구나."

이인성은 어쩔 수 없다고 생각했다. 새엄마를 바라보는 딸의 감정이 쉽게 바뀔 것 같지 않았다. 하루아침에 바꿀 수 없다면 기다려 보는 수밖에 없다고 그는 생각했다. 하지만 부인과 딸들의 편하지 않은 관계가 지속되자 이인성은 마치 살얼음판을 걷고 있는 것같이 불안했다.

김창경은 성격이 무뚝뚝하고 좀 둔감한 편이었다. 손님이 오면 어떤 그릇에 어떤 음식을 담아야 할지까지 세세하게 신경 쓰는 꼼꼼한 이인성과는 좀 달랐다. 김창경은 이인성의 이런 섬세한 성격에 맞추느라 무척 힘들어했다.

고집스럽고, 약간 독선적이며, 감수성이 풍부한 그의 성격은 오히려 딸 애향이가 잘 알고 있었다. 그러나 결혼 후 이인성은 예전처럼 딸과 다정하게 대화하는 일이 거의 없었다. 그렇다고 딸에 대한 애정이 식은 것은 아니었다. 비록 말로는 표현하지 않았지만 그의 마음 속 깊은 곳에는 잘 보살펴 주지 못하는 딸들에 대한 미안함과 애틋함으로 가득했다.

이인성은 가끔씩 대구에서 지내던 시절을 떠올렸다. 고향을 생각하고, 옛 친구를 생각하면 마음이 울적했다. 서울에 온 지 벌써 몇 년이 흘렀지만 깍쟁이 같은 서울 인심에 잘 적응이 되지 않았다. 대구 친구들은 목소리만 들어도 맨발로 뛰어나와 끌어안고, 아무리 바빠도 같이 점심 먹고, 술 마시고, 저녁까지 먹여서 보냈다. 그렇지만 서울에서 만난 친구들은 집을 찾아가 불러도 일하는 사람을 내보내든지, 한참을 꾸물거리다가 나왔다. 확실히 서울의 인심은 대구보다 각박했다. 서울이라는 도시에서 부대끼며 살아가자니 고향 친구들과 예전의 널찍한 화실이 미치도록 그리웠다.

이인성은 이렇게 힘들고 괴로울 때면 술을 마셨다. 술을 마시면서 기구한 자신의 운명을 한탄했다. 이인성이 술에 취해서 사는 날이 점점 많아지자 가족들의 걱정도 커 갔다. 식구들은 그가 술을 마시고 집

에 들어올 때마다 질겁했다. 같이 술을 마시다 싸우지 않은 화가가 없을 정도로 술주정이 심했기 때문이다. 술 때문에 유치장에 들어간 적도 있었다. 그때마다 이화여고의 신봉조 교장이 앞장서서 덮어 주고 보증을 서 주었다.

이인성은 술로 인한 괴로움을 이렇게 쓰고 있다.

"좋은 술이 있으면 좋은 친구와 함께 마셔야 마음이 풀리고, 좋은 그림을 그리면 좋은 친구와 함께 술 마시며 밤새도록 이야기하는 습관이 오랜지라 이젠 좋지 못한 행습을 버리려고 맹서하며, 이삼 일 실행하고 보니 여기에서 오는 괴롬이 너무나 의외에도 심경을 더욱 날카롭게 하며 마음의 여유가 없게 되니, 자연히 또다시 본체로 돌아가게 된다."

다시 일어서기 위하여

이인성은 슬픔도 고민도 술로 달래 가며 좁은 화실에서 그림에만 매달렸다. 해방이 된 후 미술계는 어수선한 사회 분위기로 인해 상당히 침체되어 있었다. 이런 상황에서 이인성은 학교 일로, 또 개인적으로 방황의 시간을 보내면서 제대로 된 작품을 만들지 못했다. 그림 그리는 일을 천직으로 생각했던 이인성은 다시 일어서기 위해 안간힘을 썼다. 개인전을 열어 자신이 건재하다는 사실을 보여 주고 싶었다. 예전의 화려한 명성을 되찾겠다고 다짐했다.

개인전을 준비하기 위해 이인성은 여러 점의 정물화를 그렸다. 「국화」는 1947년 그렸다는 정확한 서명이 남아 있어 이 즈음 이인성의 그

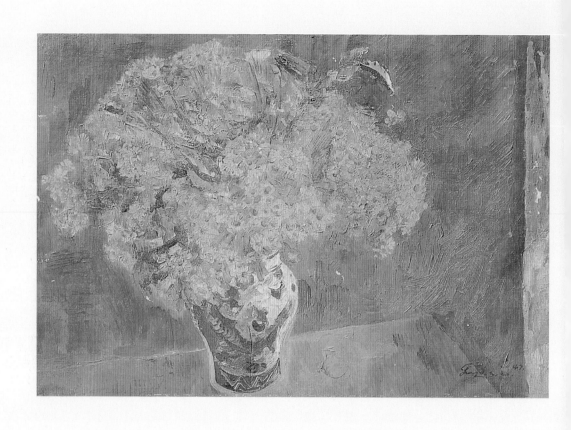

즐겨 사용하던 빨강, 파랑, 노랑, 세 가지 색으로 화면의 조화를 추구한 「들국화」
캔버스에 유채, 41×60.5cm, 1947년, 개인 소장

림을 연구하는 데 중요한 작품이다. 그림은 크게 세 가지 색으로 이루어져 있다. 들국화의 노란색, 꽃병의 파란색, 배경의 붉은색, 이 세 가지는 이인성이 가장 즐겨 사용하던 색들이다. 이렇게 언뜻 보아 삼원색으로 이루어진 단조로운 그림이지만, 흐드러지게 핀 꽃과 율동감 있는 터치로 인해 화면은 풍성한 느낌을 준다.

그런데 그림을 자세히 보면 화면이 심하게 불균형을 이루고 있다는 것을 알 수 있다. 들국화가 화면의 왼쪽으로 너무 치우쳐 있다. 신기한 것은 이런 불균형이 우리의 눈에 그다지 거슬리지 않는다는 점이다. 즉 우리는 이 그림을 보면서 균형이 맞지 않는다는 느낌을 크게 받지 않는다. 그 이유는 우선 화면 오른쪽에 꽃병이 거울에 비치는 것처럼 묘사해 면을 분할하고 있기 때문이다. 그리고 사선으로 놓인 바닥의 모서리가 깊은 공간감을 느끼게 하기 때문이다. 이인성의 정물화는 이처럼 엄밀히 보면 균형이 맞지 않지만, 시각적 착시를 통해 교묘하게 균형을 맞추고 있다.

우연히 잡은 듯한 이러한 구도는 어쩌면 그가 의도적으로 추구한 것일 수도 있다. 이 그림 외에도 그가 그린 정물화들 대부분이 우연히 놓인 듯하지만, 화면의 균형을 맞추기 위해 세심하게 신경을 쓴 흔적이 발견되기 때문이다.

그는 감수성이 무척 풍부한 예술가였다. 그의 집에는 항상 꽃이 풍성하게 꽂혀 있었다. 이인성은 학생들에게 "여자들이 시장엘 가면 그저 싸고 양 많은 것만 살려고 하는기라. 꽃송이라도 사 올 생각은 안 하고……."라는 말을 자주 했다. 꽃을 좋아하는 성격 때문인지 그가

배경과 흰색 장미가 아름답게 조화를 이루는 「장미」, 나무판에 유채, 45.5×38cm, 1947년 이전, 개인 소장

여러 가지 형태의 장미 스케치

그린 그림을 보면 꽃의 종류가 참 다양하다. 앞에서 본 들국화, 해바라기를 비롯해 카라, 해당화, 장미, 수국 등 여러 가지 꽃이 등장한다.

「장미」에는 활짝 핀 백장미도 있고, 이제 막 꽃송이가 벌어지기 시작한 꽃, 채 피지 않은 봉오리도 있다. 이렇게 생동감 있게 장미의 모양을 표현하기 위해 이인성은 스케치를 많이 했다. 펜과 연필로 그린 스케치들을 보면 그가 장미꽃 하나를 그리기 위해 얼마나 열심히 관찰했는지 알 수 있다. 위에서 내려다보기도 하고, 옆에서도 보고, 꽃잎이 종이처럼 둘둘 말린 것, 잎이 살짝 벌어진 꽃, 가시 달린 꽃봉오리, 장미 잎사귀까지 아주 자세하게 관찰하고, 세밀하게 묘사했다. 이런 부단한 연습 과정을 거쳐 그는 하나의 작품을 완성했다.

이 그림은 꽃 자체도 아름답지만, 흰 장미와 조화를 이루는 배경의 여러 색은 더 아름답다. 해질 무렵 빨갛게 달아오른 석양빛처럼 빨강, 연두, 노랑 등 갖가지 색이 꽃병과 주제인 백장미와도 참 잘 어울린다.

「램프가 있는 정물」은 화려한 원색과 거친 터치로 이루어진 위에서 본 그림들과 달리 아주 고전적인 작품이다. 다른 작품들에 비해 배경

차분하면서도 정적인 분위기가 감도는 「램프가 있는 정물」, 캔버스에 유채, 72.7×168cm, 1940년대 후반, 개인 소장

이 차지하는 공간이 많기 때문에 전체적으로 차분하면서도 정적인 분위기가 감돈다. 색채와 냉정한 구도 역시 이 그림을 더욱 차분하게 만든다. 왼쪽의 검은 토기는 오른쪽의 흰색 받침대가 있는 램프와 대비를 이루고, 그 중간에 세 개씩 정갈하게 놓인 사과와 모과는 토기와 램프의 색을 중재하고 있다. 다른 정물화에 비해 규모가 크고, 사실적이면서도 꼼꼼한 필치, 엄격한 구도로 보아 이인성이 매우 신경 썼던 그림임을 알 수 있다.

이인성은 1948년 6월 정물화, 인물화, 풍경화 등 총 40여 점을 가지고 동화화랑에서 개인전을 열었다. 이인성이 야심을 가지고 열었던 전시회였지만 반응은 냉담했다. 박문원은 "일제시대 관전인 조선미전에서 자란 전형적인 작가의 작품전"이라고 전제한 뒤, 기교는 완벽에 가

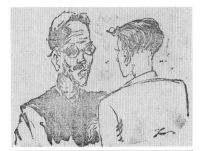
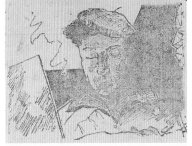
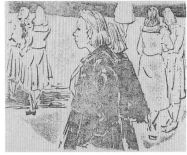
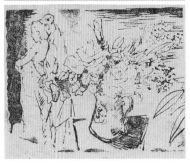

작품에서 자주 보았던 소재를 그린 신문 삽화들

까우나 내용은 후퇴하고 형식만 앞서는 것은 화가로서 치명적이라고 했다. 박문원은 심지어 "이발소에 걸린 소위 태서명화 같은 소녀 취미를 느낀다."고까지 비판을 퍼부었다.

자신의 재능을 최대한 펼쳐 보이며 관전에서 눈부신 활동을 했던 20대 시절의 그림들과 달리, 1940년대 후반 그의 그림들은 정물화 · 인물화 · 풍경화 등 개별적인 장르로 이루어졌다. 이제 그의 작품에서는 대작도 찾아 볼 수 없고, 뚜렷한 주제의식도 찾기 어려워졌다. 천재 화가의 명성을 되찾기 위해 열었던 개인전이었지만 그다지 성공적인 전시회는 아니었다.

대신 이인성은 신문 삽화를 통해 재능을 발휘했다. 1945년 『자유신문』에 연재된 김남천 소설 「1945년 8 · 15」와 1948년부터 49년까지 163회 연재된 박계주 소설 「진리의 밤」은 소설의 인기만큼이나 삽화에 대한 반응도 좋았다. 특유의 빠르고 예리한 선과 특이한 구도를 통해 이인성은 소설의 내용을 함축적으로 잘 전달했다.

이들 삽화에는 이인성이 자주 그리던 단발

머리를 한 한복 입은 여인, 한 화면에 두 인물이 마주하고 있는 모습, 담배 피는 화가, 꽃병 등 다양한 내용이 나온다. 모두 이인성의 작품 속에서 접할 수 있던 소재와 모델들이다. 초등학교 방학책에도 이인성의 삽화가 꽤 많이 실릴 정도로 그는 삽화가로서 뛰어난 재능을 발휘했다.

갑자기 울려 퍼진 총소리

8·15 해방 후 미국과 소련의 군사력이 38선에 대치하면서 남과 북의 크고 작은 군사적 충돌이 계속되었다. 1950년 6월 25일 새벽, 군사적 충돌이 전면적으로 확대되었다. 전쟁이 일어난 것이다. 전쟁이 시작되고 겨우 사흘 만에 인민군은 서울을 점령했다.

비가 억수같이 퍼붓던 밤, 『라이프』지를 경영하던 송 사장이 와서 남쪽으로 피난을 가자고 했다. 이인성은 어린 것들을 두고 어디를 가겠냐며 따라갈 수 없다고 했다. 그때 밖에서 갑자기 "쾅" 하는 굉음이 들렸다. 다음 날 일어나 보니 한강 다리가 끊어졌다고 했다.

이후 대구와 부산 일대를 제외한 전 국토를 인민군이 점령했고, 거리에는 피난 행렬이 이어졌다. 하지만 이인성은 피난 갈 수가 없었다. 아내가 출산을 앞두고 친정에 가 있었기 때문이다. 그렇다고 집에 남아 있을 수도 없었다. 이인성은 애향이와 승란이에게 "누가 아버지를 찾거든 모른다고 해라."라고 부탁한 뒤 학부형 집에서 숨어 지냈다. 그러나 결국 낯선 남자들에게 잡혀 용산 경찰서로 끌려 갔다.

용산 경찰서에서 바라본 아현동은 밤새 불바다처럼 활활 타고 있었다. 가족들이 걱정이 되었던 이인성은 위험을 무릅쓰고 새벽녘에 창문을 넘어 탈출했다. 무사히 집에 돌아온 이인성은 공포에 떨고 있던 두 딸을 붙잡고 한참을 울었다. 동네는 그야말로 처참했다. 인민군들이 숨어 있었던 기차 굴은 폭격을 당했고, 그 여파로 동네까지 난장판이 되어 있었다. 애향이와 승란이는 총소리가 온 마을을 뒤덮고, 여기저기서 폭탄이 터지는 무시무시한 광경을 보면서도 침착하게 잘 대처하고 있었다.

이인성은 삼덕동 집을 팔고 대구를 떠나던 날, 한 영감이 자기를 보고 했던 말을 떠올렸다.

"당신은 서른아홉만 넘기면 참 좋겠어."

그때는 대수롭지 않게 여겼지만 이인성은 그 영감의 말이 계속 머릿속에 남았는지 용산 경찰서에서 나온 뒤 "내가 그 고비를 넘겼나 보다."고 애향에게 털어놓았다.

이렇게 가까스로 한 고비를 넘긴 얼마 후, 친정에 가 있던 부인이 볼일이 있다며 왔다가 아이를 낳고 말았다. 유엔군이 인천 상륙 작전에 성공한 9월 15일 일이었다. 아무런 준비도 안 된 상태에서 아이가 태어났기 때문에 이인성은 무척 당황스러웠다. 아들이 태어났으니 기쁜 일임에 틀림없었지만 기뻐할 여유도 없었다. 부인은 겨우 몸을 추스릴 수 있을 무렵 갓 태어난 아들 채원이와 딸 승금이를 데리고 친정으로 갔다.

그 사이 유엔군이 서울을 탈환했다. 9·28 수복이 되자 이인성은 마

당에 묻어 두었던 식기며 가재도구를 꺼냈다. 작업실도 손을 보고, 집 안도 그럭저럭 정리가 되어 갔다.

고집스런 예술가의 마지막 초상

11월 4일, 하루 종일 날이 흐리더니 비가 내렸다. 집 안에만 있어 답답했던 이인성은 저녁 무렵에 잠깐 밖에 나갔다 오겠다고 딸에게 말한 뒤 집을 나섰다. 이인성은 학부형을 만나 굴레방다리 밑에 있는 빈대떡 집에서 술을 마셨다. 그런데 술을 마시다 경찰과 한바탕 소동이 일어났다. 이인성은 해방 전부터 술만 마시면 경찰에게 싸움을 거는 습관이 있었다. 이런 버릇 탓인지 이 날도 경찰과 사소한 일로 시비가 붙었다.

기분이 상해 집으로 돌아온 이인성은 캄캄한 방에 앉아 있는 딸들을 보고 촛불을 켰다. 잠시 후 애향이 차려 온 밥상을 받아 들고 딸들과 화롯가에 앉았다. 그런데 갑자기 밖에서 소란스런 소리가 들렸다. 대문을 거세게 발로 차는 소리였다. 애향이 뛰어나가 문을 열어 주자 군복 입은 두 남자와 철모를 쓴 헌병이 "이리 나오라."고 소리를 지르며 공포탄을 쏘았다. 그리곤 신발을 신은 채 마루 위로 올라왔다. 방에 있던 이인성이 벌떡 일어나 "나오라면 나올 텐데 왜 총을 쏘느냐."며 아무렇지도 않게 말했다. 그리곤 두 남자를 따라나서기 위해 마루 끝에 앉아 신발 끈을 맸다.

그때였다. 갑자기 '탕' 소리가 났다. 순간 윗도리를 들고 서 있던 애

고집스런 예술가의 모습이 느껴지는 「모자를 쓴 자화상」
나무판에 유채, 25.5×22.2cm, 1950년, 개인 소장

향이 앞으로 이인성이 쓰러졌다. 총을 맞은 이인성의 머리에서는 탄약 냄새가 나고, 연기가 자욱하게 피어 올랐다. 잠시 후 두 남자는 "오발 이다."라고 소리친 뒤 뛰쳐나갔다.

다음 날 아침이 되었을 때까지도 이인성은 숨을 쉬고 있었다. 하지만 그의 숨소리는 점점 희미해져 갔다. 한 시대를 이끌었던 천재 화가의 죽음치고는 너무나 어이없는 죽음이었다.

「모자를 쓴 자화상」은 이인성이 세상을 떠나던 해에 그렸다고 전해지는 작품이다. 얼굴은 높은 콧날을 경계로 밝은 부분과 어두운 그림자로 나뉜다. 모자로 인한 그림자 때문에 이 그림에서도 다른 자화상들처럼 눈의 형태가 불확실하다. 죽음이라도 예감한 듯 애써 얼굴을 돌리고, 눈을 아래로 향한 그의 얼굴에선 고집스런 예술가의 모습이 느껴진다. 무거운 색채, 나뭇결이 그대로 드러나는 독특한 질감 역시 마지막 그의 모습처럼 우리의 마음을 무겁게 한다.

이인성은 1950년 쓴 글 「흰벽」에서 독백처럼 이런 말을 한다.

"이래도 저래도 나의 천직은 그림을 그린다는 신세인만큼 그림 속에서 살고 그림 속에서 괴롭과 함께 사라진다는 것은 새삼스럽게 말할 필요도 없거니와 나는 누구에게도 자기의 개성을 짓밟히기는 싫다."

자화상의 거만한 시선만큼이나 그의 글은 자신만만함으로 넘쳐 난다. 결국 이런 자신감이 오히려 화를 불러 죽게 되었는지도 모른다.

　어찌 보면 이인성은 서른아홉이라는 젊은 나이에 세상을 떠나려고 그렇게 부지런히 살았던 것이 아닐까 하는 생각이 든다. 열여덟 살에 조선미술전람회에 혜성처럼 등단한 그는 스무 살 때부터 연속 특선을 차지하더니 스물여섯 살에는 추천작가가 되는 대기록을 세웠다. 그러나 이렇게 빠른 성공이 갑자기 이루어진 것은 아니었다. 그는 무척이나 출세하고 싶어했고, 자신의 야망을 채우기 위해 피나는 노력을 했다. 지금까지 이인성을 천재 화가라고 말해 왔지만, 그 천재성은 노력이 뒷받침되었기에 빛날 수 있었다. 열여덟 살에 조선미전을 통해 등단한 후, 남들은 한 작품도 입상하기 힘든데 그는 항상 두세 작품씩 냈고, 그때마다 입상했다. 뿐만 아니라 대구 지역 미술가들의 모임인 향토회전에서도 나이는 어렸지만, 제일 많은 작품을 출품함으로써 주목을 받았다. 죽을 때까지 그는 이렇게 성실하게, 꾸준히 그림만 그렸다.

　비록 미술계 내에서는 이렇게 온갖 행운과 영예를 누렸지만 결혼을 세 번씩이나 했을 만큼 그의 결혼 생활은 평탄치 못했다. 이렇게 남들보다 조금씩 빨리 진행된 그의 삶은 작품 세계에서도 다른 사람들보다 앞서 나갔다. 이인성이 우리 미술사에 남긴 자취는 감상적이고 여운이 감도는 향토색 짙은 작품에서 잘 나타난다. 그의 작품에 보이는 붉은 흙과 파란 하늘의 색채 대비, 정감 있는 향토적 소재, 서정적인 분위기는 누가 뭐래도 이인성이 이룩한 독자적인 세계이다. 이인성은 서구의 기법을 들여오는 데 급급했던 시대에 우리의 정서와 풍토에 맞는 작품을 하기 위해 무던히 애를 썼다. 또한 유난히 수채화 열기가 높은 대구

화단의 특성을 이어받아 대구의 미술 문화를 높은 수준으로 이끌었다.

이렇게 한국 근대 미술사에 적지 않은 영향을 미쳤기 때문인지 미완으로 끝난 그의 천재성과 이른 죽음은 많은 아쉬움을 남긴다. 만약 대구를 떠나던 날 만났던 영감이 했던 말처럼 이인성이 서른아홉 살을 넘겼더라면 어떻게 되었을까? 그가 1948년 개인전을 앞두고 윤복진과 나누었던 대화는 그래서 더 짙은 여운을 남기며, 때 이른 죽음을 안타깝게 한다.

"여보게, 우리가 사십대에 위대한 예술 작품을 낸다는 것은 천재가 아닌 이상 무리한 요구이며 사십대의 대가가 되면 육칠십대에는 어떠한 작품이 나올지! 겁이 나네⋯⋯."

연 보

1912	8월 28일 대구시 북내정에서 아버지 이해원(李海元)과 어머니 이전옥(李全玉)의 4남 1녀 중 둘째 아들로 태어남.
1922	수창공립보통학교에 입학.
	3학년 때 담임인 이영희 선생님의 격려로 화가가 되기로 결심.
1928	교회가 있는 곳에서 그림을 그리다가 O과회 회원들과 알게 됨.
	수창공립보통학교를 졸업하였으나 중학교에 진학하지 못하자 서동진이 경영하는 대구미술사에 들어가 수채화를 배우기 시작.
	10월 세계아동예술전람회에 「촌락의 풍경」을 출품하여 특선.
1929	제8회 조선미술전람회에 「그늘」로 첫 입선.
1930	향토회 창립. 이후 향토회전은 1935년까지 해마다 열림.
	제1회 향토회전에 「가을 어느 날」, 「성당의 아침」 등 13점 출품.
	제9회 조선미전에 「겨울 어느 날」, 「풍경 제1작」이 입선.
1931	제10회 조선미전에 「세모가경」이 처음으로 특선을 차지하고 「어느 날 오후」는 입선.
	경북여자고등학교 교장 시라가 주키치(白神壽吉)의 도움으로 일본 도쿄의 오오사마상회(王樣商會)에 입사.
1932	다이헤이요(太平洋)미술학교에 입학.
	제11회 조선미전에서 「카이유」가 특선을, 「파란 지붕이 보이는 풍경」, 「어느 날의 숲」이 입선. 특선을 차지한 「카이유」가 일본 궁내성에 팔림.
	일본의 광풍회전(光風會展)에 「풍경」, 「성탑풍경」, 「습작」 입선.
	제13회 제국미술원전람회에 「여름 어느 날」 입선, 이후 제전에 여러 차례 입선함.
1933	일본수채화회전에 「곡진유원지의 일우」 출품.
	제12회 조선미전에 「초여름의 빛」으로 총독상 수상, 함께 출품한 「곡진유원지의 일우」가 이왕가에 팔림.

7월 14일부터 19일까지 대구역전 상품진열소에서 개인전 개최.

1934 4살 아래의 김옥순을 소개받아 만나기 시작함.

제13회 조선미전에 「가을 어느 날」을 무감사로 출품하여 특선, 「장미」와 「뒤뜰의 일 우」 입선.

제15회 제전에 수채화 「여름 실내에서」 입선.

1935 제22회 일본수채화회전에 「아리랑 고개」로 최고상인 일본수채화회상을 수상.

귀국을 앞두고 도쿄의 오오사마 상회를 그만둠.

제14회 조선미전에 「경주의 산곡에서」로 최고상인 창덕궁상 수상, 「고목이 있는 교 외」 입선.

6월 7일 대구 남산병원을 경영하던 김재명의 장녀 김옥순과 대구에서 결혼식 올림.

11월 1일부터 5일까지 이비시야 백화점 2층에서 총 50점의 작품으로 전시회 개최.

11월 7일부터 같은 장소에서 열린 제6회 향토회전에 출품.

1936 1월 25일부터 2월 11일까지 열린 일본수채화회전에 「복숭아나무」, 「남선(南鮮)의 가 을」 출품.

5월 20일 남산병원 3층에 이인성 양화 연구소를 열어 학생들을 지도하기 시작.

제15회 조선미전에 「과수원의 일우」를 무감사로 출품, 「초춘의 산곡」으로 총독상 수상.

6월 4일 장녀 애향 탄생.

부인 김옥순이 의상 공부를 하기 위행 도쿄로 떠남.

7월 15일부터 20일까지 대구 역전 상공장려관에서 열린 남조선미술전람회에 진열 위 원으로 「여름 정원」 출품.

문부성미술전람회에 「한정」 출품.

1937 제16회 조선미전에서 동양화부의 김은호와 함께 서양화부의 추천작가가 되어 「한정」 을 무감사 출품, 「초상(草上)」 입선.

남정으로 이사. 다방 아르스 개업.

10월 28일 다방 아르스에 걸어 놓은 「한정」을 김부돌이 칼로 찢는 소동이 일어남.

아들 영미 출생.

1938 제17회 조선미전 추천작가 자격으로 「춤」 출품.

11월 3일부터 8일까지 동아일보사 주최로 동아일보사 3층에서 개인전 개최.

1939 5월 제18회 조선미전에 「뒤뜰」, 「애향」 출품.

4월 25일 아들 영미가 뇌막염으로 사망.

제3회 신문전에 「복숭아」 입선.

1940 제19회 조선미전에 「녹량」, 「춘화」 출품.

7월 6일 태어난 지 얼마 안 된 딸 귀향이 사망.

10월 삼월관에서 심형구, 김인승과 조선미전 추천작가 3인전 개최.

1941 제20회 조선미전에 「말」, 「설경」을 무감사로 출품.

10월 7일부터 12일까지 정자옥 화랑에서 개인전 개최.

1942 제21회 조선미전에 「사과나무」, 「오월의 연못」 출품.

5월 29일 부인 김옥순이 세상을 떠남.

남정 집을 팔고 삼덕동에 집을 구입한 뒤 원룸으로 개조.

9월 24일부터 29일까지 대구 공회당에서 제전 입선 10주년 기념 개인전 개최.

1943 딸 애향이 국민학교 입학.

제22회 조선미전에 「꽃」, 「호미를 가지고」 출품.

1944 제23회 조선미전에 「해당화」, 「춘화습작」 출품.

간호사 자격증을 가진 여성과 대구 달성동 신궁에서 두 번째 결혼식을 올림.

1945 서울시 서대문구 북아현동으로 이사.

이화여자중등학교에 교장 신봉조의 권유로 미술 교사로 부임.

딸 승란 출생, 부인 가출.

8월 18일 조선문화건설 중앙협의회 산하 조선미술건설본부 회원으로 참가.

10월 20일부터 30일까지 덕수궁에서 열린 「해방 기념 미술전」에 「녹량」 출품.

10월 15일부터 『자유신문』에 연재소설 「1945년 8·15」의 삽화 그리기 시작.

1946 조선미술가동맹에 부위원장에 피선.

6월 28일 『자유신문』 연재소설 「1945년 8·15」의 삽화를 165회로 끝냄.

조선미술동맹의 부위원장으로 활동.

1947 이화여자대학교 서양화부에 시간강사로 출강.

6월 21 김하순의 장녀로 배화여자전문학교를 나온 김창경과 결혼.

조선미술동맹 탈퇴.

김인승 박영선 남관 이봉상 손응성 등의 온건파 화가들과 조선미술문화협회를 조직.

동화백화점에서 제1회 회원 작품전 개최.

1948 국화회 회화연구소 개설.

6월 8일부터 16일까지 자유신문사 후원으로 개인전 개최.

10월 1일부터 『경향신문』 창간 2주년 기념으로 연재된 박계주 소설 「진리의 밤」의 삽화 그리기 시작.

1949 2월 5일 딸 승금 탄생.

제1회 대한민국미술전람회의 서양화부 심사위원으로 「국화」, 「추화」 출품.

1950 6·25 전쟁 중 북아현동 집에서 숨어 있다가 용산 경찰서에 연행됨.

9월 15일 아들 채원 출생.

11월 3일 오후 8시경 경찰과 시비가 붙었다가 집까지 쫓아온 경찰의 잘못 쏜 총탄에 맞아 쓰러져 다음 날 세상을 떠남.

11월 6일 경기도 교문리 아차산에 묻힘.

한국 근대미술의 천재 화가
이인성
ⓒ 신수경 2006

초판 인쇄 | 2006년 4월 20일
초판 발행 | 2006년 4월 25일

지 은 이 | 신수경
펴 낸 이 | 정민영
펴 낸 곳 | (주)아트북스
출판등록 | 2001년 5월 18일 제406-2003-057호

주 소 | 413-756 경기도 파주시 교하읍 문발리 파주출판도시 513-8
전 화 | 031-955-7977
팩 스 | 031-955-8855
전자우편 | artbooks21@naver.com

ISBN 89-89800-68-4 04600
 89-89800-67-6(세트)